KB022356

이토록 재미있는
미술사 도슨트

이토록 재미있는

미술사
도슨트

모더니즘 회화편

박신영 지음

길벗

시작하며

이 책에서 이야기할 그림들은 19세기에서 20세기 사이에 그려진 '모더니즘 회화'* 또는 '근대 회화'라고 부르는 작품들입니다. '모더니즘'이라는 단어가 익숙하지 않게 느껴질 수도 있지만 사실 여러분은 많은 작품을 알고 있을 거예요. 고흐의 〈별이 빛나는 밤〉, 뭉크의 〈절규〉, 피카소의 〈아비뇽의 처녀들〉, 클림트의 〈키스〉 등 세계적으로 유명한 그림들이 대부분 모더니즘 회화입니다.

이 그림들이 유명하다는 것에는 이견이 없겠지만 사람들이 실제로 대단한 그림이라고 느낄까요? 피카소의 낙서 같은 그림을 보고 사실은 마음속으로 '다들 명작이라고 하니 명작인가 보다 하는 거지, 이 정도는 나

● 영미권에서는 '모던 회화Modern Painting', '모더니스트 회화Modernist Painting'라는 용어가 통용됩니다. 이 책에서는 국내에서 좀 더 보편적인 '모더니즘 회화'로 지칭합니다.

도 그리겠다'라고 생각하는 사람도 있을 겁니다.

예술을 보는 사람들의 판단은 상식적입니다. 미술美術은 기본적으로 아름다움에 관한 것인데 모더니즘 회화는 별로 아름다워 보이지 않는 그림도 많으니 이런 의심을 하기에 충분합니다.

그렇다면 이 그림들을 어떻게 이해해야 할까요? 어떤 미술을 이해하기 위해서는 그 시대와 배경을 먼저 알아야 합니다. 우리나라 남쪽 지방에 바나나가 자라기 시작했다면 바나나 자체보다 점점 더워지는 날씨를 먼저 생각해야 하는 것과 같습니다. 모더니즘 회화를 이해하려면 그것이 탄생한 모던Modern 시대, 즉 근대를 먼저 알아야 합니다.

근대를 쉽게 표현한다면 우리가 지금 누리고 있는 현대 문명의 거의 대부분이 처음으로 등장한 시대입니다. 촛불이 아닌 전등이 세상을 밝혔고, 말이 아닌 자동차와 열차가 달리기 시작했으며, 심지어 수십 톤의 철 덩어리로 만들어진 비행기들이 처음으로 하늘을 날아다닌 시대였습니다.

또한 근대 의학은 과거라면 죽음의 문턱을 넘었을 사람들을 되살렸고, 과학은 우주 탄생의 비밀을 알려주었습니다. 중세 사람들이 이 모습을 보았다면 아마도 이 시대 사람들은 마법을 부린다고 생각했을지 모릅니다. 그만큼 근대는 놀라운 변화의 시대였습니다. 그리고 모더니즘 회화는 바로 그 새로운 시대에 탄생한 미술입니다.

그렇게 탄생한 모더니즘 회화는 과거의 그림들과 어떻게 다를까요? 모더니즘 회화의 가장 큰 특징은 일단 다양하다는 것입니다. 앞으로 살펴보겠지만 모네의 인상주의, 고흐의 표현주의, 고갱의 원시주의, 마티스의 야수주의, 피카소의 입체주의, 달리의 초현실주의 등 많은 예술가들이 등장

하여 수많은 다양한 그림들을 그렸습니다. 고전 회화와 비교해보면 매우 다른 경향입니다. 고전 회화는 레오나르도 다빈치의 〈모나리자〉처럼 대상을 사실적으로 똑같이 그리는 하나의 경향성만 있기 때문이죠.

왜 이런 차이가 생겨났을까요? 과거의 예술이 한 가지의 경향성만 가지고 있었던 것은 예술이 주로 소수의 왕과 귀족들을 위한 것이었기 때문입니다. 그들의 '귀족적 취향'을 만족시키기 위해서 그들만을 위한 '고급스러운 미술'이라는 하나의 방향으로 발전했던 것이죠.

하지만 시민혁명 이후 세상은 바뀌었습니다. 사람들은 권력으로부터 벗어나 자유롭게 생각하며 살아가기 시작했습니다. 자유로운 분위기는 당연히 미술에도 전이되었습니다. 예술가들도 각자 하고 싶은 미술을 마음껏 창작하다 보니 이런저런 다양한 형식이 등장했습니다. 이것이 바로 모더니즘 회화의 다양성입니다.

결국 다양성은 백성에서 시민으로, 피지배계층에서 자유인으로 바뀐 근대사회의 모습을 담고 있는 것입니다. 고전 회화가 권력자의 실내에서 곱게 키운 한 송이의 꽃이라면, 모더니즘 회화는 넓은 들판에서 제멋대로 피어난 수많은 들꽃과 같습니다.

그렇다면 모더니즘 회화는 그저 자유롭고 다양한 것이 전부일까요? 중요한 것은 그다음입니다. 그렇게 들꽃처럼 자유롭게 피어나던 모더니즘 회화는 어느 순간 한 가지 재미있는 현상을 겪게 됩니다. 그림이 스스로의 존재에 대해 궁금해하기 시작한 것입니다.

사람들이 스스로 나는 누구인지, 왜 살아야 하는지에 의문을 가지는 것처럼 말입니다. 이 현상을 어려운 말로 '자기인식self-consciousness'이라고 합

니다. 아직은 뜬구름 잡는 이야기처럼 들리겠지만 그 과정을 한번 살펴볼까요? 이것은 한 가지 질문에서 출발합니다.

"그림이라는 게 도대체 뭐지?"

간단한 질문처럼 보이지만, 답하기가 쉽지 않습니다. 그림은 무엇일까요? 그저 '무언가를 똑같이 그리는 것'일까요? 쉽게 답하기 어려운 이유는 세상에는 그림의 종류가 너무도 많기 때문입니다. 인류는 지금까지 수많은 그림들을 그려왔습니다. 고대의 동굴벽화부터 서양의 풍경화와 인물화, 동양의 수묵담채화, 현대에는 애니메이션과 일러스트, 기하학적 디자인까지. 인류가 만들어낸 수많은 종류의 그림 중에는 동굴벽화의 삼각형처럼 대상을 똑같이 그리지 않은 것들도 상당히 많습니다.

그림이 무언가를 보고 똑같이 그린 것이 아니라면 무엇이라고 해야 할까요? 그보다 더 정답에 가까운 무언가를 찾을 수 있을까요? 세상 모든 그림을 포괄할 수 있는 근원적인 정의, 철학에서 말하는 '보편성'이 존재하는 걸까요?

근대의 예술가들은 이 질문에 대한 답을 구하기 위해 고민하기 시작했습니다. 우리에게 익숙한 피카소나 고흐 같은 화가들이 바로 그 답을 구하고자 했던 화가들입니다. 그리고 모더니즘 회화는 바로 그 답을 구하는 과정에서 찬란하게 피어났습니다.

재미있는 점은 근대의 다른 분야에도 비슷한 현상이 나타났다는 것입니다. 예를 들어 근대 과학에서 빛과 입자의 존재를 밝히고자 했던 뉴턴

이나 아인슈타인 같은 과학자들을 생각해볼까요? 이들이 밤낮으로 고민하며 연구와 실험을 거듭했던 것은 세상을 과학적으로 완전히 이해하고 싶었기 때문입니다. 빛이 무엇인지, 물질은 무엇인지, 우주는 무엇인지, 세상은 무엇으로 이루어져 있는지 진심으로 알고 싶었던 것이죠.

예술가들도 마찬가지였습니다. 과학자들이 세상을 궁금해했던 것처럼, 예술가들도 그림이 무엇인지 정말로 알고 싶었습니다.

이들은 고민 끝에 정말 무언가를 알게 되었을까요? 과학자들이 세상의 모든 것들을 파헤쳤듯이, 예술가들도 '그림이 무엇인지'에 대해 완전한 답을 구했을까요? 이 책은 그 답을 조금씩 찾아나가는 예술가들의 이야기입니다.

예술가들이 정말로 그림이 무엇인지에 대한 답을 구하게 되었는지는 책의 마지막에 가까워지면서 점차 드러날 것입니다. 그것이 정말 맞는 답인지에 대한 판단은 독자들에게 맡겨두겠지만, 예술가들이 치열하게 탐색해가는 과정을 한 번쯤 살펴볼 만합니다. 실패나 성공의 여부와 상관없이 무언가를 깊이 고민하고 탐구하는 인간의 모습은 그 자체로 아름답기 때문입니다.

Special Thanks to

이 이야기들을 세상에 꺼낼 수 있도록 도와주신 백혜성 편집자님과 팟캐스트 〈후려치는 미술사〉를 같이 진행하고 있는 하울님, 그리고 지난 4년간 변함없이 저희 방송을 응원해 주신 청취자분들께 마음 다해 감사를 전합니다.

모더니즘 회화 연대 정리

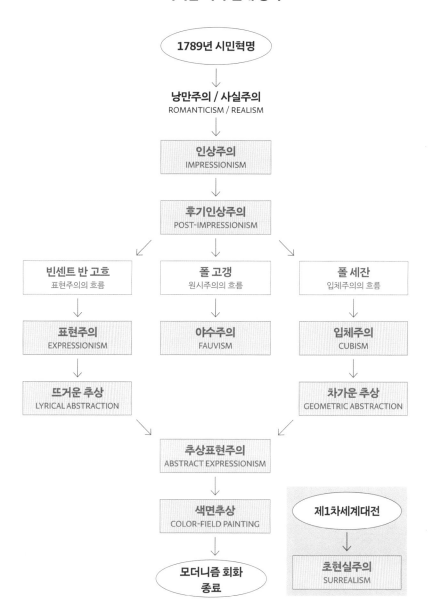

1789년 시민혁명

낭만주의 / 사실주의
ROMANTICISM / REALISM

인상주의
IMPRESSIONISM

후기인상주의
POST-IMPRESSIONISM

빈센트 반 고흐
표현주의의 흐름

폴 고갱
원시주의의 흐름

폴 세잔
입체주의의 흐름

표현주의
EXPRESSIONISM

야수주의
FAUVISM

입체주의
CUBISM

뜨거운 추상
LYRICAL ABSTRACTION

차가운 추상
GEOMETRIC ABSTRACTION

추상표현주의
ABSTRACT EXPRESSIONISM

색면추상
COLOR-FIELD PAINTING

제1차세계대전

모더니즘 회화
종료

초현실주의
SURREALISM

CONTENTS

왕은 죽었다

✦

1793년 1월 21일, 겨울의 찬바람이 유독 날카로운 파리의 아침, 프랑스 왕 루이 16세는 콩코르드 광장의 단상에 굳은 표정으로 서 있었습니다. 파리의 수많은 시민들이 웅성거리며 지켜보는 가운데 왕은 집행관의 도움을 받아 천천히 단두대로 올라갔습니다. 아침 찬바람을 얼굴에 맞으며 단두대에 올라선 루이 16세는 집행관이 외투를 벗으라고 하자 차분히 거절했습니다. 높은 지위에 있는 사람이 함부로 외투를 벗는 것은 예의범절에 어긋난다고 생각했기 때문입니다. 집행관이 절차이므로 벗어야 한다고 말하자 그는 스스로 옷을 벗었습니다.

루이 16세는 죽기 직전 차분한 표정으로 마지막 말을 남겼습니다.

"프랑스인들이여, 나는 무고하다.
그러나 내 피가 프랑스 국민들을 더 행복하게 해줄 수 있기를 희망한다."

루이 16세는 진심으로 자신에게는 죄가 없다고 생각했습니다. 하지만 결국 구름 떼처럼 많은 시민들이 지켜보는 가운데 참수형을 당하는 것으로 생을 마감했습니다. 그의 나이 39세였습니다.

프랑스 시민혁명은 미술사뿐 아니라 여러 가지 의미에서 인류사를 바꿔놓은 사건입니다. 표면적으로는 왕의 목이 잘려 죽었다는 충격적인 사건이 먼저 눈에 들어오지만, 그 속에 담긴 진짜 의미를 생각해보면 지금까지 변함없이 역사의 주인공이었던 왕과 귀족이 처음으로 몰락한 사건입니다. 그리고 평범한 시민들이 주인공으로 등장했습니다. 혁명 이전에는 프랑스뿐 아니라 전 세계의 어떤 역사에서도 평민 계층이 시대의 주인공이었던 적이 없습니다. 따라서 이것은 인류사 전체를 통틀어 가장 근본적이고 중요한 변혁이라고 할 수 있습니다.

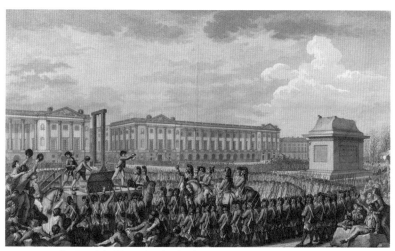

〈루이 16세의 처형Execution of Louis XVI〉 이지도르 스타니슬라스 헬만, 1793

이 책의 주제인 모더니즘 회화 또한 시민혁명으로 탄생한 미술입니다. 혁명 이후 자유를 찾은 예술가들이 새로운 그림을 그리기 시작하면서 나타난 미술이 바로 모더니즘 회화이기 때문입니다.

시민혁명의 시작은 태양의 의지?

그렇다면 시민혁명은 왜 갑자기 발발한 것일까요? 우리가 교과서에서 배운 시민혁명은 계몽주의를 통해 각성한 노동자계급이 군주를 쓰러뜨리고 주권을 쟁취하는 과정입니다. 물론 시민혁명에서 노동자와 계몽주의의 역할을 빼놓을 수 없지만, 그 과정을 자세히 들여다보면 교과서에서 배운 것과는 전혀 다른 측면이 있습니다.

이상하게 들릴지 모르겠지만 시민혁명은 주권을 쟁취하고자 하는 '시민의 의지'보다 저 멀리 있는 존재인 '태양의 의지'에 의해 시작된 것처럼 보입니다. 우주의 태양을 두고 의지가 있다고 표현하는 것은 태양을 신으로 섬겼던 고대 종교에나 어울릴 법하지만, 시민혁명의 발생 과정을 차근차근 되밟아보면 그렇게 표현할 수밖에 없습니다.

시민혁명이 어떻게 진행되었는지 한번 살펴볼까요? 시민혁명은 배고픈 프랑스 시민들이 왕에게 '빵을 달라'고 요구하는 것에서 출발했습니다. 우리는 시민혁명을 '정치적 투쟁'으로 알고 있지만, 사실 시민혁명 초기에는 '생존형 폭동'에 더 가까웠습니다. 빵을 달라고 외치는 서민을 향해 "빵이 없으면 케이크를 먹으라지"라고 했던 마리 앙투아네트 왕비의

발언을 생각해봅시다. 당시 왕실이 그만큼 서민들의 고통에 무지했다는 것을 비판하기 위해 자주 언급되는 말이지만, 잘 생각해보면 프랑스 시민 혁명이 사실은 배고픔에 의한 것이었다는 숨어 있는 본질을 보여줍니다. 정말로 먹을 빵이 없었다는 것이죠.

그렇다면 프랑스 시민들은 왜 갑자기 빵을 못 먹게 되었을까요? 원래 프랑스는 빵이 부족한 적이 없을 정도로 비옥한 나라입니다. 지금도 프랑스는 미국 다음으로 식품을 많이 수출하는 나라입니다. 과거부터 프랑스가 중국, 이탈리아와 함께 세계 3대 요리의 나라로 손꼽히는 것을 보면 원래 식재료가 풍부했을 것입니다.

그렇게 자비로운 어머니 같던 프랑스 땅에서 배고픔으로 혁명이 일어났다는 것은 무슨 의미일까요? 지난 수백 년 동안 프랑스인들에게 더없는 풍요로움을 제공하던 프랑스 땅에 갑자기 어떤 문제가 생긴 것일까요?

태양의 변덕과 소빙하기의 출현

농사에서 가장 중요한 요소 중 하나는 태양입니다. 아무리 비옥한 땅이라도 햇빛이 없으면 곡물이 자랄 수 없죠. 일조량 자체가 작황을 결정할 정도로 따뜻한 기후에서 식물들이 잘 생장합니다. 그런데 우리는 태양이 언제나 변함없이 같은 양의 빛을 내리쬐어 줄 거라고 착각합니다.

사실 태양은 주기적으로 변덕을 부려왔습니다. 지난 수십억 년 동안 태양의 활동이 적을 때는 극소기, 활동이 많을 때는 극대기로 부르는 변화

가 주기적으로 찾아왔습니다. 과학자들은 지구 역사에 반복적으로 나타났던 빙하기와 간빙기도 태양 활동이 변동으로 발생했다고 추측합니다.

빙하기는 보통 수십만 년의 주기로 반복되지만 그 사이에 찾아오는 짧은 변화들도 있습니다. 이를 소빙하기라고 합니다. 과학자들의 분석에 따르면 15세기부터 19세기 시민혁명 직전까지 약 4세기 동안 태양의 활동이 줄어들어 갑자기 날씨가 추워지는 소빙하기가 있었다고 합니다.

당시의 날씨 변화는 미술에도 나타납니다. 영국과 미국에 소장된 수천 점의 유럽 풍경화들을 보면 15~19세기의 그림에는 유난히 흐린 날씨가 많다고 합니다. 소빙하기의 모습을 직접 그린 그림도 있습니다. 네덜란드 화가 아브라함 혼디우스의 〈얼어붙은 템스강〉을 보면 좀처럼 얼지 않는 템스강이 완전히 얼어붙은 모습으로 그려져 있습니다.

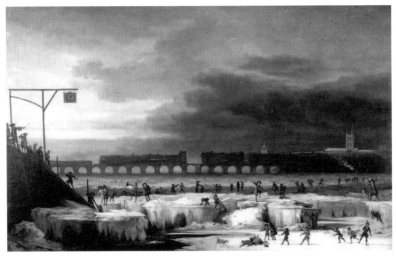

〈얼어붙은 템스강The Frozen Thames〉, 아브라함 혼디우스, 1677

소빙하기에는 당연히 작황도 부진했습니다. 실제로 전 세계 여러 나라들의 역사 기록을 보면 이 시기에 유독 기근이 많이 나타났습니다. 우리나라 조선시대에는 백만 명이 넘는 사람들이 아사한 17세기의 경신 대기근과 을병 대기근이 있었습니다. 당시 왕이었던 현종은 결국 식인까지 횡행하는 사태를 지켜보며 모든 것이 자신의 부덕함 때문이라고 자책했다는 기록이 있습니다.

"가엾은 우리 백성들이 무슨 죄가 있단 말인가.

허물은 나에게 있는데 어째서 재앙은 백성들에게 내린단 말인가."

- <현종실록 1670년 5월 2일> -

소빙하기의 기근은 전 세계적인 현상이었습니다. 어떤 학자들은 마녀사냥이 유독 이 시기에 극성을 부렸던 이유도 당시의 기근 때문일 것으로 추측합니다. 소빙하기로 전 유럽의 작황이 나빠졌을 때 당시의 지식 수준으로는 갑작스러운 기근의 원인을 이해할 수 없었습니다. 그래서 마을에 '마녀'가 숨어서 저주를 내린 것이라고 생각했겠죠. 그러고는 죄 없는 여인들을 잡아 불태우는 것으로 문제를 해결하려고 했던 것이 유럽에 만연했던 마녀사냥의 본질이라는 것입니다. 하지만 불쌍한 여인들을 불태운다고 해서 대기근이 해결될 리 없었습니다.

문제의 책임을 질 대상이 필요하다

소빙하기의 전 세계적인 날씨 변화는 비옥한 프랑스 땅도 피해갈 수 없었습니다. 특히 시민혁명이 터지기 4년 전인 1785년의 3월은 파리에서 날씨를 기록하기 시작한 이래로 가장 추운 달이었습니다. 수확량은 감소했고 농부들은 당장 식량을 마련하기 위해 소들을 도축하기 시작했습니다. 소를 잡아서 먹으면서 당장의 배고픔은 해결했지만, 다음 해에 더 심각한 상황이 되었습니다. 고전 농업에서 가축의 역할은 상당히 중요하니까요. 소들이 없어지자 소의 배설물로 만든 퇴비를 구할 수도 없었고, 무엇보다 소를 이용한 노동력도 얻을 수 없었습니다. 가축을 잡아먹은 것이 치명적인 결과를 초래했죠.

프랑스 시민혁명이 발발하기 한 해 전인 1788년, 프랑스는 최악의 겨울을 맞이했습니다. 수도 파리의 기온이 영하로 떨어지는 날이 평년의 2배에 달했습니다. 그리고 이어진 가뭄으로 농가는 최악의 타격을 받았습니다. 프랑스인들은 굶주리기 시작했고 결국 책임질 그 누군가를 찾기 시작했습니다. 사람들은 문제가 생기면 원인을 찾아 해결하기보다 으레 책임을 전가할 대상을 찾기 마련입니다. 기근으로 인해 왕을 시해하는 일은 고대에도 종종 있었습니다. 인간성은 시대가 바뀌어도 변하지 않는 법이니까요.

18세기 말의 프랑스도 마찬가지였습니다. 배고픈 시민들은 폭도로 변해 결국 왕의 궁전 앞까지 도달했습니다. 그리고 배고픔의 책임을 왕에게 물어 단두대로 올려 보낸 것입니다. 이것이 1789년 프랑스 시민혁명이

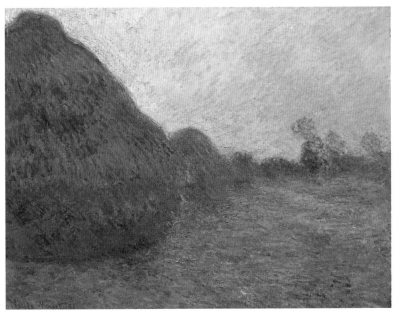

<곡물 더미Grainstacks>, 클로드 모네, 1890

일어난 배경입니다. 시민들에 의해 폐위되고 목이 잘린 루이 16세는 억울했을지 모르겠지만, '태양왕' 루이 14세의 후손도 진짜 태양의 변덕에는 어찌할 도리가 없었던 것입니다.

새로운 시대는 시작되었다

혁명 이후의 전개 과정은 우리가 교과서에서 배운 그대로입니다. 왕은 참수되었고 이후 시민들에 의해 민주주의 정부가 처음으로 세워졌습니

다. 물론 수백 년간 이어져왔던 왕정의 뿌리가 깊었던 만큼 이후에도 계속 시민 세력과 귀족 세력 간의 다툼은 있었지만 결국 모든 희생표의 끝은 민주주의로 향하고 있었습니다.

혁명 이후 철학자들은, 모든 사람은 하늘 아래 평등하다는 '천부인권설'을 내세워 점차 사람들의 생각을 바꿔나가기 시작했습니다. 수백 년 동안 지배계급의 통치를 받는 것을 당연하게 여겨온 하층민들의 생각을 깨웠습니다. 이후 시민혁명의 여파는 알려진 것처럼 무역선을 통해 전 세계로 뻗어나갔습니다. 그리고 민주주의가 전 세계의 표본으로 자리 잡기 시작했죠. 새로운 시대, 본격적인 근대로 진입한 것입니다.

덧붙이자면 무슨 우연인지는 모르겠지만, 프랑스혁명이 끝나고 민주주의 정부가 안착할 때쯤에는 소빙하기가 끝나고 다시 온난한 기후로 돌아왔습니다. 이쯤 되면 비유가 아니라 진짜 태양이 모든 걸 계획했나 싶기도 합니다.

태양은 인상주의를 만들고, 인상주의는 태양을 그렸다

미술을 다루는 책의 시작을 시민혁명으로 여는 것이 의아할 수 있겠지만, 모더니즘 회화를 이해하려면 그 발생 원인인 시민혁명을 먼저 알아야 합니다. 미술 작품은 항상 시대를 반영하기 때문이죠. 시민혁명은 왕정을 무너뜨리고 근대라는 새로운 시대를 열었습니다. 그리고 자유를 찾은 예술가들은 스스로의 힘으로 새로운 예술 세계를 개척하기 시작했습

니다. 자유로운 시민사회의 예술, 그것이 바로 근대 회화, 모더니즘 회화입니다.

모더니즘 회화의 본격적인 시작은 인상주의Impressionism입니다. 인상주의는 한마디로 '태양빛'을 그리는 그림입니다. 모더니즘 회화의 시작이 태양빛을 그리는 그림이었다는 것은 재미있는 지점입니다. 시민혁명의 배후에 태양이 있었는데 그 결과로 나타난 미술이 '태양을 그리는 그림'이니 말입니다. 물론 둘 사이에 논리적 연관성은 없습니다. 그저 우연에 불과하지만 어쩐지 소설의 복선처럼 아귀가 들어맞아 신기할 뿐입니다.

역동의 시대, 그 속에서 일어난 변화들

앞서 시민혁명과 인상주의의 연관성에 대해 이야기했습니다. 그런데 시민혁명의 발발은 1789년이었고 최초의 인상주의 전시는 1874년이었으니 두 사건 사이에는 100년 가까운 시간의 간극이 있습니다. 그 사이를 채우는 것이 바로 인상주의의 태동이라고 할 수 있는 낭만주의와 사실주의입니다. 그럼 100년의 기간 동안 어떤 변화들이 있었는지 낭만주의와 사실주의를 통해 먼저 알아볼까요.

1789년 프랑스혁명 직후의 상황

우선 시민혁명이 일어난 그 시대로 돌아가 보겠습니다. 1793년에 루이 16세는 콩코르드 광장에서 참수되었고 시민들은 왕의 통치에서 벗어

나 자유를 얻었습니다.

예술가들도 마찬가지였죠. 과거의 화가들은 주로 왕과 귀족을 위해 그림을 그렸습니다. 고전 회화의 주제가 그리스 신화 이야기, 성경 이야기, 아니면 귀족의 초상화였던 것은 상류층이 자신들의 궁전과 저택을 꾸밀 화려하고 웅장한 그림이 필요했기 때문입니다. 그러나 시민혁명 이후 예술가들은 더 이상 이런 그림을 그릴 필요가 없었습니다. 여기서부터 변화가 시작됩니다.

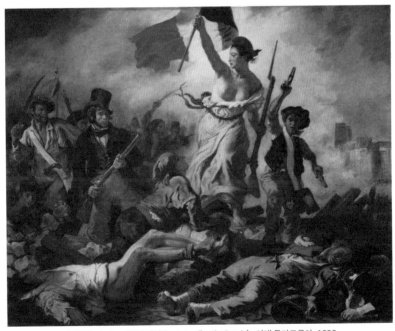

〈민중을 이끄는 자유의 여신Liberty Leading the People〉, 외젠 들라크루아, 1830

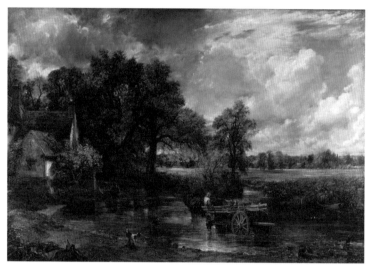

〈건초 마차The Hay Wain〉, 존 컨스터블, 1821

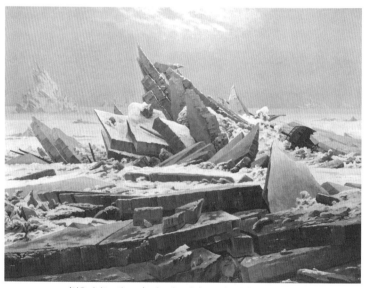

〈얼음 바다Das Eismeer〉, 카스파르 다비드 프리드리히, 1823~1824

다양성 넘치는 낭만주의가 스며들기 시작했다

이 시대의 예술가들은 어떤 그림을 그렸을까요? 그 시작은 낭만주의 Romanticism입니다. 외젠 들라크루아의 〈민중을 이끄는 자유의 여신〉, 존 컨스터블의 〈건초 마차〉, 그리고 카스파르 다비드 프리드리히의 〈얼음 바다〉는 낭만주의의 대표적인 그림들입니다. 눈치챘는지 모르겠지만, 낭만주의 그림은 하나의 사조로 부르기 민망할 만큼 서로 공통점이 거의 없습니다. 3개의 대표작에서도 알 수 있듯이 주제도 저마다 다릅니다.

이런 낭만주의를 어떻게 이해해야 할까요? 낭만주의에서 중요한 것은 '개인의 관심사'입니다. 그래서 낭만주의의 주제는 다양할 수밖에 없죠. 시민혁명 이후 자유를 찾은 모든 개인은 각자 자신만의 꿈과 이상을 가지고 있었습니다. 혁명의 순간을 그리고 싶은 사람도 있고, 전원 풍경에 끌리는 사람도 있습니다. 그리고 저 먼 오지의 대자연을 꿈꾸는 사람도 있겠죠. 각자 자신이 원하는 그림을 그리는 낭만주의의 경향은 독일 낭만주의의 대표 화가인 프리드리히의 표현에서 잘 드러납니다.

> "화가는 자신 앞에 있는 것만이 아니라,
> 자기 안에 있는 것도 그릴 수 있어야 한다."

내면의 소리, 즉 개인성을 중시하는 것입니다. 낭만주의에서 귀족적 취향은 거의 고려되지 않았습니다. 예를 들어 귀족들은 들라크루아의 〈민중을 이끄는 자유의 여신〉을 어떻게 생각했을까요? 이 그림은 평민계급이

자유의 여신과 함께 귀족들을 짓밟고 혁명을 완수하는 내용입니다. 귀족들이 좋아할 만한 것이 아니겠죠.

반귀족적·친서민적 사실주의 등장

낭만주의 다음에 등장한 사조는 사실주의Realism입니다. 사실주의를 대표하는 그림은 장 프랑수아 밀레의 〈이삭 줍는 여인들〉입니다. 농촌이나 소시민을 그린 매우 친서민적인 미술입니다.

사실주의라는 이름에 관해 잠깐 설명하고 넘어가 볼까요. 사실주의 하면 왠지 '실제와 똑같이 그린 그림'일 것 같은데 실제로는 그렇지 않습니다. '사실'은 서민들이 살아가는 모습을 있는 그대로 리얼real하게 보여준다는 의미입니다. 기술적으로 세밀하다는 의미가 아닌 것이죠. 그래서 개인적으로는 '현실주의'로 번역하는 것이 더 적합하다고 생각합니다.

사실주의는 낭만주의에서 파생된 미술입니다. 낭만주의에서는 다양한 경향의 그림들이 동시에 등장했는데 그중에 특히 농촌과 서민들의 삶에 관심을 가진 예술가들이 있었습니다. 이들이 따로 발전하여 계파를 형성한 미술이 바로 사실주의입니다. 그래서 사실주의는 일종의 '민중미술'의 성격을 띠고 있습니다. 대표 화가로는 밀레와 귀스타브 쿠르베가 있습니다.

사실주의는 서민들의 삶을 구체적으로 그리기 시작했다는 점에서 혁명의 여파가 훨씬 더 진하게 드러난 미술입니다. 왕과 귀족의 입장에서 밀레의 〈이삭 줍는 여인들〉처럼 가난한 시골 아낙들이 손에 흙을 묻혀가

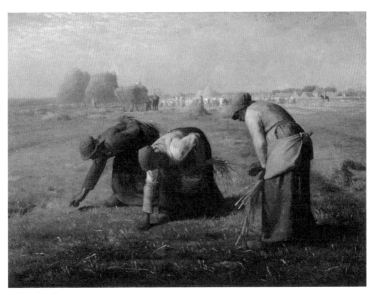
〈이삭 줍는 여인들Des Glaneuses〉, 장 프랑수아 밀레, 1857

며 이삭 줍는 모습을 굳이 비싼 돈을 주고 그림으로 의뢰할 이유가 있을
까요? 아니면 이렇게 소박한 그림들로 귀족들의 화려한 저택을 꾸미고
싶을까요? 귀족들에게 사실주의 그림은 감상할 필요도, 벽에 걸어둘 의미
도 없습니다. 그러므로 사실주의는 시민혁명 이후의 시대상을 가장 정확
히 반영한 반귀족적, 친서민적 미술입니다.

그림의 크기

사실주의의 본질을 잘 보여주는 특징 중 하나는 그림의 크기입니다.

사실주의의 대표 화가 쿠르베는 몇몇 그림들을 굉장히 크게 그렸는데, 〈마을의 여인들〉은 195cm × 261cm로 웬 큰 벽 전체를 채울 만한 크기입니다.

그림을 크게 그렸다는 것이 무슨 문제라도 있는 것일까요? 보통 과거의 미술에서 큰 그림에는 정치적인 의미가 있었습니다. 예를 들어 왕의 대관식이라든가, 중요한 전쟁에서 승리하는 장면을 그린 그림들입니다.

그렇다면 쿠르베가 이토록 크게 그린 〈마을의 여인들〉은 어떤 사건을 다루고 있을까요? 이 그림은 어느 마을의 여인들이 길을 가다가 시골의 목동 소녀를 만나는 모습입니다. 어린 소녀가 소들을 돌보느라 고생하는 모습을 발견하고는 안쓰러워서 '애야, 배고플 텐데 빵이라도 하나 먹고

〈마을의 여인들Les Demoiselles de Village〉, 귀스타브 쿠르베, 1851~1852

하렴' 하면서 빵을 하나 건네주는 상황을 그린 것입니다. 너무도 사소한 모습입니다. 그런데 쿠르베는 서민의 소소한 일상을 어마어마한 양의 물감을 쏟아부어 가며 벽 전체를 채울 만큼 크게 그렸습니다. 물감이 매우 비쌌던 시절이었다는 점을 생각하면 물감이 아깝다는 생각이 들 수도 있겠죠. 하지만 이것 또한 '미술의 탈권력'을 정확히 보여줍니다.

과도기적 인물, 에두아르 마네

사실주의 다음으로 나타난 미술이 바로 모더니즘 회화의 시작, 인상주의입니다. 순서를 정리해보면, 시민혁명 이후 낭만주의가 가장 먼저 등장했고, 그 후 서민의 삶을 그리는 사실주의가 등장했으며, 그리고 여기서 다시 인상주의가 나타났습니다.

이 과정에서 가장 이해하기 어려운 부분이 사실주의에서 인상주의로 넘어가는 과정입니다. 서민의 삶을 그린 사실주의와 아름다운 빛을 표현한 인상주의 사이에 연관성이 보이지 않기 때문입니다. 어떻게 혁명의 느낌이 진하게 풍기는 사실주의에서 빛을 그리는 인상주의가 탄생했을까요? 그 과정을 이해하려면 우선 두 미술사조 사이의 과도기에 해당하는 에두아르 마네의 그림을 이해해야 합니다.

우선 마네의 〈뱃놀이〉를 한번 살펴볼까요. 이 그림은 사실주의일까요? 일단 서민들의 일상을 그렸다는 점에서 분명 사실주의의 성격을 가지고 있습니다. 왼쪽 여인이 드레스를 입고 있으니 혹시 귀족이 아닐까 생각할

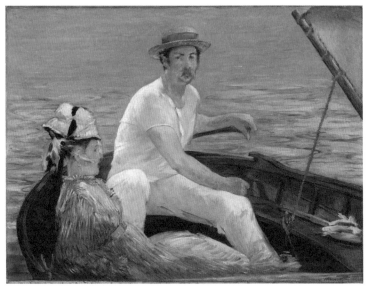

〈뱃놀이Boating〉, 에두아르 마네, 1874

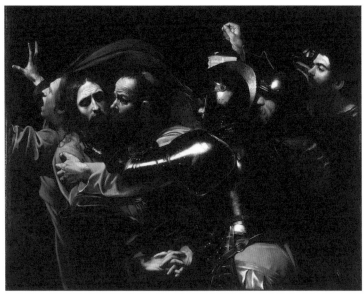

〈그리스도의 체포The Taking of Christ〉, 미켈란젤로 메리시 다 카라바조, 1602

수도 있지만 도시 여인일 뿐 귀족은 아닙니다. 남자가 입고 있는 옷을 봐도 알 수 있는데, 러닝셔츠 같은 옷을 걸치고 배를 타는 것은 격식을 갖춘 귀족의 모습이 아닙니다. 그런데 마네의 그림에는 사실주의와 조금 다른 특징이 있습니다. 바로 형식입니다.

형식의 변화가 시작되었다

밀레와 쿠르베의 사실주의 그림은 분명 친서민적이지만 그리는 방식이 과거의 그림들과 크게 다르지 않습니다. 원근법이나 명암법 같은 고전 회화의 기법을 그대로 사용했으니까요. 그래서 밀레와 쿠르베의 그림은 '서민을 그렸다'는 주제를 빼고 보면 우아한 고전 명화들과 비슷해 보입니다. 그래서 밀레의 〈이삭 줍는 여인들〉을 두고 〈모나리자〉 같은 고전 명화라고 생각하는 사람들도 많습니다. 그런데 마네의 그림부터 변화가 나타나기 시작합니다. 마네는 주제뿐 아니라 그리는 방식, 즉 형식에도 변화를 주기 시작했습니다.

고전 화가 카라바조의 〈그리스도의 체포〉와 마네의 그림을 비교해볼까요. 그냥 봐도 느껴지는 가장 큰 차이는 깊이감입니다. 카라바조의 고전 회화는 강하고 깊어 보이지만, 마네의 그림은 어쩐지 가볍고 얕아 보입니다.

두 그림에서 얼굴을 어떻게 표현했는지 조금 더 자세히 살펴볼까요. 마네의 그림에서 남자의 얼굴은 전체적으로 흐릿하고 눈, 코, 입이 마치 만화처럼 점만 찍혀 있습니다. 반면 카라바조의 그림에서 왼쪽 예수 그리스

도의 얼굴을 보면 눈과 코 아래쪽에 짙은 그림자를 그려서 입체감이 강하게 드러납니다.

고전 회화에서는 입체감을 살리기 위해 빛과 그림자를 강조해서 그렸습니다. 카라바조의 그림을 보면 왼쪽에서만 빛이 비치는 것처럼 보이는데, 왼쪽에 조명이 있다고 생각하고 빛과 그림자를 계산해서 그린 것을 볼 수 있습니다. 마치 사진관에서 사진을 찍을 때 조명을 터뜨려 더 극적인 효과를 내는 것과 비슷합니다. 그래서 고전 회화는 정돈되어 있고 매우 입체적이며, 강렬하게 느껴지는 것이죠.

반면 마네는 빛을 전혀 계산하지 않고 말 그대로 '그냥' 그렸습니다. 카라바조와는 달리 아무런 보정도 하지 않고 눈에 보이는 그대로 그린 것입니다. 조명 없이 핸드폰 카메라나 폴라로이드로 대충 찍은 것과 비슷하죠. 고전 회화에서 입체감을 표현하던 회화 기법들을 쓰지 않았기 때문에 얼굴이 가볍고 얇아 보이는 것입니다.

카라바조에게 마네의 그림을 보여주면 아마 고개를 갸우뚱하며 '이 사람은 도대체 미술 교육을 받기는 한 건가요?'라고 물어볼지도 모르겠습니다. 빛과 그림자를 전혀 사용할 줄 모른다고 생각할 테니까요.

그렇다면 마네는 정말로 실력이 부족해서 빛과 그림자를 사용할 줄 몰랐던 것일까요? 마네도 뛰어난 화가 밑에서 몇 년 동안 정식으로 교육받았으니 당연히 빛과 그림자를 계산해서 그릴 수 있었습니다. 그는 몰라서가 아니라 '의도적으로' 그렇게 그린 것입니다.

내용을 따라가는 형식

마네가 빛과 그림자를 그리지 않은 이유는 간단합니다. 솔직하게 '눈에 보이는 그대로' 그리기 위해서였습니다. 고전 화가들이 '계산대로' 그렸다면, 마네는 더할 것도 뺄 것도 없이 '눈에 보이는 그대로' 그렸습니다. 이것은 형식이 내용을 따라가는 현상, 하드웨어가 소프트웨어를 따라가는 현상과 같습니다. 마네가 했던 말을 통해서도 그의 생각을 알 수 있습니다.

> "오직 진실은 하나다. 눈에 당장 보이는 것만 그려야한다는 것.
> 봤으면 그리고, 놓쳤으면 다시 봐라. 나머지는 다 가짜다."

여기에서 사실주의의 핵심 아이디어를 다시 떠올려볼까요. 사실주의는 밭 가는 농부든 소를 돌보는 소녀든 소시민들의 삶을 '있는 그대로' 그렸습니다. 마네는 이 아이디어를 형식으로 전이했습니다. 내용이 서민들의 삶을 '있는 그대로' 그리는 것이었으니 형식에서도 '보이는 그대로' 그리는 방식을 채택한 것입니다. 그리고 마네에서 모네로 향하며 최종적으로 인상주의가 탄생했습니다. 마네의 그림이 '눈에 보이는 그대로' 그리는 방식이었다면, 과학적으로 눈에 보이는 것은 결국 빛이므로 빛을 직접 그리면 된다는 생각이 인상주의의 시작인 것이죠.

인상주의에 이르는 길

이렇게 빛을 그리는 인상주의는 시민혁명 이후 낭만주의와 사실주의를 거쳐 다시 약간 변형된 형태로 탄생했습니다. 인상주의는 표면적으로는 그저 빛을 그리는 것이지만, 그 과정을 되밟아보면 시민혁명 이후 복잡한 과정을 거쳐서 탄생한 미술입니다.

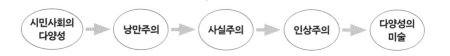

그런데 이 과정은 참 묘하다는 생각이 듭니다. 인상주의 이후 갑자기 다양한 미술들이 폭발적으로 등장했고, 이것이 모더니즘 회화의 시작입니다. 다양한 미술은 곧 자유롭고 다양한 근대 시민의 모습을 정확히 반영하고 있습니다.

그런데 인상주의는 시민혁명 이후에 바로 나타난 것이 아닙니다. 낭만주의와 사실주의라는 사조를 거쳐 충분히 숙성된 후에 나타났죠. 마치 건강한 아기가 태어나기 위해서는 충분한 '태동'의 시간이 필요하듯이 말입니다.

시민혁명 이후 낭만주의가 시작될 때까지만 해도 사실주의를 거쳐 '빛을 그리는' 인상주의가 등장할 것이라고 예측한 사람은 아무도 없었습니다. 그 인상주의가 모더니즘 회화의 시작이 되어 100년 전에 있었던 시민

혁명의 의미, 즉 자유를 찾은 인간들의 '다양성을 보여주는 미술의 흐름'을 열게 되리라고 예측한 사람 또한 없었습니다. 모든 사건은 개별적으로 나타났지만 긴 시간이 흘러 전체적인 흐름을 보면 마치 누군가 이 모든 과정을 계획한 것처럼 아귀가 딱 맞아떨어집니다.

미술은 어떤 식으로든 시대를 반영한다는 것을 다시 한 번 되새기게 됩니다. 그리고 앞으로의 미술에도 변함없이 시대가 반영될 것입니다.

CLAUDE MONE
AUGUSTE RENOIRE
EDGAR DE GAS

1전시실

고전의 끝,
새로운 시작

인상주의

클로드 모네 · 오귀스트 르누아르 · 에드가 드가

빛을 그리는 화가,
클로드 모네

CLAUDE MONET

1876년 인상주의 미술이 탄생하고 얼마 뒤, 서른여섯 살의 모네는 사랑하는 아내 카미유 동시외Camille Doncieux가 많이 아프다는 것을 알게 되었습니다. 어릴 적 자신의 그림 모델로 알게 되었다가 사랑에 빠져 아들 둘을 낳고 가족이 된 그녀였죠. 모네는 지금까지 그림을 판 돈을 모두 긁어모아 그녀를 치료하는 데 쏟아부었습니다. 하지만 모네의 노력에도 불구하고 점점 퍼지는 자궁암을 막을 길이 없었습니다. 결국 모네는 남편의 성공을 보지 못한 채 하늘로 떠나는 아내를 고요히 보내줄 수밖에 없었습니다.

모네는 아내의 죽음을 눈물로 지켜보면서도 얼굴빛이 점점 어두워지는 아내의 모습에서 어떻게 햇빛이 반사되고 색이 층별로 바뀌는지 습관적으로 관찰하는 자신을 발견했습니다. 슬픔 속에서도 사명처럼 빛을 연구하고 있었던 것입니다.

아내가 죽고 얼마 뒤 모네는 흰색, 회색, 그리고 라벤더 같은 자줏빛을 사용하여 그녀의 마지막 모습을 그림으로 남겼습니다. 자신이 가지고 있던 최선의 것으로 가난 속에서도 자신을 끝까지 믿어준 아내에게 보답하고 싶었는지도 모릅니다.

빛의 예술가 모네, 그는 왜 이토록 '빛'에 집착했던 것일까요? 모네는 빛의 미술을 통해 '모더니즘 회화'의 문을 연 예술가입니다. 그가 '빛'에 그토록 열정을 쏟으면서 그리고 싶었던 그림은 무엇이었을까요?

모더니즘 회화의 시작

모더니즘 회화가 본격적으로 시작된 것은 인상주의부터입니다. 시민혁명이 근대라는 새로운 시대를 열었던 것처럼, 인상주의는 고전 미술의 문을 닫고 모던 미술이라는 새로운 문을 열었습니다.

우선 두 그림을 비교해볼까요. 첫 번째는 우리가 고전 명화라고 부르는 페테르 파울 루벤스의 〈십자가를 세움〉이고, 두 번째는 인상주의 화가 모네의 〈루앙 대성당〉입니다. 루벤스의 그림은 화려한 인체 표현만 봐도 충분히 '명화'라고 할 만하지만 모네의 그림은 어떻게 보이나요? 일단 눈에 보이는 대로 표현한다면 전체적으로 너무 뿌옇고 색도 너무 푸른색 위주의 단조로운 느낌입니다. 그래서인지 깊이감도 별로 느껴지지 않고 한편으로는 그리다 만 것처럼 보이기도 합니다.

분명 인상주의 그림은 〈모나리자〉 같은 '고전 명화'들과 느낌이 전혀 다르죠. 인상주의의 난해함은 우리만 느끼는 것이 아니라 실제로 처음 등장

했던 1870년대 프랑스 파리의 시민들도 마찬가지였습니다. 파리 시민들은 인상주의 그림을 보고 어리둥절할 수밖에 없었죠. 이 뿌연 그림을 도무지 이해할 수 없었던 것입니다. 현대에도 이해하지 못하는 사람들이 많은데 19세기 사람들은 오죽했을까요.

그때나 지금이나 인상주의 그림은 그냥 보는 것만으로는 쉽게 이해하기 힘든 것만은 분명합니다. 그렇다면 이 뿌연 그림들을 어떻게 봐야 할까요? 왜 이 그림들이 모더니즘 회화라는 새로운 장르의 시작점이 된 것일까요?

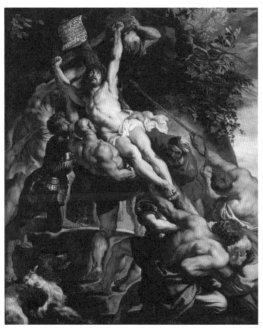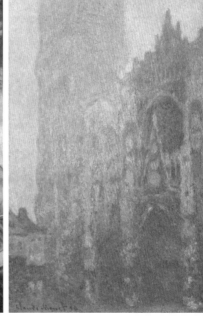

〈십자가를 세움The Elevation of the Cross〉, 페테르 파울 루벤스, 1610~1611
〈루앙 대성당Cathédrale Notre-Dame de Rouen〉, 클로드 모네, 1894

빛을 그린다는 아이디어

인상주의 그림이 우리 눈에 낯설어 보이는 이유는 과거와 다른 새로운 아이디어로 그렸기 때문입니다. 먼저 간단히 설명한다면 '빛을 직접 그린다'는 아이디어입니다. 이것이 무슨 뜻일까요?

우선 빛에 관해 생각해봅시다. 만유인력을 발견한 아이작 뉴턴은 햇빛이 프리즘을 통과할 때 무지갯빛으로 갈라지는 현상을 관찰하다가 빛이 사실은 여러 가지 색이 겹쳐진 것임을 발견했습니다. 그리고 뉴턴은 이 프리즘 현상을 통해 우리가 어떻게 눈으로 세상을 바라보는지 처음으로 이해하기 시작했죠. 예를 들어 과거의 사람들은 사과가 빨갛게 보이는 이유를 사과 자체가 빨간색이기 때문이라고 생각했습니다. 쉽게 말하면 빨간 사과가 그냥 빨간 거지 무슨 이유가 있냐는 식이었습니다. 직관적으로는 맞는 말이지만 뉴턴은 사과가 빨간색으로 보이는 이유를 다음과 같이 설명했습니다.

"빨주노초파남보 중에서 '빨간색'만 반사시키기 때문이다."

이 말을 다르게 표현해보면 우리가 바라보는 세상은 다만 '세상에 반사된 빛'을 보는 것입니다. 뉴턴의 이론에 따르면 우리는 사과를 직접 볼 수 없습니다. 대신 사과에 반사되어 튕겨져 나온 빛을 보는 것입니다.

인상주의자들은 바로 이 생각, 즉 우리가 '반사된 빛'을 통해 세상을 본다는 사실에 주목하고 이렇게 생각했습니다.

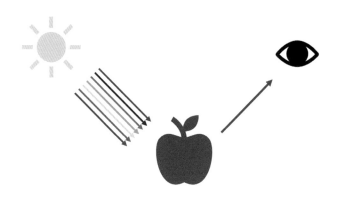

"그렇다면 '반사된 빛'을 직접 포착해서 그려보면 어떨까?"

이 아이디어로 시작된 것이 바로 빛을 그리는 그림, 인상주의입니다.

클로드 모네의 노력

'빛을 그린다'는 아이디어를 처음 떠올린 화가는 클로드 모네였습니다. 어느 분야에서나 그렇듯이 관습을 깨고 새로운 방식으로 뭔가를 시작하기는 어려운 법입니다. 그래서 모네를 천재라고 말할 수 있죠. 하지만 그가 처음부터 성공했던 것은 아닙니다. 지금은 모네와 인상주의가 너무도 유명하지만, 처음에는 '빛을 그린다'는 그의 새로운 그림을 알아주는 사람도 없었고 당연히 그림이 팔리지도 않았습니다.

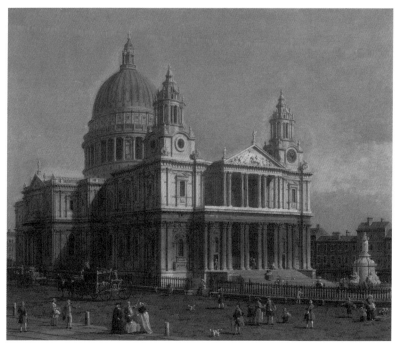

〈세인트폴 대성당St. Paul's Cathedral〉, 조반니 안토니오 카날레토, 1754

모네에 관한 웃지 못할 일화 중 하나가 있습니다. 모네가 돈이 없어서 자살할 뻔한 일이었죠. 그림이 도저히 팔리지 않으니 어린 아내와 아들은 계속 굶을 수밖에 없었고 한때는 방세가 6개월치나 밀린 적도 있다고 합니다. 점점 생활이 어려워지자 모네는 별안간 집을 뛰쳐나가 그대로 센강에 뛰어들었습니다. 다행히 모네는 정신을 번쩍 차리고 다시 뛰쳐나왔습니다. 물에 흠뻑 젖은 채로 돌아온 남편을 본 아내도 속상했겠지만 당사자야말로 참담한 심정이었겠죠. 아무도 알아주지 않는 그림을 그린다는 것은 분명 쉬운 길이 아닐 테니까요.

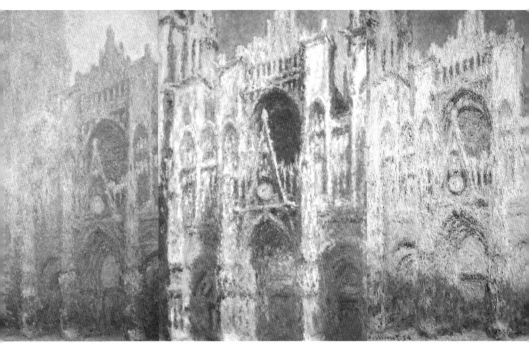

〈루앙 대성당Cathédrale Notre-Dame de Rouen〉 연작, 클로드 모네, 1892~1894

그래도 모네는 포기하지 않고 계속 그림을 그렸습니다. 어떻게든 '빛을 그린다'는 아이디어를 사람들에게 알려야겠다고 생각했습니다. 인상주의에서 가장 유명한 그림 중 하나가 모네의 〈루앙 대성당〉 연작입니다. '연작'은 반복적으로 그린 그림을 말하는데, 모네는 이렇게 해서라도 어떻게든 자신이 무슨 생각으로 그림을 그렸는지를 설명하고 싶었던 모양입니다.

모네가 그렇게 집착하며 그렸던 루앙 대성당 그림을 한번 살펴볼까요. 이 알록달록한 성당 그림들이 왜 '빛'을 그렸다고 하는 것일까요? 이것을 이해하려면 과거의 성당 그림과 비교해봐야 합니다. 카날레토가 그린 고

전 회화 〈세인트폴 대성당〉과 모네의 〈루앙 대성당〉은 딱 봐도 확연히 다릅니다. 그중에 가장 눈에 띄는 것이 색의 차이입니다. 카날레토는 평범한 회색빛으로 성당을 그렸지만 모네는 각각 파랗고 빨갛고 노랗게 그렸습니다.

카날레토가 성당을 회색빛으로 그린 것은 회색 벽돌로 지어졌기 때문입니다. 그에게는 당연한 일이었죠. 하지만 모네는 조금 달랐습니다. 그는 회색 성당 자체보다는 건물에 반사된 빛의 색을 포착해서 그렸습니다. 말하자면 벽돌의 색이 아닌 벽돌에 반사된 빛의 색을 표현한 것이죠. 모네의 그림이 빨갛고 노랗고 파란 이유가 여기에 있습니다. 햇빛은 낮에는 밝은 노란색이라면 저녁 노을이 지면 붉은빛, 이른 새벽에는 푸른빛에 가까워 보입니다. 그림들에서 나타난 색의 차이가 바로 시간대에 따른 빛의 차이입니다.

하얀색을 쓰지 않은 하얀색 드레스

모네의 다른 그림도 한번 살펴보죠. 〈양산을 쓴 여인-카미유와 장〉은 모네가 아내 카미유와 어린 아들을 그린 것인데, 여기서 주목해야 할 부분은 드레스의 색입니다.

고전 화가들은 흰색 드레스라면 흰색을 쓰는 것이 당연하다고 생각했습니다. 그래서 장 오귀스트 도미니크 앵그르의 〈카롤린 리비에르의 초상〉은 명암을 표현하기 위해 회색을 섞은 것 외에는 전부 흰색으로만 칠했습

니다. 반면 모네의 그림은 똑같이 흰색 드레스를 그렸는데도 흰색은 전혀 사용하지 않았습니다. 대신 하늘색, 연보라색, 연노란색으로 표현했습니다. 재미있는 점은 흰색은 전혀 사용하지 않았는데도 우리는 그녀가 흰색 드레스를 입고 있다고 인식한다는 것입니다.

사실 우리도 이런 경험을 한 적이 있습니다. 맑은 날 야외에서 하얀색 티셔츠를 입은 사람을 유심히 관찰해보면 옷이 약간 푸르게 보입니다. 하늘의 푸른빛이 흰 옷에 비치기 때문입니다. 모네도 마찬가지였죠. 푸른 하늘빛이나 주변의 꽃 색 등이 하얀 드레스에 반사된 그대로 포착해서 그린 것입니다. 원래 옷감의 색인 흰색은 전혀 고려하지 않았던 것이죠.

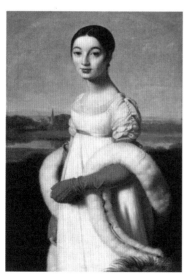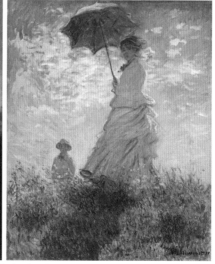

〈카롤린 리비에르의 초상Mademoiselle Caroline Rivière〉, 장 오귀스트 도미니크 앵그르, 1805
〈양산을 쓴 여인-카미유와 장Woman with a Parasol-Madame Monet and Her Son〉, 클로드 모네, 1875

또 한 가지 살펴볼 것은 붓질입니다. 인상주의 그림들이 전반적으로 뿌옇게 보이는 이유가 이 붓질 때문이죠. 모네는 자세히 묘사하기보다는 물감을 찍어서 거칠게 칠했습니다. 이 거친 붓질은 〈루앙 대성당〉을 비롯해 다른 그림에서도 전반적으로 나타나는 현상입니다. 그는 왜 이렇게 거칠게 그렸을까요? 이것은 사실 어쩔 수 없는 선택입니다. 자세히 묘사할 시간이 없기 때문입니다. 태양은 그림을 그리는 동안에도 계속 움직이니까요.

모네는 팔리지도 않는 그림을 왜 그리고 있느냐고 투덜거리는 아내를 세워두고 아침부터 열심히 그렸을 것입니다. 그러다 늦은 오후가 되고 노을이 지면서 옷의 빛깔이 붉은색으로 바뀌었겠죠. 모네는 햇빛의 색이 바뀌기 전에 최대한 빠른 붓놀림으로 물감을 찍어내듯 그릴 수밖에 없었습니다. 그래서 인상주의 그림은 세밀한 묘사가 없고 전반적으로 뿌옇게 보입니다.

우리는 바다를 파란색으로 '알고 있다'

마지막으로 살펴볼 작품은 미술사에서 최초의 인상주의 그림으로 알려진 모네의 〈인상, 해돋이〉입니다. 모네는 이 그림에서도 우리가 보통 '알고 있는' 바다의 색을 쓰지 않았습니다. 바다는 무슨 색이라고 생각하시나요? 어린아이에게 바다를 그려보라고 하면 파란색 크레파스를 한 움큼 집어서 전체를 마구 칠해버릴 것입니다. 바다는 당연히 파란색이라고 생각하기 때문입니다. 고전 화가들의 그림에서도 바다는 어김없이 파란

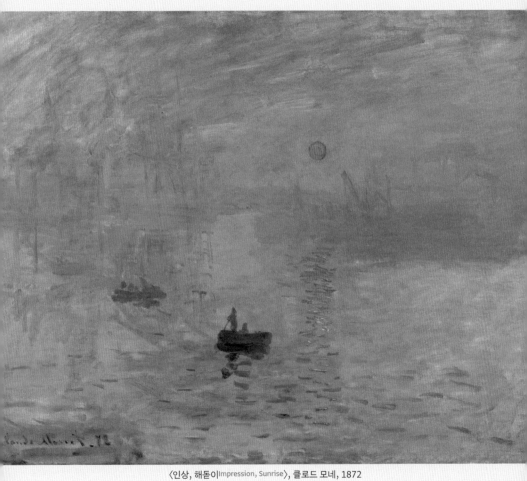

〈인상, 해돋이Impression, Sunrise〉, 클로드 모네, 1872

색으로 칠해져 있습니다.

하지만 모네는 바다는 파랗다는 상식에서 벗어나 실제로 식섭 바나늘 관찰하면서 그림을 그렸습니다. 물결에 반사되는 진짜 바다의 색만 포집하여 캔버스에 옮기려고 했습니다. 실제로 아침 해가 뜰 때쯤 바닷가를 산책해보면 모네의 그림처럼 아스라한 회색빛으로 보입니다.

모네의 작품에서 볼 수 있듯이 인상주의는 '빛을 그린다'는 아이디어로 그린 그림입니다. 모르고 보면 그냥 뿌옇게 보일 뿐이지만 사실은 '아이디어'로 그리기 시작한 최초의 그림이죠. 그 결과 매우 묘한 느낌을 주는 작품들이 탄생했습니다. 당시 주류였던 고전 회화들과 전혀 다른 새로운 창작물을 만들어낸 것입니다.

인상주의 그림은 고전 회화와 달리 매우 활동적이고 에너지가 넘칩니다. 빛을 관찰하기 위해 편안한 작업실을 떠나 야외로 직접 나가서 그림을 그렸기에 모네의 그림에는 현장의 에너지가 그대로 담겨 있습니다.

인상주의를 개발한 사람들

그렇다면 모네는 어떻게 인상주의를 '개발'하게 되었을까요? 인상주의에서 가장 중요한 예술가는 모네이지만, 조금 더 정확히 말한다면 인상주의는 사실 모네 혼자의 힘으로 만들어낸 것이 아닙니다. 여러 예술가들의 생각이 모여 탄생한 일종의 '팀 프로젝트' 결과물에 더 가깝다고 할 수 있습니다.

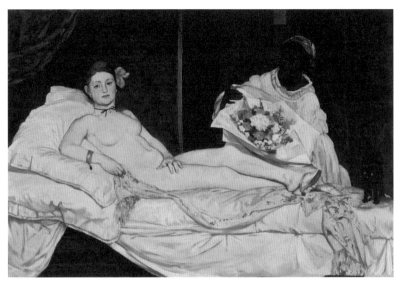

〈올랭피아Olympia〉, 에두아르 마네, 1863

모네는 20대에 파리 시내의 카페 게르부아Le Café Guerbois에서 동료 화가들과 함께 커피를 마시며 미술에 관해 토론하는 것이 일상이었습니다. 여기에서 정신적 지주의 역할을 했던 것은 모네보다 여덟 살이 더 많은 에두아르 마네였습니다. 마네는 〈올랭피아〉와 〈풀밭 위의 점심 식사〉 같은 파격적인 그림들로 기득권에게는 미움을 샀지만, 젊은 예술가들에게는 영웅으로 칭송받던 화가였습니다.

〈올랭피아〉에서 보이는 것처럼 신성한 미술관에 사창가 여인의 나체를 전시하는 만행을 저지르는 마네를 기득권층이 좋아할 리 없었겠죠. 이렇게 젊은 예술가들에게 멘토의 역할을 했던 마네를 중심으로 모네, 르누아르, 세잔, 드가, 시슬레 등 젊은 예술가들이 매일같이 모여 미술에서 혁신

은 무엇인지, 새로운 미술은 무엇인지에 관해 토론했다고 합니다. 그 과정에서 '빛을 그리는 그림'이라는 아이디어를 떠올린 모양입니다.

이들이 무슨 대화를 나눴는지 자세히 알 수는 없지만, 인상주의는 모더니즘 회화의 중요한 시작을 알린 만큼 학자들은 왜 갑자기 젊은이들이 '빛을 그린다'는 괴상한 아이디어를 떠올렸는지 궁금했습니다. 그리고 3가지 근거를 추론했습니다.

1. 사진기의 탄생
2. 시민혁명-낭만주의-사실주의-인상주의로 발전한 과정
3. 윌리엄 터너의 영향

첫 번째는 근대에 사진기가 처음 발명되면서 고전 회화 같은 사실적인 그림이 더 이상 필요 없게 되었다는 점입니다. 아무리 뛰어난 화가도 사진보다 더 똑같이 그릴 수는 없으니까요. 아마도 예술가들은 사진으로 찍은 듯한 사실적인 그림이 아닌, 다른 새로운 방식의 그림을 모색해야 한다는 시대적 압박을 받았을 것으로 추측됩니다.

또 인상주의 화가들이 '빛'을 통해 세상을 본다는 것을 이해하기 시작한 것도 사실은 사진 기술 덕분입니다. 사진이야말로 빛을 감광판에 비춰서 이미지를 만들어내는 '빛을 다루는 기술'이니까요. 말하자면 '경쟁자의 아이디어'를 차용한 셈이라고 할 수 있죠.

두 번째로는 앞서 설명했듯이 낭만주의와 사실주의가 인상주의로 자연스럽게 발전한 과정이라고 이해할 수 있습니다. 인상주의는 어느 날 갑

자기 나타났다기보다 이전의 미술들을 발전시키는 과정에서 자연스럽게 등장했다는 것이죠.

마지막으로 윌리엄 터너의 영향을 들 수 있습니다. 한때 모네는 군대 징집을 피해 영국으로 달아난 적이 있는데 여기서 윌리엄 터너라는 화가의 그림을 보게 되었습니다. 윌리엄 터너는 지금도 영국인들이 가장 좋아하는 화가입니다. 모네는 아마도 터너의 휘몰아치는 듯한 표현과 밝은 색감을 보고 인상주의의 아이디어를 얻었을지도 모릅니다. 실제로 터너의 〈노예선〉을 보면 어떤 영향을 받은 것처럼 느껴지기도 합니다.

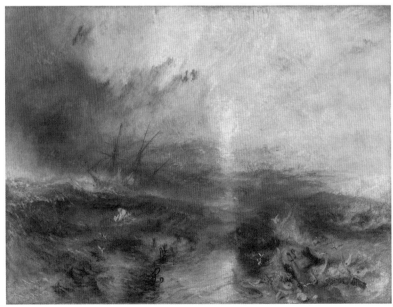

〈노예선The Slave Ship〉, 윌리엄 터너, 1840

살롱전 실패와 최초의 인상주의 전시

인상주의는 이렇게 탄생했지만 세상에 알려지기까지 순탄하지 않았습니다. 새로운 상품을 개발했다고 해서 사람들이 바로 알아주지는 않으니까요. 우선 이들은 당시 프랑스 예술계에서 인정받을 수 있는 가장 확실한 방법이었던 '살롱전Salon de Paris'에 출품해보기로 했습니다. 살롱전은 당시 프랑스 정부에서 운영하던 최고 권위의 전시회였습니다.

하지만 1867년과 1872년 두 번에 걸친 출품에서 단 한 작품도 입상하지 못했습니다. 현재의 시각으로 보면 당시의 심사위원들이 너무 꽉 막혀 있었다고 생각할 수도 있지만 당시 사람들의 마음을 조금 헤아려본다면 당연한 결과입니다. 지금도 한참을 설명해야 이해할 수 있는 이 뿌연 그림들을 그 시대의 사람들이 곧바로 받아들이기는 어려웠을 테니까요.

이런 실패에도 모네는 어떤 확신을 가지고 있었던 모양입니다. 모네와 인상주의자들은 살롱전의 실패 이후 오히려 앞으로는 살롱전에 출품하지 말자고 결의했습니다. 일종의 반항인 셈인데, 기득권의 인정 따위 필요 없다고 스스로 선언한 것입니다. 그러고는 친구 사진사 펠릭스 나다르의 스튜디오를 빌려서 직접 전시를 열기로 했습니다. 이렇게 해서 1874년 사진 스튜디오에서 인상주의 화가들이 직접 개최한 최초의 인상주의 전시가 열렸습니다. 이 전시에 출품된 작품 중 하나가 바로 앞서 본 〈인상, 해돋이〉입니다.

미술사에서 보면 이 전시는 모더니즘 회화의 시작을 알린 중요한 전시입니다. 하지만 실제로는 그렇게 큰 주목을 받지도 못했고 갑자기 미술계

를 뒤집은 사건도 아니었습니다. 사진 스튜디오는 아무래도 초라할 수밖에 없었고 화가들도 자신의 가족과 친구들을 초청하는 것 외에는 특별히 할 수 있는 일이 없었죠. 파리의 시민들이 일부 전시를 찾기는 했지만 여전히 사람들의 평가는 '무시'에 가까웠습니다. 그저 젊은 예술가들이 객기로 이상한 그림을 그렸구나 하는 정도로만 생각했을 뿐이었죠.

그나마 기록으로 남은 것은 루이 르루아라는 미술평론가가 이 전시에 관해 쓴 글인데, 그것마저도 '이 화가들은 인상주의자이다'라고 놀리는 듯한 느낌이었습니다. 어릴 적 별명을 가지고 친구를 놀리는 것과 비슷하죠. '인상주의'라는 이름은 이 평론에서 시작되었는데, 처음에는 이렇게 조롱의 의미로 쓰였습니다.

새로운 시작

이렇게 아무도 인정해주지 않던 새로운 그림의 의미를 예민하게 받아들인 사람들은 바로 당시 파리에서 활동하던 젊은 예술가들이었습니다. 이상한 그림이 전시되었다는 소문을 듣고 인상주의 전시에 찾아간 파리의 젊은 화가들은 단번에 알아챘죠. 고전 미술의 시대는 끝났고 이제 곧 새로운 미술의 시대가 열릴 것임을.

젊은 예술가들이 보기에 인상주의는 고전 회화에서 탈출하고 다음 세계로 건너가는 다리 같았습니다. 섬에 갇히기 싫다면 다리 위로 올라서야 합니다. 젊은 예술가들은 결국 하나둘씩 발걸음을 옮겨 다리 위로 올라서

〈수련Water Lilies〉, 클로드 모네, 1914~1926

기 시작했습니다. 인상주의 그림은 곧 젊은 예술가들 사이에서 유행처럼 번져나갔습니다. 인상주의는 단일 미술사조 중에서도 상당히 많은 예술가들을 배출했는데, 당시 갑자기 많은 젊은 예술가들이 인상주의 그림을 따라 그렸기 때문입니다. 그만큼 혁신의 냄새가 짙은 그림이었습니다.

1890년대에 접어들어 인상주의를 거부했던 살롱전도 공식적으로 인상주의 그림들을 입상시키기 시작했습니다. 첫 인상주의 전시가 1874년이었으니 살롱전에 걸리기까지 20년이나 걸린 셈입니다. 끈질기게 '클래식(고전)'을 고집했던 살롱전의 심사위원들도 인상주의가 개척한 길을 따라가지 않을 수 없었던 것이죠.

인상주의, 그 이후

인상주의의 탄생은 그 자체로도 의미가 있지만 더 중요한 것은 이후 미술계에 나타난 변화입니다. 인상주의는 수백 년간 이어져온 견고한 고전 회화의 벽에 균열을 일으켰습니다. 그리고 금이 간 벽이 결국 부서져 폭포수가 쏟아지듯이 또 다른 새로운 형태의 그림들이 갑자기 쏟아져 나오기 시작했습니다. 앞으로 설명할 표현주의, 입체주의 같은 다양한 사조의 그림들입니다. 다양성의 미술, 모더니즘 회화가 본격적으로 시작된 것이죠.

재미있는 점은 모네를 비롯한 인상주의자들은 정작 모던이니 다양성이니 하는 시대정신은 별로 이해하지 못했다는 것입니다. 모네는 화가였지 철학자가 아니었습니다. 거창한 시대 흐름 따위는 생각하지도 않았고 그저 화가로서 더 뛰어나고 새로운 그림을 그리고 싶었을 뿐입니다. 하지만 마치 예정된 길이라도 있었던 것처럼 인상주의는 결과적으로 '다양성'이라는 근대사회에 정확히 부합하는 새로운 흐름을 만들었습니다.

봄처럼 따뜻한 그림을,
오귀스트 르누아르

AUGUSTE RENOIR

AUGUSTE RENOIR

1841년 2월 25일~1919년 12월 3일
미술사조 | 인상주의

프랑스 파리의 파스퇴르 생물학 연구소는 최근 한 가지 이상한 의뢰를 받았습니다. 르누아르의 그림에 눌어붙은 털이 고양이 털이 맞는지 유전자 검사를 하고 싶다는 것이었죠. 연구소는 갸우뚱했지만 의뢰받은 대로 유전자 검사를 해주었고, 고양이 털이 맞다는 결과가 나왔습니다.

르누아르가 살던 1890년으로 돌아가 볼까요? 르누아르는 따뜻한 난로 옆에 앉아 조용히 그림을 그리고 있었습니다. 그의 무릎에는 고양이 한 마리가 앉아 꾸벅꾸벅 졸고 있었고요. 말년에 르누아르는 류머티즘으로 자꾸 손끝이 차가워졌다고 합니다. 그래서 항상 뜨끈한 고양이를 난로 삼아 무릎에 앉혀놓고 고양이를 만지며 그림을 그렸습니다. 손이 차가워지면 고양이를 만지며 손을 따뜻하게 데워서 다시 그림을 그리는 것이었죠. 사실 르누아르는 고양이를 무척 예뻐했던 것으로 유명합니다. 좋아하는 고양이도 쓰다듬고 손도 따뜻해지니 일석이조였을 것입니다.

연구소에 감식을 맡긴 이유가 이것입니다. 고양이 털이 붙어 있다면 틀림없이 르누아르 말년의 작품이기 때문이죠. 르누아르는 일평생 따뜻한 그림을 그린 것으로 유명합니다. 털이 많은 고양이를 귀여워하는 그의 성품과 어쩐지 잘 어울리는데, 그는 왜 그토록 따뜻한 그림을 그리려고 노력했던 것일까요?

또 하나의 인상주의 거장, 르누아르

인상주의를 창시한 모네와 함께 또 다른 대표적인 화가는 르누아르입니다. 모네와 르누아르는 실제 친구 사이였는데 젊은 시절 같은 선생님 밑에서 공부하며 알고 지냈다고 하죠. 나중에 함께 인상주의를 창시하고 화가로서 성공했으니 어릴 적 친구가 커서 나란히 거장이 된 것입니다.

르누아르는 모네보다 우리에게 더 친숙한 화가입니다. 모네의 그림 하면 금방 떠오르지 않을 수 있지만 르누아르의 〈피아노 치는 소녀들〉은 한 번쯤 본 기억이 날 것입니다. 아마도 무엇을 그렸냐의 차이일 텐데, 보통 사람이 등장하는 그림을 더 쉽게 기억하기 때문입니다. 같은 인상주의이지만 모네는 성당이나 바다, 들판 같은 풍경을 주로 그렸고, 르누아르는 인물화를 많이 그렸답니다.

아름다운 시대, 벨 에포크

르누아르는 특히 인물화를 '따뜻하게' 그린 것으로 유명합니다. 〈피아노 치는 소녀들〉에서도 알 수 있듯이 르누아르의 그림은 거의 예외 없이 편안함과 따뜻함이 느껴지죠. 아마도 프랑스 파리가 한창 전성기일 때 밝고 희망찬 사람들의 모습을 그림으로 남기려고 했던 것으로 보입니다.

모네와 르누아르가 열심히 활동하던 19세기 말의 프랑스 파리는 보통 역사에서 벨 에포크Belle Époque라고 불립니다. 직역하면 '아름다운 시대'

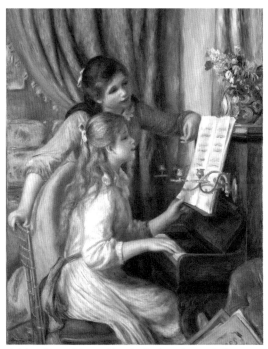

〈피아노 치는 소녀들Young Girls at the Piano〉, 오귀스트 르누아르, 1892

라는 뜻이죠. 지난 기억은 언제나 미화되기 마련이지만, 역사적으로 프랑스 파리가 가장 빛났던 시기였음은 틀림없습니다. 근대라는 새로운 시대에 세상은 파리를 중심으로 돌아갔고, 세계의 사람들이 파리로 모여들면서 물질적으로나 문화적으로 전에 없던 풍요를 누렸습니다. 변화의 중심이었던 파리는 매일처럼 들뜬 공기로 가득했을 것입니다. 말 그대로 '지중해의 풍요로움'이 가득한 시대였죠.

파리의 봄날처럼 따뜻한 그림

르누아르의 그림은 벨 에포크의 풍요로움을 그대로 보여주는 듯합니다. 그림 속의 인물들은 하나같이 미소 짓고 들떠 있으며 전반적으로 따스한 색채이죠. 〈피아노 치는 소녀〉, 〈선상 파티의 점심〉이나 여러 여인들의 초상 등 대부분 프랑스의 봄날처럼 여유롭고 밝은 느낌입니다. 르누아르는 특히 여성을 많이 그렸는데, 이런 말을 남기기도 했답니다.

> "여자의 가슴은 둥글고 따뜻하다. 신께서 여성의 젖가슴을
> 창조하지 않으셨다면, 나는 예술가가 되지 않았을지도 모른다."

르누아르는 자신이 그린 젊은 여배우 장 사마리와 실제로 가까이 살았고, 파리의 유명 인사였던 그녀를 열 번 넘게 그렸습니다. 르누아르는 그녀의 아름다운 겉모습뿐 아니라 내면까지 그림에 표현하기 위해서 그녀

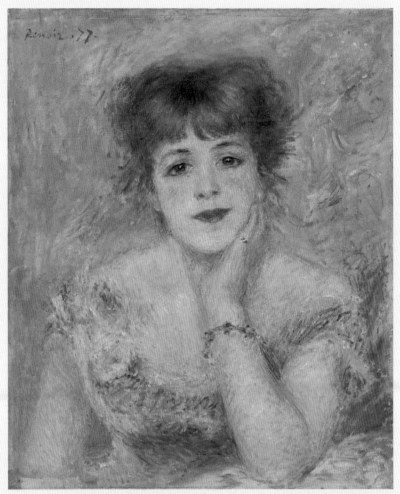

〈배우 장 사마리의 초상The Daydream or Portrait of Jeanne Samary〉, 오귀스트 르누아르, 1877

가 공연하는 코메디 프랑세즈 극장에 직접 찾아가 연극을 관람했다고 하죠.

지중해의 여신처럼 온화한 미소를 짓고 있는 장 사마리의 초상을 보고 있으면 어쩐지 마음이 따뜻해집니다. 단순히 그녀가 아름답기 때문이 아니라 아마도 전성기의 프랑스 파리, 벨 에포크에 가득했던 희망적인 분위기가 풍겨 나오는 것이겠죠.

밝은 색채의 이면?

그런데 여기서 한 가지 생각해볼 것이 있습니다. 같은 벨 에포크인데도 다른 화가들의 그림과 비교해보면 르누아르의 그림은 조금 튄다는 느낌이 들기도 합니다. 다른 화가들의 그림은 르누아르처럼 꼭 따뜻하지는 않으니까요. 에드가 드가나 앙리 드 툴루즈 로트레크의 그림들은 오히려 매우 어둡습니다.

아무리 풍요로운 벨 에포크라고 해도 분명 어두운 이면도 있을 것입니다. 그런데 르누아르는 마치 꼭 그래야만 하는 것처럼 따뜻한 그림만 고집했습니다. 이를 좋게 표현하면 '선택'이지만 다르게 표현하면 '편향'이라고 할 수 있겠죠. 말하자면 르누아르는 마치 의도적으로 어두운 부분을 지우개로 깨끗이 지우고 일부러 따뜻함만 남겨놓은 것 같습니다.

누구에게나 그렇겠지만 어떤 무언가를 강하게 고집하는 것은 오히려 그것에 대한 결핍을 암시하기도 합니다. 그렇게 보면 르누아르의 '편향'

도 무언가의 결핍에서 비롯되었는지 모릅니다. 르누아르의 결핍은 무엇이었을까요? 혹시 개인사에 어떤 문제가 있었던 것일까요? 아니면 마냥 희망차 보이던 벨 에포크에 우리가 모르는 어떤 어둠이 있었던 것일까요?

풍요의 시대와 전쟁 사이에서

모던의 풍요를 상징하던 벨 에포크에도 갈등은 존재했습니다. 새로운 시대가 되면 그만큼 새로운 가치관들이 등장해서 서로 갈등을 일으키죠. 공산주의, 자유주의, 사회주의 같은 이념들은 이때 처음 등장했으며, 한 세기가 훨씬 지난 지금도 이념의 갈등은 사라지지 않고 있습니다. 역설적이게도 자유로운 시대일수록 이념도 많아지고, 그에 따른 갈등의 총량도 증가합니다.

이 갈등은 개인 단위에서 끝나는 것이 아니라 점점 국가 단위로 확장되기 시작합니다. 국가 단위의 갈등이란 곧 전쟁을 의미하죠. 근대에는 실제로 많은 국가 간의 전쟁이 있었습니다. 그 절정을 보여준 것이 바로 두 번에 걸친 세계대전이었고, 결국 이 전쟁들을 통해 근대는 종말을 맞이했습니다. 근대 초기에 있었던 전쟁 중 하나가 바로 프랑스-프로이센(독일) 전쟁이었습니다. 프랑스인들이 점점 세력을 확장하는 독일을 억누르기 위해 일으킨 전쟁이었죠.

아직 젊은이였던 르누아르도 이 전쟁에 참전했습니다. 르누아르는 이질에 감염되어 이듬해 전역했지만 같은 인상주의 화가였던 장 프레데릭 바

지유는 징집되었다가 전사했습니다. 바지유의 죽음은 르누아르에게 엄청난 충격이었죠. 바지유는 모네, 르누아르, 시슬레와 함께 매일같이 만나 대화를 나누었던 초기 인상주의 4인방 중 한 명이었으니까요. 르누아르는 함께 꿈을 키워오던 가장 가까운 동료의 죽음을 겪어야 했습니다.

비슷한 나이대로 징집 명령을 받은 것은 모네도 마찬가지였습니다. 모네는 알제리에서 군 복무를 할 때 전쟁이 얼마나 무서운 것인지를 몸소 겪었기에 징집을 피해 영국으로 도망갔습니다. 프랑스-프로이센 전쟁에 모네가 참전했다면 어땠을까요. 바지유처럼 전사했을지도 모릅니다. 프랑스-프로이센 전쟁에서 프랑스 젊은이들이 자그마치 14만 명이나 전사했으니까요. 그랬다면 우리는 인상주의를 보지 못했을 것이고, 모더니즘 회화도 인상주의가 아닌 다른 형태로 시작되었을지 모릅니다.

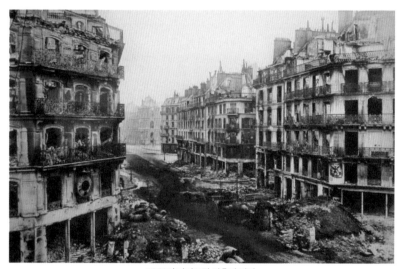

1871년 파리코뮌 직후의 거리

파괴된 도시에서 춤을

프랑스-프로이센 전쟁이 끝난 이후에도 파리는 여전히 혼란스러웠습니다. 프랑스 시민들은 전쟁에서 독일에게 패배한 책임을 물어 정권을 무너뜨렸고, 그 자리에 파리코뮌Paris Commune, 즉 인류 최초의 공산주의 정부가 세워졌습니다. 이 역시 혼란의 연속이었는데 공산당 정부를 인정하지 않은 정부군이 다시 쳐들어오면서 정부군과 파리코뮌의 시민군 사이에 내전이 시작되었기 때문입니다. 이때 약 3만 명에 달하는 시민들이 희생되었죠. 당시 파리의 시민이 170만 명 정도였으니 2%에 달하는 희생을 남긴 끔찍한 사태였습니다.

르누아르도 파리 내전에서 목숨을 잃을 뻔했습니다. 어느 날 센강 주변에 앉아 그림을 그리고 있던 르누아르를 파리코뮌의 시민군이 유심히 관찰하다 별안간 체포했다고 합니다. 르누아르가 강 주변을 스케치하는 것을 보고 정부군의 방어를 돕기 위해 지형 도면을 그리는 것으로 오해했던 것입니다. 르누아르는 열심히 항변했지만 과거 프랑스 정부군에 입대한 전력이 있었던 데다 애초에 공산주의자들은 예술가들을 부르주아의 하수인이라고 생각했습니다. 포박된 채 인근 총살 부대로 끌려간 르누아르는 죽을 날만 기다리고 있었습니다.

그런데 르누아르는 다행히 어떤 우연에 의해 풀려나게 되었습니다. 몇 년 전 정부군에 쫓기던 파울 리고라는 파리코뮌의 당원을 구해준 적이 있었는데 마침 그 부대에 그가 근무하고 있었던 것입니다. 르누아르는 파울 리고가 옹호해준 덕분에 겨우 살아 나올 수 있었습니다. 파울 리고는 인

상주의의 거장 한 명을 구해주는 것으로 인류 미술사에 큰 공헌을 한 셈입니다. 하지만 정작 파울 리고는 파리코뮌이 끝나자마자 정부군에 의해 처형되었다고 합니다. 벨 에포크는 이렇게 잔인한 시대이기도 했습니다.

파리코뮌은 짧은 집권 기간에도 많은 부르주아 문화를 파괴했습니다. 파리 시청을 포함해 여러 유서 깊은 건물들이 파괴되었고 심지어 루브르 박물관도 파괴될 뻔했죠.

파리코뮌의 비극과 르누아르의 대표작 〈물랭 드 라 갈레트의 무도회〉 사이에는 5년의 간격이 있습니다. 과연 5년이 지나 르누아르가 이 그림을 그릴 때쯤 파리 시내는 완전히 복구되었을까요? 그림처럼 정말 파리의

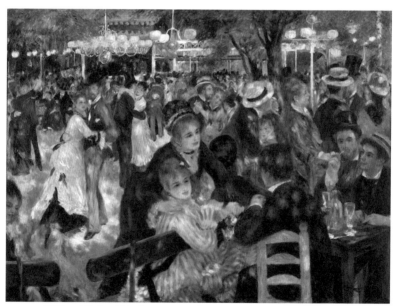

〈물랭 드 라 갈레트의 무도회Dance at Le Moulin de la Galette〉, 오귀스트 르누아르, 1876

시민들은 길거리에 뛰쳐나와 춤을 추며 즐거워할 정도로 마음의 여유가 있었을까요? 전쟁통에 말 그대로 죽다 살아난 르누아르는 정말 마음 가득 행복을 품고 파리 시민의 춤추는 모습을 그렸을까요?

어쩌면 정반대일지도 모릅니다. 르누아르는 파리코뮌 이후 폐허가 된 파리를 허망하게 지켜보는 시민들에게 그림으로라도 희망을 보여주고 싶었는지 모릅니다. 벨 에포크는 아직 끝나지 않았으며 우리가 힘을 합치면 그림처럼 최고의 시절로 돌아갈 수 있을 것이라고 말입니다.

처절하리만큼 밝은

르누아르는 이후에도 변함없이 밝은 그림만 그렸습니다. 누군가 르누아르에게 왜 이렇게 밝은 그림만 고집하느냐고 묻자 그가 대답했습니다.

"나는 그림은 뭔가 기쁘고, 행복하게 해주고, 아름다운 것,
그래, 아름다운 것이어야 한다고 생각하네.
화가들이 굳이 불행한 것을 창조할 필요가 없는 것이,
우리네 삶에는 이미 불행한 것들이 충분하니 말이야."

젊은 시절 같은 꿈을 꾸었던 친구의 죽음, 전쟁터에서 목격한 잔인한 죽음과 비인간성, 그리고 전쟁 이후에도 계속 이어진 내전과 혼란, 아마도 르누아르는 이런 절망적인 상황에서 유치하다고 표현해도 될 만큼 파

리의 따뜻하고 밝은 모습에 집착했는지도 모릅니다.

르누아르는 타고난 본성이 따뜻한 사람이었습니다. 포도 농장의 딸이었던 알린 샤리고와 결혼하여 평생 바람피우지 않고 아들 셋을 낳았으니 그 시대의 예술가치고 조금 심심한 삶을 살았다고 할 수 있죠. 결혼한 이후에도 살이 통통하게 찐 아내를 수많은 그림에 등장시켰는데, 〈선상 파티의 점심〉에서 왼쪽 아래에 강아지와 놀고 있는 여인이 바로 그의 아내입니다. 이후에도 계속 그림에 등장시킨 것을 보면 아내와 가족에 대한 르누아르의 사랑은 변함없었던 모양입니다.

알린 샤리고도 점점 심해지는 류머티즘으로 고생하던 남편을 열심히 보필하고 아들 셋을 탈 없이 키워 남편의 사랑에 보답했습니다. 이토록 천성이 따뜻했던 르누아르였으니 벨 에포크의 잔인함을 따뜻한 그림으로라도 덮지 않고서는 견딜 수 없었던 것이 아닐까요?

따뜻한 예술에 관한 집착은 그의 언행에서도 한결같았습니다. 르누아르의 다음 세대에 속하는 야수주의 화가 앙리 마티스는 노년에 접어든 대선배 르누아르를 찾아간 적이 있습니다. 마티스는 류머티즘으로 손을 덜덜 떨며 붓을 쥐는 것조차 힘들어하는 르누아르를 보고, 손이 많이 아프실 텐데 그림을 잠시 쉬는 게 어떻겠느냐고 말했습니다. 그러자 르누아르는 이렇게 대답했습니다.

"고통은 지나가지만 아름다움은 영원히 남는다네."

그렇게 보면 르누아르의 밝은 그림이 오히려 처절하게 느껴지기도 합

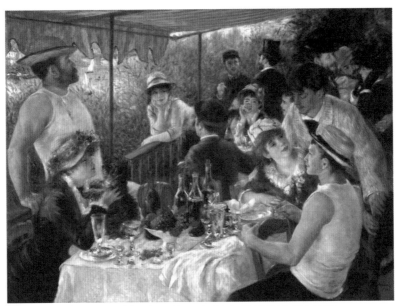

〈선상 파티의 점심Luncheon of the Boating Party〉, 오귀스트 르누아르, 1880

니다. 예술가로서 할 수 있는 것은 그저 불행한 시대의 모습을 자신의 그림으로 덮는 것뿐이었으니까요. 아니면 벨 에포크의 불행은 우리가 이미 충분히 겪었으니 후대의 사람들은 벨 에포크의 풍요로움만 기억하라는 뜻이었을까요?

결과적으로 그의 의도는 정확히 전달된 듯합니다. 그의 말대로 고통은 지나가고 대부분의 사람들이 르누아르의 그림에서 그저 근대 유럽 사회의 풍요로움, 즉 벨 에포크의 아름다움만을 떠올리니까요.

벨 에포크의 어둠,
에드가 드가

EDGAR DE GAS

EDGAR DE GAS

1834년 7월 19일~1917년 9월 27일
미술사조 | 사실주의, 인상주의

드가의 그림 모델이었던 파울린은 드가의 작업실을 이렇게 기억했습니다.

"그 어두침침한 방에는 사람을 기분 좋게 하는 것이 단 하나도 없어요. 작은 장식은커녕 심지어 싸구려 커튼도 없다니까요."

드가의 작업실은 그저 그림들과 캔버스, 물감들로 가득 차 있을 뿐이었습니다. 그리고 점점 나빠지는 시력을 보호하기 위해 북쪽으로 나 있는 창문은 두꺼운 천으로 가려져 있었죠. 드가는 가정부에게 청소도 하지 못하게 했습니다. 청소하면 먼지가 날아올라 아직 마르지 않은 그림에 붙어버릴까 봐 걱정했던 것이죠. 한때 수려한 외모에 부잣집 아들로 '차가운 도시 남자' 같았던 드가는 미술에 몸을 던진 이후로 먼지와 엉켜 사는 지저분한 예술가가 되어버렸습니다.

파울린은 드가의 작업실만 갔다 오면 자존감이 땅바닥에 떨어지는 것 같아서 정말 싫었지만 돈을 벌어야 했기에 어쩔 수 없이 모델 일을 했습니다. 게다가 시력이 안 좋았던 드가는 모델의 팔과 다리의 관절 위치를 확인하려고 파울린의 몸을 더듬기도 했습니다. 분명 기분 나빠야 하는데 마치 차가운 기계를 만지듯 하니 기분 나빠하는 게 맞는 건지도 헷갈릴 정도였죠. 그렇게 파울린을 모델로 작업한 조각이 드디어 완성되었습니다. 그러자 드가는 갑자기 "우리가 더 이상 같이 할 일은 없을 것 같소."라는 짧은 한마디로 그녀를 해고해버렸습니다. 짐은 부쳐줄 테니 얼른 나가라는 것이었죠. 차가워도 너무 차가운 드가였습니다.

파리의 변두리

르누아르가 벨 에포크의 따뜻함을 남기려고 했던 것에 반해 벨 에포크의 어둠을 남기려고 했던 화가가 있었습니다. 발레리나 소녀들을 많이 그린 것으로 유명한 에드가 드가입니다.

어디선가 한 번쯤 드가의 그림을 봤다면 이상하게 여겨질 것입니다. 아름다운 발레리나 소녀들을 그렇게 많이 그렸는데 왜 벨 에포크의 '어둠'을 표현했다는 것일까요?

우선 드가의 다른 그림을 하나 살펴볼까요? 〈압생트〉라는 그림입니다. 압생트는 한때 파리에서 '녹색 요정'이라고 불리던 술의 이름입니다. 지금은 강한 독성 때문에 프랑스에서는 법적으로 아예 생산이 금지된 술이지만, 당시 파리에서는 풍류를 아는 사람이라면 누구나 즐기는 술이었다고 합니다. 녹색인 이유는 쑥으로 향을 냈기 때문이라고 하네요.

압생트를 마시는 두 남녀가 등장하는 이 그림은 르누아르의 따뜻한 그

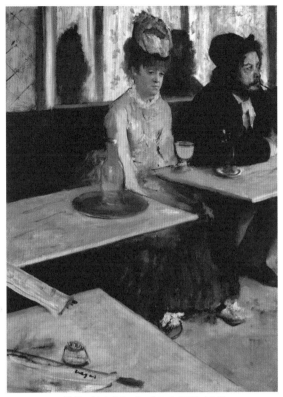

〈압생트L'Absinthe〉, 에드가 드가, 1875~1876

림들과 달리 딱 보기에도 상당히 우울해 보입니다. 일단 두 주인공은 압
생트를 앞에 두고 앉아 있지만 눈에 초점이 없고 어쩐지 표정이 좋지 않
습니다. 아마 도시의 삶에 지친 탓일까요? 그림 앞쪽에 신문지 뭉치가 있
는 것으로 보아 아침인 듯합니다. 아침이라는 것은 그림의 색으로도 알
수 있습니다. 아직 형광등이 없던 시절이니 저녁이라면 노란 등불이 켜져

있었을 테니까요.

그렇다면 이들은 왜 아침부터 술을 마시고 있는 것일까요? 예나 지금이나 아침부터 술을 마시는 사람이라면 둘 중 하나이겠죠. 밤새 술을 마셨거나 아니면 아침부터 술을 마시기 시작했거나. 어느 쪽이든 바닥까지 간 사람일 것입니다. 또 한 가지는 여인의 정체입니다. 당시 평범한 여인들은 주점에서 술을 마시지 않았습니다. 교양 없는 천한 짓이라고 생각했으니까요. 그렇다면 아침부터 주점에서 술을 마시는 여자는 누구일까요? 아마도 보헤미안의 삶을 즐기는 '자유부인'이거나 창녀일 가능성이 높습니다.

요컨대 드가는 도시의 변두리에서 술을 마시며 시간을 축내는 밑바닥 사람들을 그렸습니다. 그런데 당시 물감의 가격은 지금과 달리 상당히 비싼 편이었습니다. 말하자면 드가는 비싼 돈을 '낭비'해가며 파리의 변두리에서 얼쩡거리는 사람들을 그림으로 남긴 셈입니다. 드가는 왜 이런 그림을 그렸을까요?

귀족주의의 종말, 사실주의

앞서 설명했듯이 서민들이 살아가는 모습을 있는 그대로 그린 그림을 미술사에서는 사실주의라고 합니다. 고전 회화가 주로 왕이나 귀족의 초상화, 또는 성경이나 신화 속의 이야기처럼 아름답고 고상한 주제를 다루었던 것과 달리 근대의 사실주의는 서민들의 모습을 있는 그대로 그렸습

니다. 그래서 사실주의는 그 자체로 귀족 시대가 끝났음을 상징합니다.

사실주의를 대표하는 화가 장 프랑수아 밀레의 작품을 다시 한 번 살펴볼까요. 밀레는 〈만종〉에서 땀 흘리는 농부의 모습을 그림으로 남겼습니다. 드가도 술에 취한 하층민의 모습을 있는 그대로 그렸다는 점에서 두 화가는 비슷하다고 할 수 있습니다. 그래서 드가는 인상주의 경향도 있지만 동시에 밀레처럼 사실주의 경향도 가진 예술가입니다.

다만 차이가 있다면 밀레는 조금 더 정치적인 메시지가 강한 것으로 보입니다. 밀레는 농부의 숭고한 표정과 겸허한 태도를 통해 '노동의 신성함'을 강조하려고 했으니까요. 그는 농부들을 '지주들의 지시를 받고 일

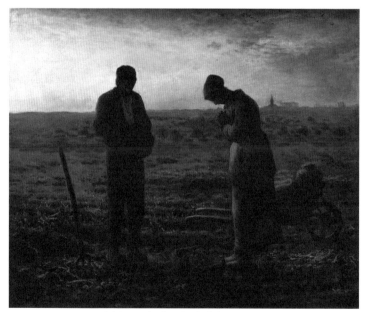

〈만종Angelus〉, 장 프랑수아 밀레, 1857~1859

하는 천한 노동자'가 아닌 '자신의 행동에 스스로 의미를 부여하는 의식 있는 존재'로 묘사했습니다. 반면 드가는 도심의 변두리에서 아침부터 술로 시간을 축내고 있는 서민의 모습을 적나라하게 그렸으니 정치적인 의미는 없는 것으로 보입니다. 달리 말한다면 드가는 사실주의 중에서도 더 '적나라하게 사실적인' 그림을 그린 화가라고 할 수 있겠죠.

그는 왜 발레리나를 그렸을까?

이번에는 드가의 대표적인 발레리나 그림들을 한번 살펴보겠습니다. 드가 하면 발레리나를 떠올릴 만큼 발레리나 그림을 많이 남겼습니다. 드가의 발레리나 그림은 모더니즘 회화 전체에서도 가장 아름다운 그림들 중 하나입니다. 그도 그럴 것이 당시의 발레리나는 지금의 여배우나 걸그룹과 비슷한 느낌이었으니까요. 아름다운 소녀들이 혹독한 몸 관리와 연습을 거쳐야 겨우 무대에 설 수 있었습니다. 그런데 〈압생트〉와 달리 어여쁜 소녀들 그림은 그렇게 어두워 보이지 않습니다. 드가는 왜 발레리나들을 많이 그렸을까요?

여기에도 어김없이 쏠쓸한 현실이 담겨 있습니다. 벨 에포크의 발레리나들은 주로 가난한 서민층의 어린 여자들이었습니다. 당시에 귀부인들은 몸을 아껴야 한다고 모유 수유도 안 하던 시절이었으니, 부유한 집안의 딸들이 혹독하게 몸을 써야 하는 발레를 할 이유가 없었죠. 그래서 발레리나에 지원하는 소녀들은 대부분 가난한 집안의 딸들이었습니다. 하

층민 여자들이 자력으로 성공할 수 있는 거의 유일한 수단이 발레였습니다. 바늘구멍을 통과하는 것처럼 쉽지는 않았지만 일단 발레리나가 되기만 한다면 유명 여배우까지 될 수 있었으니까요.

하지만 심각한 문제는 따로 있었습니다. 지금도 그렇지만 당시에도 발레는 그렇게 대중적인 공연이 아니었습니다. 전근대적인 문화, 즉 기울어가는 과거의 문화였죠. 과거 왕실에서 즐기던 문화를 시민혁명 이후 대중문화로 끌어왔는데, 파리에는 '물랭루주'로 대표되는 훨씬 자극적이고 대중적인 공연이 넘쳐났습니다. 당연히 인기가 없는 발레 공연은 입장료 수입만으로 유지하기가 어려웠습니다.

그렇다면 발레 공연은 어떻게 유지되었을까요? 비밀은 드가의 그림에 숨겨져 있습니다. 〈무대 위의 댄서〉의 배경에 은근슬쩍 검은 옷을 입은 정체를 알 수 없는 남자가 보입니다. 이들은 바로 발레 공연의 '스폰서'들입니다. 발레리나가 공연할 수 있도록 돈을 대주는 성공한 사업가들입니다. 이들은 왜 저물어가는 발레 공연에 굳이 돈을 계속 투자했을까요? 이유는 뻔합니다. 발레리나 소녀들에게 성적인 '무언가'를 대가로 받았던 것이죠.

이와 비슷하게 별로 보고 싶지 않은 인간사의 현실을 아예 대놓고 적나라하게 그린 화가가 있습니다. 장 베로입니다. 베로는 작정하고 당시 상황을 그림으로 묘사했습니다. 제목도 그렇지만 예술이라기보다 사회 고발의 의미로 그림을 남긴 듯합니다.

베로의 〈오페라 무대 뒤〉는 실제로 발레 공연 무대 뒤에서 어떤 일이 일어나고 있는지를 적나라하게 보여줍니다. 가장 눈에 띄는 사람은 가운

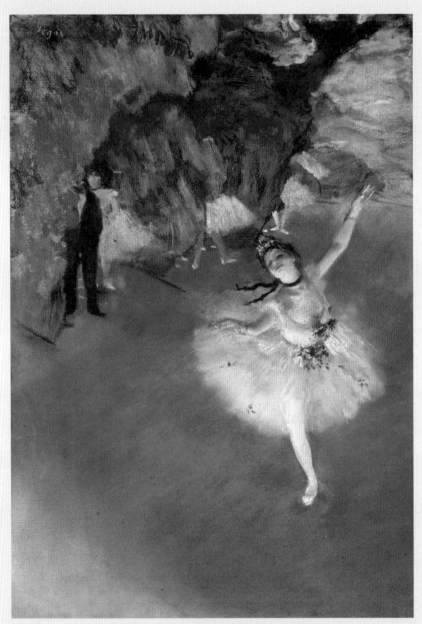

〈무대 위의 댄서Dancer on Stage〉, 에드가 드가, 1876~1877

데 어린 소녀의 허리에 손을 감은 채 웃고 있는 남자입니다. 수염이 벌써 허옇게 된 것을 보면 어림잡아 50대 중반은 넘어 보입니다. 이 사업가는 거의 손녀뻘 되는 소녀의 허리를 감싸고 만족스러운 표정을 짓고 있네요. 그 뒤로도 검은 모자를 쓴 남자들이 많습니다.

물론 드가는 이 정도로 적나라하게 그리지는 않았습니다. 아마도 예술과 저널리즘의 차이라고 해야 할 것입니다. 드가는 사회 고발보다 조금은 방관자의 입장에서 그녀들의 서글픈 삶을 그림으로 남기고자 했던 모양입니다.

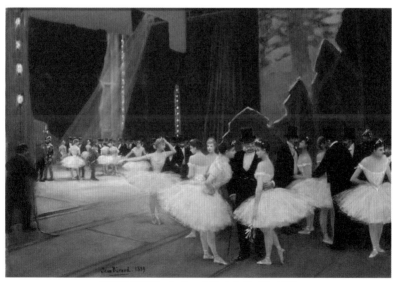

〈오페라 무대 뒤Les Coulisses de L'opéra〉, 장 베로, 1889

가혹한 시대의 일상

하지만 누군가는 이런 생각을 할지도 모르겠습니다. 우리가 왜 발레리나들의 삶을 불쌍히 여겨야 하는가? 당시에도 분명 어떤 소녀들은 면직 공장에서, 세탁소에서, 아니면 식당에서 열심히 접시를 닦으며 자신의 삶을 개척해나갔을 테니까요. 베로의 그림에 나오는 소녀들은 어쨌든 남자들과 함께 웃고 있습니다. 우리가 왜 스스로 그러한 선택을 한 그녀들을 불쌍히 여겨야 하느냐는 것입니다.

완전히 틀린 말은 아니지만 당시의 상황을 조금 더 자세히 살펴볼까요? 벨 에포크에 하층민들의 삶은 우리가 생각하는 것보다 훨씬 고달팠습니다. '2페니짜리 걸치기 숙소'의 사진은 믿기지 않겠지만 당시 영국 공장 노동자들의 실제 모습입니다. 가난한 노동자들은 저임금에 시달리느라 숙박비를 아끼려고 저렇게 줄에 기댄 채 잠을 자고 출근했습니다. 저 정도라면 차라리 길바닥에서 노숙하는 게 더 편안할 듯싶네요. 하지만 당시에는 공중위생이 좋지 않아서 길바닥에는 사람들의 대소변과 쓰레기, 쥐 떼들로 가득했다고 합니다. 쥐들에게 귓불을 뜯기느니 차라리 저렇게 앉아서 자는 게 나았던 것입니다. 하층민 남자들에게 그 정도로 가혹한 현실이었다면, 하층민 여자들은 어땠을까요? 학대와 성적 착취, 불공정은 우리가 상상할 수 있는 수준을 훨씬 넘어섰을 것입니다.

발레리나에 지원한 소녀들도 스폰서와 부적절한 관계를 맺어야 한다는 것을 어느 정도 알고 있었을 것입니다. 그런데도 발레리나가 되길 희망했던 소녀들은 어쩌면 가혹한 시대에 살아남을 방법을 스스로 찾으려

2페니짜리 걸치기 숙소Two Penny Hangover

했는지도 모릅니다. 사회의 맨 밑바닥에는 일반적인 도덕과 윤리가 통하지 않는 세계가 있으니까요.

어린 발레리나의 깨져버린 꿈

드가는 발레리나 그림뿐 아니라 유명한 조각도 하나 남겼습니다. 〈14세

의 어린 무용수)라는 밀랍 소녀상입니다. 이면의 시대 상황을 모르면 그저 꽃처럼 아름다운 소녀, 앞으로 발레리나가 될 꿈에 부풀어 연습에 매진하는 희망찬 소녀로 보일 것입니다. 하지만 현실은 훨씬 어둡습니다.

이 작품은 마리 반 괴템이라는 소녀 발레리나를 모델로 만든 것입니다. 드가는 이 어여쁜 소녀가 작업실에 올 때마다 몇 프랑을 지불했다고 합니다. 소녀는 아마 푼돈이라도 벌려고 모델 일을 했던 모양입니다.

벨기에 출신인 마리의 부모님은 19세기 중반에 프랑스 파리로 이민을 왔습니다. 부부는 성공을 꿈꾸며 파리로 왔을 것입니다. 하지만 이민자 1세대들이 대체로 그렇듯이 큰 성공을 이루기는커녕 주로 세탁소나 재단사 같은 단순노동으로 겨우 생계를 꾸려나갔습니다. 하지만 이민 온 지 얼마 되지 않아 마리의 아버지는 병으로 세상을 떠났습니다. 일만 하느라 자기 몸을 돌보지 않은 것이죠. 결국 어머니 홀로 세탁소에서 일하며 마리와 여동생 조세핀을 키웠습니다.

어머니는 몸이 부서져라 일했지만 여전히 두 딸을 부양하기 힘들었습니다. 마리의 가족은 파리에서 집세가 가장 싼 동네로 이사를 갔습니다. 파리에서 치안이 가장 위험한 지역이었죠. 마리는 창녀들과 주정뱅이들, 건달들이 어슬렁거리는 파리의 슬럼가에서 어린 시절을 보내야 했습니다. 하지만 이마저도 감당하기 어려웠던 마리네 가족은 이곳저곳을 계속 옮겨 다녔습니다.

마리의 어머니에게는 미래가 보이지 않았을 것입니다. 이대로라면 마리와 조세핀도 자신들처럼 계속 하층민에 머물 수밖에 없으니까요. 어머니는 아이들이 어떻게 하면 한 단계라도 더 올라갈 수 있을까 고민했습니

〈14세의 어린 무용수Little Dancer of Fourteen Years〉, 에드가 드가, 1879~1880

다. 당시 하층민 소녀가 그나마 성공할 수 있는 직업은 발레리나가 되는 것이었습니다. 어머니는 겨우 돈을 모아 마리를 오페라 극단의 발레 학교에 보냈습니다. 그래도 다행히 발레 교육을 무사히 마친 마리는 첫 무대를 치렀죠. 어머니는 감격 어린 마음으로 공연을 지켜보았을 것입니다.

하지만 기록에 따르면 마리는 얼마 뒤 점점 발레 연습에 빠지기 시작했습니다. 추측해보건대 아마도 어느 시점부터 스폰서와 만나기 시작한 모양입니다. 결국 극단은 연습에 나오지 않는 마리를 해고할 수밖에 없었습니다.

그 후 마리는 어떻게 됐을까요? 마리는 얼마 뒤에 어느 지역 신문의 짧은 기사에 이름을 올렸습니다. 술집에서 어떤 남자의 돈 700프랑을 훔치

다가 걸려서 감옥에 가게 되었다는 것입니다. 마리는 스폰서를 통해 파리 부유층의 삶을 누리다 점점 나이가 들어 후원이 끊기자 생계를 유지하기 위해 돈을 훔쳤던 모양입니다. 마리가 돈을 훔친 사람은 역시나 어느 부유한 스폰서 중 한 명이었다고 하네요. 이후에 그녀가 어떤 삶을 살았는지는 알려지지 않았습니다.

이런 삼류소설 같은 이야기가 벨 에포크의 하층민들에게는 현실이었습니다. 드가의 모델이었던 때에 마리는 아직 14세로 삶이 완전히 엇나가기 전, 꿈이 있던 나이였습니다. 드가는 소녀 마리의 인생까지 책임질 수는 없었습니다. 그저 어느 발레리나 소녀의 꿈 많던 시절을 남긴 것으로 예술가가 할 수 있는 최선을 다할 뿐이었습니다.

외로움, 위대한 예술가의 숙명

드가는 화려한 벨 에포크의 어두운 측면을 가감 없이 그림으로 그렸습니다. 따뜻한 그림을 그렸던 르누아르와 비교되는 행보입니다. 드가는 그림뿐 아니라 여러 가지 측면에서 르누아르와 다른 삶을 살았습니다. 드가는 평생 결혼하지 않았는데 다둥이 아빠로 아내와 평생 해로했던 르누아르와 상반된 모습입니다. 일설에 의하면 드가가 결혼하지 않은 이유는 여자가 생기면 예술혼을 잃어버린다고 생각했기 때문이라고 합니다.

"예술가는 반드시 혼자 살아야 한다.

그리고 예술가의 개인적 삶이 드러나서는 안 된다."

드가의 이런 태도는 아무래도 진심이었던 모양입니다. 아름다운 발레리나를 그렇게 많이 그리는 동안 한 번쯤 스캔들이 날 법도 한데 알려진 것이 전혀 없으니까요.

누군가는 동성애자가 아니었을까 의심하기도 합니다. 레오나르도 다빈치처럼 말이죠. 하지만 그것도 아니었던 모양입니다. 메리 카사트나 수잔 발라동 같은 여자 동료들과 연인이 될 뻔한 적도 있다고 하니까요. 하지만 남자 애인이 있었다는 얘기는 입소문소차 나오지 않았습니다.

그렇다면 드가는 인간의 기본적인 욕망마저 포기했을 만큼 예술에 진지했다고 말할 수밖에 없겠네요. 근대의 사람들을 보면 '이 시대의 사람들은 진짜였구나' 하는 생각이 들 때가 있습니다. 드가는 진짜 예술에 인생을 걸었던 것입니다.

하지만 철저하게 예술에만 몰두했던 드가는 갈수록 점점 성격이 날카롭고 냉소적으로 변해갔다고 합니다. 어쩌면 반대로 원래 날카롭고 냉소적인 성격을 타고났기에 그렇게 철저했는지도 모릅니다.

어쨌든 냉소적인 성격 탓에 인상주의 동료들과 계속 다툼이 있었습니다. 드가는 모네, 세잔과 함께 초기인상주의에서 중요한 역할을 한 예술가였는데, 인상주의가 평론가들에 의해 가십 거리로 소비되는 것에 불만을 품었습니다. 그리고 이 문제로 여러 번 동료들과 투닥거리다가 결국 나중에 인상주의 모임이 해체되는 데 결정적인 역할을 하게 되었죠. 그리고 인상주의뿐 아니라 자신의 대선배이자 사실주의의 대표자인 귀스타브

쿠르베를 대놓고 비판하기도 했습니다. 말하자면 드가는 어딜 가나 껄끄러운 사람이었습니다. 드가의 성격에 대해서는 친구였던 르누아르도 한마디 했습니다.

> "드가는 야수야! 모든 친구들은 그의 곁을 떠날 수밖에 없었지.
> 그나마 내가 마지막까지 남았지만, 나도 끝까지 함께하지는 못했어."

그토록 예술에 진심이었고 아름다운 그림들을 많이 창조한 드가였지만 차가운 성격 탓에 말년으로 갈수록 점점 외로웠습니다.

또 한 가지 문제는 건강이었습니다. 드가는 어떤 이유인지 갈수록 눈이 나빠졌는데 이것은 예술가에게 치명적이었죠. 학자들은 드가에게 어떤 유전병이 있었을 것이라고 추측합니다. 드가는 결국 30대 중반에 오른쪽 눈이 거의 보이지 않게 되었고, 말년에는 시력을 완전히 상실하는 지경에 이르렀습니다. 당연히 그림도 그릴 수 없었죠. 친구들도 떠나가고, 그렇게 좋아하던 그림도 그릴 수 없게 된 드가의 심정이 어땠을까요? 드가는 동시대 예술가들에게 이미 거장으로 인정받은 위대한 화가였지만, 말년에는 더없이 외로운 삶을 살았습니다.

드가는 말년에 거의 눈이 먼 채 매일 파리의 거리를 떠돌아다녔다고 합니다. 홀로 파리의 화려한 거리를 배회하던 외로운 드가의 심정을 우리가 이해할 수 있을까요? 예술에 모든 것을 쏟아부었던 드가는 1917년 9월, 외롭게 세상을 떠났습니다.

〈두 명의 댄서Two Ballet Dancers〉, 에드가 드가, 1879

아름다움과 천박함이 뒤엉킨 현실

　어두운 이면에도 불구하고 드가의 예술은 너무도 아름답습니다. 하지만 그 아름다움 속에는 특유의 냉소적인 태도가 투영되어 있습니다. 사람들은 으레 예술에서 권선징악이나 해피 엔딩을 보고 싶어 합니다. 세상이 올바르길 바라는 인간의 선한 마음이죠. 하지만 드가는 그런 태도로 예술에 임하지 않았습니다. 가족과 함께 밝고 건강하게 살아가는 이상적인 사람들의 모습이 아니라 압생트를 마시고 축 처져 있는 현실적인 모습을, 그리고 희망을 꿈꾸는 발레리나 소녀가 아니라 그녀들의 이상과

뒤엉켜 있는 검은 스폰서들을 함께 그렸습니다.

쏩쓸하지만 세상은 원래 아름다움과 추악함이 뒤섞여 있습니다. 하지만 드가의 그림을 가만히 보면 그런 쏩쓸함이 잘 느껴지지 않습니다. 예술적인 아름다움이 그 쏩쓸함을 덮어버렸다고 해야 할까요? 아니면 소녀들의 꿈만큼은 그림 속에서 여전히 밝게 빛나고 있었기 때문일까요?

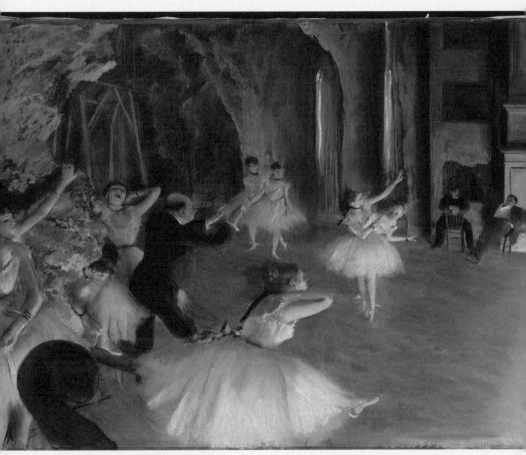

〈무대 위에서 발레 연습The Rehearsal of the Ballet Onstage〉, 에드가 드가, 1874

VINCENT VAN GOGH
PAUL GAUGUIN
PAUL CÉZANNE

2전시실

인상주의의
세 갈림길

후기인상주의
빈센트 반 고흐 · 폴 고갱 · 폴 세잔

그림으로 감정을 표현한 영혼의 화가,
빈센트 반 고흐

VINCENT VAN GOGH

VINCENT VAN GOGH

1853년 3월 30일~1890년 7월 29일
미술사조 | 후기인상주의

나의 동생 테오에게,

삶은 그렇게 지나가 버리고, 흘러간 시간은 돌아오지 않는다. 그러나 나는 맹렬히 그림을 그리고 있다. 왜냐하면 그림을 그릴 수 있는 시간과 기회가 다시 오지 않는다는 것은 확실하기 때문이다.

무엇보다 나는, 어쩌면 더 심각한 발작이 나를 덮쳐버리면 내가 그림을 그릴 수 있는 능력이 영원히 파괴될 수도 있다고 생각한다. 그런 위기가 오면, 나는 괴로움과 고통에 직면해 겁먹을 거야. 아마 받아들일 수 있는 것보다 훨씬 더 두려울지도 모르겠다. 그리고 그 발작이 재발할지도 모른다는 공포 때문에 오히려 내가 회복에 대한 의지를 완전히 잃어버리기 전에 (억지로라도) 더 먹고, 더 열심히 그림을 그리고, 다른 사람들과 관계에서 나 스스로를 더 보호하게 된단다.

-1889년, 고흐가 자살하기 1년 전, 동생 테오에게 보낸 편지 중에서

새로운 방식의 등장, 후기인상주의

모네, 르누아르, 드가와 같은 인상주의 화가의 그림들이 한바탕 몰아친 이후, 파리의 미술은 '혼돈'이라고 표현해도 될 만큼 예측할 수 없는 방향으로 나아가고 있었습니다. 무엇이든 처음이 어렵지 한번 시작하고 나면 그때부터는 뒤돌아보지 않고 앞으로 나아가는 법이죠. 인상주의 이후도 그랬습니다. 한번 전통을 깨고 나니 여러 예술가들이 갑자기 등장하여 자기만의 방식으로 이런저런 새로운 그림을 그렸습니다.

인상주의 직후 폭발적으로 등장한 여러 미술들을 하나로 묶어 '후기인상주의Post-impressionism'라고 부릅니다. 후기인상주의의 가장 큰 특징은 오히려 하나로 묶을 수 없을 만큼 다양해서 공통점이 없다는 것입니다. 후기인상주의의 등장은 모더니즘 회화라는 나무가 갑자기 수십 개의 가지로 뻗어나가는 것과 비슷합니다. 급성장하기 시작한 것이죠.

그런데 수십 개의 나뭇가지 한가운데 가장 굵게 자란 3개의 나무 줄

기가 있었습니다. 빈센트 반 고흐, 폴 고갱, 그리고 폴 세잔입니다. 후기
인상주의에서는 이 3명의 화가를 가장 중요하게 생각합니다. 이들은 각
각 3가지의 새로운 '경향'을 만들어냈기 때문입니다. 고흐는 표현주의
Expressionism, 고갱은 원시주의Primitivism, 그리고 세잔은 입체주의Cubism 경
향을 만들어냈습니다.

비틀린 아름다움, 표현주의의 탄생

후기인상주의의 세 줄기 가운데 가장 먼저 설명할 예술가는 빈센트 반
고흐입니다. 예술에 특별히 관심 없는 사람도 고흐라는 이름을 알 만큼
미술사에서나 대중적으로나 독보적인 예술가입니다.

누군가 나에게 개인적으로 가장 좋아하는 예술가가 누구냐고 물어보
면 주저 없이 빈센트 반 고흐라고 답할 것입니다. 고흐는 미술사 전체를
통틀어 가장 아름다운 그림들을 탄생시켰고, 그의 그림은 사람의 마음을
움직이는 강한 힘이 있기 때문입니다.

고흐는 10년 남짓 짧은 기간에 예술의 화신이 되었다고 표현해도 좋을
정도로 그림에 모든 것을 쏟아부었습니다. 알려진 것처럼 고흐 자신은 외
롭고 고립된 삶을 살았지만, 마치 신에게 소명을 부여받은 것처럼 인생을
걸고 예술에 매달렸죠. 수많은 아름다운 그림들을 창조해냈으니, 삶과 예
술을 맞바꾸었다고 해야 할까요.

물론 고흐의 그림은 당대에 거의 인정받지 못했고, 여전히 그의 거친

그림을 이해하지 못하는 사람들도 많습니다. 하지만 고흐의 그림을 어느 정도 알고 나면 분명 새로운 아름다움을 발견할 수 있을 것입니다.

슬픔은 어떤 형태인가?

고흐의 그림에서 우리는 어떤 아름다움을 봐야 할까요? 간단히 말하면 감정을 그림으로 묘사하는 '표현적 아름다움'입니다. 한번 생각해볼까요. 사과를 그리기는 쉽습니다. 동그란 형태에 빨간색을 적당히 칠하면 되니까요. 그렇다면 고통이나 사랑, 연민 같은 인간의 감정을 사과처럼 그릴 수 있을까요? 감정은 눈에 보이지 않으니 그림으로 그릴 수 없습니다. 그런데 고흐는 형태가 없는 감정을 그림으로 그렸습니다.

여전히 모호하게 느껴질 것입니다. '감정의 시각화'를 이해하려면 과거의 그림과 비교해봐야 합니다. 루벤스의 〈채찍질당하는 예수〉를 보면, 고통이라는 감정을 표현하기 위해 예수가 채찍질당하는 순간을 포착해서 그렸습니다. 이것은 영화에서 사용하는 연출 기법과 비슷합니다. 잘 설정된 상황과 주인공, 주변 인물들, 그리고 몸짓과 표정으로 고통이라는 감정을 표현했죠.

이번에는 고흐의 〈오베르 성당〉을 볼까요? 한적한 시골 성당과 그 앞 오솔길을 지나가는 아낙네가 전부입니다. 아낙네가 쓸쓸해 보이기는 하지만 딱히 고통이 느껴지지는 않습니다. 그렇다면 무엇으로 고통을 표현했다는 것일까요?

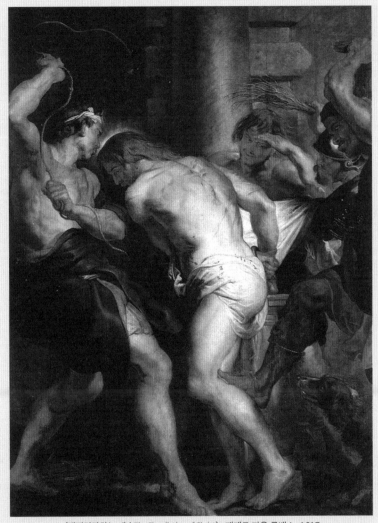

〈채찍질당하는 예수The Flagellation of Christ〉, 페테르 파울 루벤스, 1617

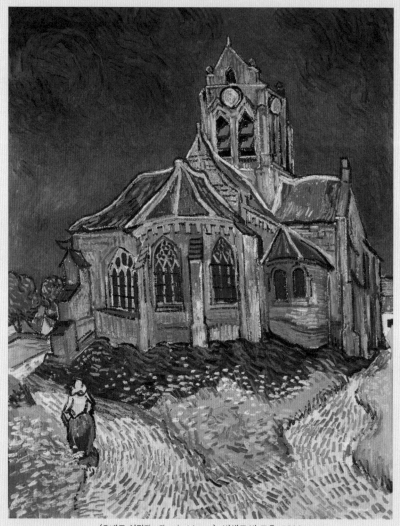

〈오베르 성당The Church at Auvers〉, 빈센트 반 고흐, 1890

고흐의 그림을 보면 전체적으로 '뒤틀려' 있습니다. 성당은 구불거리며 흘러내리는 것처럼 그려져 있죠. 성당 천장이 실제로 저렇게 출렁인다면 아마 금방 무너져 내릴 텐데 말입니다. 그리고 보통 성당은 입구가 보이는 정면을 그리는데 고흐는 뒷면을 그려서 폐쇄적이고 답답하게 느껴집니다. 하늘도 마치 꿈틀거리는 것처럼 보입니다. 하늘은 밤 같고 땅은 낮 같아서 비현실적으로 느껴지죠. 그리고 오솔길도 너무 비틀어져 있습니다.

고흐의 그림을 한마디로 표현하면 '혼란스럽다'는 것입니다. 그가 느꼈던 외로움, 혼란스러움, 고통 같은 감정들이 성당이나 하늘, 길 같은 대상

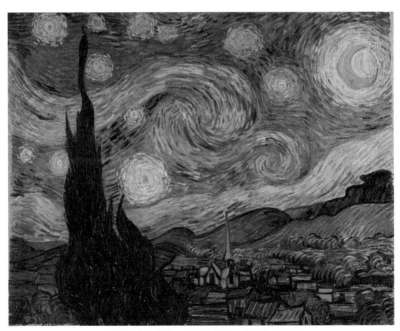

〈별이 빛나는 밤Starry Night〉, 빈센트 반 고흐, 1889

에 뒤섞여 혼란스럽게 표현된 것입니다. 이것이 표현주의 미술의 특징입니다. 눈에는 보이지 않는 감정이 그림에서 흘러나오는 것처럼 느껴지죠.

고흐의 가장 대표작인 〈별이 빛나는 밤〉도 살펴볼까요. 이 그림은 고흐가 생레미의 정신병원에 입원해 있을 때 그린 것입니다. 마찬가지로 그림 자체는 생레미의 밤하늘과 그 아래 고요한 마을이 전부입니다. 평범해 보이는 풍경화이지만 역시 고흐의 그림에서 중요한 것은 '감정의 시각화'입니다.

밤하늘은 마치 급류가 휘몰아치는 것 같고, 하늘의 달과 별이 섞여 있습니다. 옆의 사이프러스 나무는 마치 불에 타는 것처럼 구불거리고, 산은 거친 파도가 몰아치는 것 같습니다. 이처럼 고흐의 그림에는 산과 마을, 집 같은 대상들이 그의 복잡한 감정과 뒤섞여 표현되어 있습니다.

고흐의 표현적 미술을 어느 정도 이해할 수 있게 되었나요? 고흐의 새로운 표현 방식은 우리에게 다른 종류의 아름다움을 전달해줍니다. 단순히 눈에 '예쁘게' 보이는 아름다움이 아니라 사람의 감정이 거칠게 나타난 '표현적 아름다움'입니다.

미술사에서 고흐 이전에는 그 어느 시대에도 이런 그림이 등장한 적이 없습니다. 과거의 그림들은 항상 눈에 보이는 대상을 그렸고, 원래 모습과 거의 비슷하게 그려졌을 때 느끼는 시각적 쾌감을 추구했습니다. 하지만 고흐는 '보이지 않는 감정'을 '보이는 그림'으로 그려서 이전 미술과는 전혀 다른 종류의 아름다움을 창조했습니다. 고흐는 이렇게 모더니즘 회화에서 중요한 변화를 만들어냈죠.

짧지만 치열한 생애

그렇다면 고흐는 왜 갑자기, 그리고 언제부터 '표현적 아름다움'을 그리기 시작했을까요? 고흐가 이런 미술을 창조할 수 있었던 것은 얄궂게도 매우 고통스러운 삶을 살았기 때문입니다. 삶의 고뇌가 그림에 자연스럽게 투영되어 나타난 것이 바로 표현주의 미술입니다.

그렇다고 고흐가 남들과 특별히 다른 삶을 살고 싶어 했던 것은 아닙니다. 고흐도 남들처럼 결혼도 하고 애도 낳고 평범하고 행복하게 살고 싶었습니다. 하지만 삶이라는 게 그러하듯 어쩌다 보니 그렇게 흘러가는 것이죠. 고흐도 마찬가지였습니다.

고흐는 1853년 네덜란드에서 평범한 시골 목사인 아버지와 어머니 밑에서 태어났습니다. 어릴 적 곤충 채집에 열을 올렸다는 것 말고 특이할 만한 기록은 없는데, 책을 많이 읽는 조용하고 평범한 학생이었다고 합니다.

고흐는 학교를 졸업하고 삼촌이 운영하는 프랑스의 구필Goupil&Cie 화랑에서 일했습니다. 동생 테오도 나중에 이 화랑에서 일했으니 일종의 가족기업인 셈입니다. 그런데 고흐는 화랑에서 일하는 동안 고객들과 미술에 관한 언쟁을 자주 벌였다고 합니다. 결국 삼촌은 조카인 고흐를 해고할 수밖에 없었습니다. 그림을 팔아야 할 점원이 고객과 자꾸 언쟁을 벌이니 도무지 도움이 되지 않았던 것입니다.

고흐가 손님들과 자주 다퉜던 데는 나름의 이유가 있었습니다. 그가 평생에 걸쳐 가장 좋아했던 화가는 〈만종〉과 〈이삭 줍는 여인들〉로 유명한

사실주의의 거장 밀레였다고 합니다. 밀레는 가난한 농부들을 그린 일종의 '민중미술가'라고 할 수 있는데 고흐는 나중에 밀레의 그림을 따라 그릴 만큼 그를 존경했습니다. 그런데 고흐가 고객들에게 팔아야 하는 그림은 밀레가 그린 것과 같은 서민적인 그림이 아니라 살롱전과 같은 국전에서 수상한 엘리트의 그림이었습니다. 고흐는 자신의 정체성과 맞지 않는 그림을 팔아야 했던 것이죠.

삼촌의 화랑에서 해고된 고흐는 23세에 감리교의 목사가 될 결심을 했습니다. 목사인 아버지의 영향이었겠죠. 하지만 고흐는 여전히 자기 고집이 강해서 사회생활을 하기에 적합한 성격이 아니었습니다. 평범한 사람이라면 목사가 되기 위해 일단 신학대학부터 들어갈 텐데, 고흐는 무작정 시골로 내려가 광부들에게 전도하는 것으로 성직자 활동을 시작했습니다. 그리고 자신은 쾌적하게 살면서 힘든 삶을 사는 광부들에게 전도하는 것은 위선이라고 생각하며, 자신의 집은 노숙자들에게 양보하고 짚더미에서 누추하게 생활했습니다.

이러한 이야기를 들으면 고흐가 어떤 성품의 사람이었는지 알 수 있겠죠. 하지만 교단의 입장에서 보면 정식 목사로 받아들이기에 너무 튀는 행동이었습니다. 결국 고흐는 '성직자의 품위를 손상했다'는 이유로 성직에서도 쫓겨났습니다.

성직자가 되는 것도 좌절된 고흐는 27세가 되는 1880년에야 본격적으로 화가가 되기로 결심했습니다. 그전부터 꾸준히 그림 연습을 해왔지만 이제부터 진짜 예술가가 되기로 작정한 것입니다. 고흐는 한평생 동생 테오에게 미안한 마음을 가지고 있었습니다. 화가가 되기로 결심한 이후로

생계를 동생 테오에게 의지했기 때문입니다. 고흐는 37세에 자살로 생을 마감하는 1890년까지 약 10년 동안 그림에 몰두하며 살았습니다.

영혼의 동반자 테오

우리가 생전에 별로 유명하지 않았던 고흐의 삶에 대해 자세히 알 수 있는 것은 동생 테오 사이에 오간 편지들 덕분입니다. 편지를 읽어보면 고흐와 테오는 상당히 각별한 사이였음을 알 수 있습니다. 착한 동생이었던 테오는 인간관계에 서툴고 무척 예민했던 형을 끝까지 품어주고 격려해주었습니다.

사람을 매우 좋아했던 고흐는 사람을 관찰하고 그린 그림이 많은데, 막상 사람들과 만나기만 하면 다투고 또 그로 인해 고통스러워하곤 했습니다. 그나마 테오가 이런 고흐를 붙잡아주었기에 세상으로부터 완전히 고립되지 않았을 것입니다.

테오는 예술에 대한 고흐의 식견과 태도를 진심으로 존경했습니다. 고흐의 진지한 태도와 미술에 대한 열정을 알고 있었기에 언젠가는 예술가로서 성공

테오 반 고흐Theo van Gogh,
1857년 5월 1일~1891년 1월 25일

한 수 있을 것이라고 믿었죠. 두 형제는 그렇게 서로의 꿈을 붙잡고 함께 이겨낸 사이였습니다.

둘의 관계에서 가장 극적인 순간은 아마도 고흐가 자살한 이후 이어진 테오의 죽음일 것입니다. 고흐가 자살한 지 6개월 만에 무슨 일인지 동생 테오도 갑자기 병으로 세상을 떠났습니다. 어떤 사람은 형의 자살로 테오가 삶의 의지를 잃어버렸기 때문이라고 합니다. 둘은 보통의 형제 관계를 넘어 '영혼의 동반자'라고 할 만큼 각별한 사이였던 것이죠.

결코 이루어지지 않은 슬픈 사랑

고흐는 언젠가 동생에게 자신이 결혼했다면 남들처럼 평범하게 가정을 꾸리고 아내와 자식을 위해 헌신하며 살았을 것이라고 말했다고 합니다. 하지만 고흐는 안타깝게도 계속 사랑에 실패했고 평생 평범한 가정을 꾸리지 못했습니다.

고흐가 첫 번째로 사랑했던 여자는 삼촌이 운영하는 구필 화랑에서 일할 때 묵었던 하숙집의 딸 유진Eugenie이라는 소녀였습니다. 아직 어려서 아무래도 서툴렀던 고흐는 성급하게 청혼했다가 거절당하고 말았습니다. 그리고 씁쓸하게도 그녀가 다른 남자와 결혼하는 모습을 멀리서 지켜봐야 했죠.

화가가 되고 나서는 먼 친척이자 과부였던 케이Kee에게 구애했지만, 이역시 거절당했습니다. 케이의 부모님은 가난한 화가가 어떻게 가족을 부

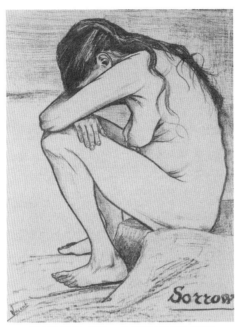

〈슬픔(시엔의 누드)Sorrow〉, 빈센트 반 고흐, 1882

양할 수 있겠느냐며 매몰차게 퇴짜를 놓았다고 합니다. 이때 고흐는 자존심에 상당히 큰 상처를 입었던 모양입니다. 고흐는 동생 테오에게 보낸 편지에서 계속 절망하며 어떻게든 케이로부터 긍정적인 신호를 조금이라도 찾으려고 애쓰는 안타까운 모습을 보여주었습니다. 실연당한 사람들이 으레 그러듯이 작은 희망이라도 찾아보려고 했던 것이죠.

그러다 고흐가 사랑하게 된 여인이 창녀였던 시엔Sien이었습니다. 당시에는 남자들에게 버림받고 어쩔 수 없이 창녀가 되는 경우가 많았는데 시엔도 그런 여인이었습니다. 시엔은 이미 아버지를 알 수 없는 아이를 임

신한 상태였고 어린 딸도 한 명 딸려 있었다고 합니다. 아마 고흐는 길에서 그녀를 만났던 모양입니다. 갈 곳 없는 시엔과 어린 딸을 자신의 작업실로 데려와 같이 살게 되었죠. 고흐는 시엔과 결혼까지 하려고 했습니다. 하지만 이번에는 동생 테오와 아버지가 애까지 딸린 창녀와 결혼은 안 된다며 극렬히 반대했습니다. 결국 둘은 헤어질 수밖에 없었고 둘 다 매우 고통스러워했다고 합니다. 두 사람이 헤어지기 전에 시엔은 고흐에게 이렇게 말했습니다.

> "난 창녀예요. 물에 빠져 죽는 것으로 생을 끝내야죠."

한참 뒤에 고흐가 죽고 나서 시엔은 정말 물에 빠져 자살하는 것으로 생을 끝내버렸다고 합니다. 평생 외로웠던 고흐가 삶에서 가장 친밀한 배우자를 만나지 못한 것은 너무 안타까운 일입니다. 하지만 어쩌면 계속된 사랑의 실패로 인해 모든 에너지를 예술에 쏟아부을 수 있었는지도 모릅니다. 잔인하지만 그렇게 말할 수밖에 없습니다.

고흐는 미치광이 화가인가?

고흐에 관한 가장 큰 오해 중 하나는 고흐가 미치광이 예술가라는 것입니다. 하지만 고흐는 미치광이가 아니었고, 겸손하며 사명감 있고, 책을 많이 읽는 사려 깊은 사람이었습니다. 다만 정신질환이 있었습니다.

사람들이 고흐를 미치광이로 알고 있는 가장 큰 이유는 친구였던 고갱과 다툰 후 갑자기 자신의 귀를 잘라버린 충격적인 사건 때문입니다. 하지만 이것도 정신질환에 의한 발작으로 저지른 일인 듯합니다. 고흐는 '섬망'으로 추정되는 정신질환을 앓고 있었는데, 이 병은 발병하면 그 순간의 기억을 잃어버린다고 합니다.

고흐는 자신의 병이 점점 심해지는 것에 대해 누구보다 괴로워했고, 진심으로 병을 고치고 싶어 했습니다. 고흐가 정신질환을 앓게 된 이유에 관해서는 여러 가지 추측이 있지만, 뇌 손상을 가장 주요한 원인으로 추측합니다. 타고난 예민한 성격과 연이은 실패로 인한 절망과 과음으로 뇌

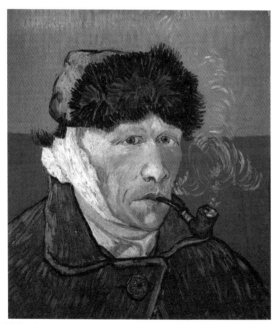

〈귀에 붕대를 감은 자화상Self-Portrait with Bandaged Ear〉, 빈센트 반 고흐, 1889

닝이 일어났다는 것입니다.

고흐는 평소에도 책을 굉장히 많이 읽었고, 테오와 주고받은 편지를 보면 삶과 문학, 인간에 대해 깊이 고민하는 사람이었다는 것을 알 수 있습니다. 편지 속 잘 정리된 문장을 보면 그 자체만으로 일종의 문학작품같이 느껴지기도 합니다.

고흐가 미치광이가 아니었다는 것은 동생 테오가 자기 아들의 이름을 형의 이름을 따서 '빈센트'로 지어준 것에서도 알 수 있습니다. 우리는 보통 '반 고흐'라고 부르지만 사실 그의 이름은 '빈센트'입니다. 친형이 정말 미친 사람이었다면 형의 이름을 아들에게 물려주지 않았겠죠.

감정이 투사된 그림의 탄생

고흐는 10년 남짓의 짧은 기간 동안 화가로 활동하면서 자신의 모든 것을 그림에 쏟아부었습니다. 테오에게 보낸 편지에 따르면 고흐는 마치 노동자가 매일 고된 노동을 하듯이 열심히 그림을 그렸고, 한 작품이 끝나면 탈진할 정도였다고 합니다.

10년 동안 그린 총 2100점의 그림 중 900점 정도가 유화입니다. 고흐의 유화는 대부분 생애 마지막 시기에 집중되어 있으니, 대충 계산해봐도 거의 일주일에 3~4개의 유화를 완성한 셈입니다.

그렇게 최선을 다하던 고흐는 어느 순간 자신의 그림에 자신의 감정이 투사되었다는 것을 깨달았습니다. 그리고 이러한 현상을 스스로 분석

〈아를의 붉은 포도밭Red Vineyards at Arles〉, 빈센트 반 고흐, 1888

하려고 했습니다. 고흐는 이것을 받아들이고 더욱 발전시켜 나가면서 표현주의 미술이 탄생한 것입니다. 하지만 고흐는 생전에 화가로서 성공하지 못했습니다. 10년 동안 모든 것을 쏟아부으며 그림을 그렸지만 아무도 고흐의 그림을 알아주지 않았습니다. 고흐는 생전에 몇 점의 수채화와 단한 점의 유화 작품을 싼 가격에 팔았을 뿐입니다. 그 유일한 유화가 바로 〈아를의 붉은 포도밭〉입니다. 후대에는 그토록 유명한 고흐이지만 정작 당대에는 거의 인정받지 못한 것이죠.

가장 비극적인 마지막

고흐는 결국 자살로 생을 마감했습니다. 1890년 여름, 점점 심해지는 정신질환으로 괴로워하던 고흐는 결국 들판에서 그림을 그리다 스스로에게 총을 쏘았습니다. 자살하는 날까지 그림을 그리고 있었죠. 〈까마귀가 있는 밀밭〉은 고흐가 죽기 얼마 전에 그린 것입니다. 아마도 고흐는 저 밀밭 어디쯤에서 자신이 쏜 총에 맞아 쓰러졌을 것입니다.

고흐는 곧바로 숨이 끊어지지는 않았습니다. 이틀 동안 침대에 누운 채로 죽음을 기다렸죠. 파리에서 소식을 들은 동생 테오는 한걸음에 고흐가 살던 오베르로 달려갔습니다. 아직 의식이 있었던 고흐가 동생 테오에게 마지막으로 남긴 말은 "슬픔은 영원하다"였다고 합니다. 고흐가 평소에도 편지에서 말했듯이 예술에 모든 것을 바치고 얻은 것이라고는 피폐한 삶뿐이었고, 마지막까지 고통스럽게 생을 마감했습니다.

고흐는 그토록 아름다운 그림을 남기고 가장 비극적인 최후를 맞았습니다. 자신의 그림이 후대의 사람들에게 어떤 감동을 주는지, 또 얼마나 위대한 예술가로 평가받게 될지를 알았다면 그에게 조금이나마 위안이 될 수 있었을까요?

고흐가 어머니에게 보낸 편지

고흐가 실제로 어떤 사람이었는지는 이런저런 설명보다 그의 편지에

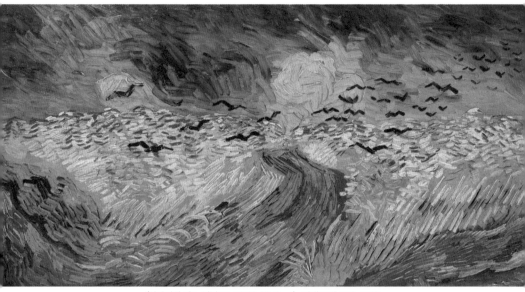

〈까마귀가 있는 밀밭Wheatfield with Crows〉, 빈센트 반 고흐, 1890

더 잘 드러납니다. 고흐가 자살로 생을 마감한 그해에 어머니께 보낸 편
지가 있습니다.

어머니께,

지난 편지에서 어머니가 한때 누에덴에서 가지고 있던 것들에 다시금 감사한
마음을 가지게 되었다고 말씀하셔서 놀랐습니다. 이제는 그 모든 것들을 다
른 사람들에게 기쁜 마음으로 남겨주신다고요.

유리벽 너머로 보는 것처럼 흐릿하게, 저에게는 이 모든 것이 그저 흐릿하게
남아 있습니다. 지나온 삶에서 왜 사람들과 헤어져야 했는지, 왜 죽어야 하는

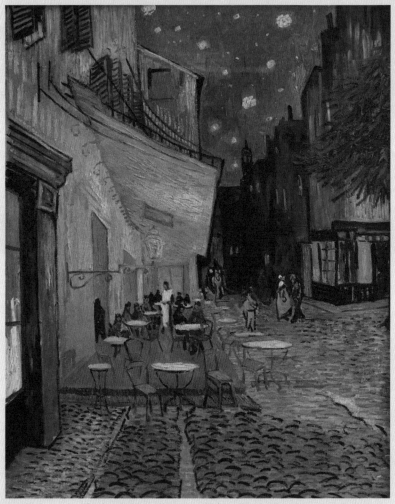

〈밤의 카페 테라스Café Terrace at Night〉, 빈센트 반 고흐, 1888

지, 사는 내내 지속되었던 혼란스러움조차 저는 이렇게 유리벽 너머로 보는 것처럼 이해할 수밖에 없습니다.

아마도 저는 계속 외롭게 살아갈 것 같습니다. 저와 가장 가까웠던 사람들조차 이렇게 유리벽 너머에 있는 것처럼 대할 수밖에 없으니까요.

요즘 그리고 있는 그림들은 그래도 많이 조화로워진 것 같습니다. 그림에는 무언가가 있는 것 같습니다. 작년쯤 어디선가 읽은 글이 생각납니다. 글을 쓰는 일이나 그림을 그리는 일은, 아기를 낳는 것과 비슷하다고 했던 내용입니다. 과거에는 항상 아이를 낳는 일이 훨씬 자연스럽고 귀중한 일이라고 생각했지만, 정말 그 글처럼 아이 낳는 것과 그림을 그리는 것이 비슷한 일이라면—아이 낳는 일에 대해 제가 감히 그렇게 말해도 될는지는 모르겠지만—정말 그랬으면 좋겠다고 생각했습니다. 어쩌면 그것이 제 일에 목숨을 걸고 극단적으로 매달리는 이유인지 모르겠습니다. 비록 아직은 그림에 대해 조금밖에 이해하지 못하지만요. 그래도 그림만이 저의 과거와 현재를 이어주는 유일한 끈인 것 같습니다.

지금 제가 사는 마을에는 많은 화가들이 있습니다. 옆집에 사는 가족은 미국에서 왔다고 하는데 밖에서든 안에서든 그림을 열심히 그립니다. 아직 그들의 그림을 보지는 못했지만 저는 보통 사람들이 그리는 그림은 좀 약하다고 느낍니다.

지난 일요일에 테오가 제수씨 조^{Joe}와 조카와 함께 이곳에 왔습니다. 그리고 의사 가셰 씨의 집에서 같이 점심을 먹었습니다. 조카는 여기서 동물의 왕국을 처음 본 모양입니다. 고양이 여덟 마리, 개 세 마리, 그리고 닭, 토끼들, 오리들, 비둘기들이 꽤 많이 있거든요. 조카가 이 모든 것을 확실히 이해하고 있는

것 같지는 않지만요. 그래도 조카는 꽤 좋아하는 것 같았습니다. 그리고 테오와 제수씨도요. 이렇게 동생네 가족과 가까이 지낼 수 있어서 마음이 편합니다. 어머니도 테오네 가족을 곧 만날 수 있을 것입니다.

편지 보내주셔서 다시 한 번 감사합니다. 어머니와 동생 윌 모두 잘 지내시길 바랍니다.

마음으로 끌어안으며, 당신이 사랑하는,

빈센트

1890년 6월 12일

순수성의 화신, 모더니즘의 상징

고흐는 후기인상주의의 대표 예술가이자 표현주의라는 새로운 미술을 개척한 예술가로 평가받고 있습니다. 하지만 고흐는 어쩌면 모더니즘 회화 전체를 대표하는 예술가라고 할 수 있을 것입니다.

고흐는 예술을 창조하는 것이 마치 신에게 부여받은 소명인 것처럼 모든 것을 제쳐두고 오로지 예술에만 매달렸습니다. 고흐의 이런 태도를 '예술을 위한 예술Art for Art's Sake'이라고 합니다. 세상과 단절된 채 가장 순수한 목적으로 예술을 창조하는 것입니다. 후배 예술가들도 고흐의 순수한 태도가 존경스러웠던 모양입니다. 다음 세대의 예술가들에게 전염병처럼 퍼져나간 것을 보면 말입니다.

예술에 대한 고흐의 순수성은 이후 모더니즘 회화가 나아가야 할 방향

을 결정지었습니다. 모더니즘 회화가 점점 더 열렬히 '순수성'을 추구하게 된 것이죠. 그리고 이 경향은 모더니즘 회화가 끝날 때까지 지속되었습니다. 그런 점에서 고흐는 후기인상주의를 넘어서 모더니즘 회화 전체를 상징할 만한 가장 중요한 예술가라고 할 수 있습니다.

태초의 자연을 꿈꾼 도시 남자,
폴 고갱

PAUL GAUGUIN

PAUL GAUGUIN

1848년 6월 7일~1903년 5월 8일
미술사조 | 후기인상주의

1893년, 태평양 타히티섬에 있던 고갱은 잠시 프랑스로 돌아왔습니다. 이런저런 문제
도 해결해야 하고, 마음을 정리할 시간도 필요했죠. 일단 바닷가 도시 퐁타방으로 간
고갱은 머리도 식힐 겸 새로 사귄 말레이시아 여자친구 안나와 부둣가를 걸었습니다.
그런데 고갱이 어린 외국 여자와 꽁냥거리는 모습이 고까웠던 선원들이 갑자기 시비를
걸기 시작했습니다. 그냥 무시하고 지나갔다면 좋았겠지만 고갱은 말보다 멱살을 먼저
잡는 상남자였습니다. 실제로 동네에서는 적수가 없다고 할 만큼 상당한 수준의 복싱
실력을 가지고 있었기에 싸움만큼은 누구보다 자신 있었죠. 고갱은 곧 자세를 잡고 싸
울 태세를 갖췄습니다. 하지만 영화처럼 고갱이 여러 불량배들을 멋지게 제압하는 장
면은 연출되지 않았습니다. 실전에서는 머릿수에 장사 없는 법이니까요. 선원 중 하나
가 고갱의 다리를 걸어차자 그대로 발목이 부러졌습니다. 결국 고갱은 없는 돈에 두 달
이나 입원해야 하는 처지가 되고 말았죠.

하지만 고갱은 다리가 다 낫지 않았는데도 훌훌 털고 일어나 다시 타히티로 떠났습니
다. 그때 치료를 제대로 하지 못한 탓인지 평생 절뚝거리며 걸어야 했습니다.

고갱은 이렇게 거침없는 사람이었습니다. 하지만 어쩌면 이런 사람이었기에 가족을 두
고 타히티로 떠나는 과감한 선택을 할 수 있었는지도 모릅니다.

원시주의 흐름

후기인상주의를 대표하는 두 번째 예술가는 폴 고갱입니다. 고흐에 비하면 덜 알려져 있지만 고흐, 고갱, 세잔 중에 어느 하나 중요하지 않은 사람이 없습니다. 거듭 말하지만 이들이 중요한 이유는 단순히 뛰어난 그림을 그렸기 때문만은 아닙니다. 이들은 모더니즘 회화에서 각각 표현주의, 원시주의, 입체주의라는 뚜렷한 3가지 흐름을 만들어냈기 때문입니다.

고흐가 감정을 그림으로 그리는 표현주의를 보여주었다면, 폴 고갱이 보여준 그림은 원시주의입니다.

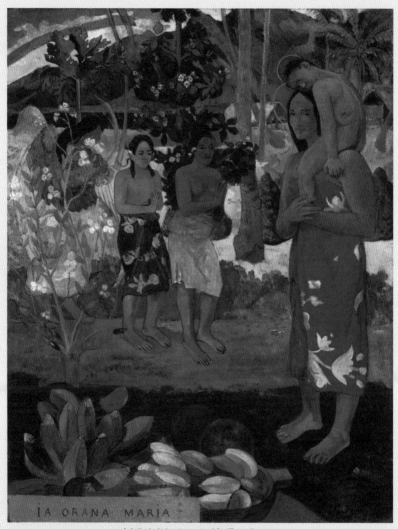

IA ORANA MARIA

〈아베 마리아La Orana Maria〉, 폴 고갱, 1891

강렬한 시각적 요소

원시주의 미술은 무엇일까요? 말 그대로 '원시적인 느낌의 미술', 조금 더 풀어보면 '문명의 때가 묻지 않은 순수한 미술'쯤 됩니다. 가장 쉬운 예로 아프리카의 전통 가면을 들 수 있습니다. 사실 이런 미술은 전 세계 어디에서든 발견됩니다. 우리나라 안동의 하회탈이나 민간신앙으로 마을 앞에 세워두었던 장승도 일종의 '원시적 미술'이니까요.

그렇다면 원시적 미술은 무슨 의미가 있을까요? 우선 이 미술들이 만들어진 이유를 생각해봅시다. 아프리카의 부족들은 보통 신을 불러들이는 종교의식을 치를 때 가면을 쓰곤 했습니다. 어떤 경우에는 부족 전쟁에 가면을 쓰고 나가서 적에게 공포감을 심어주었죠. 이러한 목적에서도 알 수 있듯이, 기괴한 형태의 가면을 보면 조금 무섭다거나 기묘한 느낌이 듭니다. 아름다운 꽃을 볼 때 느끼는 것과 전혀 다른 시각적 자극이죠.

고갱을 중심으로 한 근대의 예술가들은 특유의 관찰력으로 원시적 미술들이 가진 시각적 강점을 처음으로 이해했습니다. 우아한

아프리카 부족의 가면

아름다움을 강조하는 유럽의 미술과 전혀 다른 아름다움을 말입니다. 그리고 원시적 미술이 가진 장점들을 하나의 독립된 경향으로 발전시켰습니다.

주식 중개인이 화가로 전향

원시주의의 시초가 된 고갱은 어떤 사람이었고, 왜 갑자기 원시미술을 시작하게 되었을까요? 고갱은 사실 원시적인 것과는 정반대라고 할 만한 사람이었습니다. 원래 화가가 아닌 고소득 전문 주식 중개인이었으니까요. 게다가 프랑스의 전성기 시절 파리에서 일했으니, 요즘으로 치면 뉴욕 월스트리트의 잘나가는 금융인 느낌입니다.

다만 고갱은 당시 예술가들과 친하게 지내면서 가끔 그들의 그림을 사주곤 했다는군요. 요즘에도 월스트리트의 금융인들 중에는 취미로 예술작품을 사고 전시도 다니면서 예술가들과 친하게 지내는 사람들이 있는데 그와 비슷했던 모양입니다. 아마 가난한 인상주의 화가들에게는 가끔씩 와서 작품도 사주고 커피도 사주며 어깨를 두드려주고 가는 고갱이 매우 반가운 존재였을 것입니다.

고갱은 파리의 예술가들과 친하게 지내다가 처음에는 가볍게 취미로 그림을 배우기 시작했습니다. 그러던 중 1882년 파리 증권가에 갑자기 폭락장이 찾아왔습니다. 이때 고갱은 무슨 생각이었는지 주식 중개를 때려치우고 진지하게 예술가가 되어야겠다고 결심했습니다. 그러고는 35세라

는 늦은 나이에 뜬금 가족들에게 전업 예술가가 되겠다고 선언해버렸죠.

고갱의 아내 메테는 불같이 화를 냈습니다. 자식이 다섯이나 되는데 도대체 무슨 생각이냐는 것이죠. 하지만 기어이 전업 예술가가 된 고갱은 아내와 멀어지고 자식들과도 점점 소원해졌습니다.

물론 고갱도 나름의 계획은 있었던 모양입니다. 예술가로서 성공하면 그림을 팔아 가족을 부양하며 잘살 수 있을 것이라고 생각했습니다. 하지만 당시 파리 미술계의 상황을 생각해보면 터무니없는 소리였죠. 지금에야 인상주의 그림이 천문학적인 가격에 거래되지만 당시에는 거의 팔리지 않았으니까요.

그림을 그리기 시작하면서 고갱의 생활이 얼마나 끔찍했는지는 아내 메테에게 보낸 편지를 보면 알 수 있습니다. 고갱은 집을 나와 그림을 그리면서 아내에게 꽤 많은 편지를 보냈습니다. 아내와 딸들은 집에 두고 아들 클로비스와 따로 살면서 아내에게 보낸 편지가 있습니다.

친애하는 메테에게,

당신이 보낸 애절한 편지를 읽고 당신을 이해해보려고 노력했지만, 솔직히 나는 당신이 처한 곤경이 그렇게 불쌍해 보이지는 않소. 당신은 예쁘게 꾸며진 편안한 집이 있고, 아이들도 당신 곁에 있으며, 조금 힘들어도 즐겁게 하고 있는 직업이 있지 않소?

당신은 친구들과 만나 즐거운 시간도 보내고, 당신을 귀찮게 하는 남편도 없이 편하게 사는 것을 가끔은 감사할 줄도 알아야 하오.

남들처럼 돈을 조금 더 버는 것 말고 당신이 더 필요한 게 뭐가 있소? 반면

나는 방 하나에 침대 하나, 테이블 하나, 난로도 없고, 사람도 안 보이는 작은 집에 살고 있소.

아들 클로비스는 영웅이라오. 우리가 저녁에 빵 한 조각이랑 피클을 조금 놓고 테이블 앞에 앉아 있으면 그 아이는 우리가 얼마나 과거에 탐욕스러웠는지 따위는 잊어버린 듯하다오. 아이는 나한테 아무 말도 하지 않고, 아무것도 묻지 않고, 심지어 놀지도 않고 그냥 조용히 잠자리로 가버린다오.

그게 그 아이의 일상이오. 거의 어른이지. 클로비스는 매일 어른이 되고 있는데, 얼굴이 늘 창백하고 자꾸 머리가 아프다고 하니 사실 잘 자라고 있는 건 아니오.

당신은 내가 화났다고 생각하는 모양인데 그렇지 않소. 나는 내 마음을 딱딱하게 만드는 데 성공했기 때문에 별 감정도 느껴지지 않고 그저 과거에 일어났던 일들이 약간 역겨울 뿐이오. 우리 아이들이 오늘 나를 잊어버린다고 해도 어쩔 수 없다고 생각할 것이오. 그리고 나는 아이들을 다시 볼 것이라는 기대조차 하지 않소. 신이 우리 모두를 죽게 하신다면, 그것이 신께서 우리에게 주실 수 있는 최고의 선물일 텐데…….

잘 지내시오.

1886년 2월 27일

폴 고갱

굶고 있는 아들을 '영웅'이라고 말하는 자학 유머와 불친절로 가득한 이 편지를 읽으면 어쩐지 웃음이 나지만 예술로 뛰어든 이후에 고갱의 평범한 삶은 거의 망가져버렸습니다. 남편을 못마땅해하며 계속 편지로 투

쟁을 이어나갔던 아내 메테도 이해할 만합니다. 그 시절에 여자 혼자 힘으로 다섯 아이들을 먹여 살려야 했으니까요. 그럼에도 아내에게 미안해하기보다 저렇게 퉁명스러운 태도를 보이는 고갱은 아무래도 좋은 남편이라고 할 수 없을 듯하네요.

이국의 강렬한 끌림

가장 큰 문제는 고갱이 예술을 시작한 이후로 계속 집 밖으로 나돌았다는 것입니다. 예술을 한다고 해도 집에 들어앉아 있었다면 그래도 가족과 잘 지내지 않았을까 싶은데, 고갱은 한마디로 '역마'가 있었던 모양입니다.

고갱의 '역마'는 풍선처럼 점점 커져서 제3세계로 떠돌아다니는 지경에 이르렀습니다. 고갱의 떠돌이 성향은 어린 시절의 경험 때문이었던 듯합니다. 고갱은 어릴 때 부모님을 따라 페루에서 잠시 살았다고 하는데, 그 시절에 대해 그는 이렇게 말합니다.

"내 평생 나를 사로잡은 지워지지 않는 페루에서의 기억."

고갱은 유독 페루에서 보낸 기억을 미화하며 타지 생활에 대한 환상을 가졌던 모양입니다. 화가가 되기 훨씬 전부터, 젊은 시절 첫 직장이 상선의 선원이었고 군대도 일부러 해군에 지원해서 전 세계를 떠돌았습니다.

오죽했으면 어머니의 사망 소식조차 해군으로 인도에 복무하는 중에 편지로 전해 들었다고 합니다.

밖으로만 나돌던 끝에 결국 아내 메테와 이혼하면서 그의 결혼 생활은 파국을 맞이했습니다. 하지만 미술사의 관점에서 보면 고갱의 '역마'는 새로운 원시적 미술을 이끌어내는 데 결정적인 역할을 했습니다.

아름다움보다 이야깃거리

가족마저 버리고 미술계로 뛰어든 고갱은 언제부터 원시주의 그림을 그리기 시작했을까요? 고갱이 원시주의 그림을 그리기까지는 몇 가지 과정이 있었습니다.

고갱이 처음 그린 것은 인상주의 그림이었습니다. 아마 주식 중개인 시절 자신이 커피를 사주며 어깨를 두드려주었던 카미유 피사로, 폴 세잔 같은 예술가들을 찾아가서 인상주의를 배웠을 것입니다. 고갱의 초기 작품을 찾아보면 인상주의 그림도 많이 남아 있습니다.

인상주의에 안주했다면 평범한 화가로 끝났겠지만 고갱은 인상주의를 벗어났습니다. 이것 역시 그의 역마 때문이었죠. 고갱은 언젠가 한번 마르티니크로 여행을 간 적이 있습니다. 거기에서 우연히 인도 이민자들을 만나 인도 전통 미술을 처음 접하게 되었죠. 예나 지금이나 인도는 나라 자체뿐 아니라 미술도 종교성이 매우 강합니다. 18세기에 그려진 인도의 종교화에는 힌두교 신들이 등장합니다. 고갱은 인도의 종교화를 처음 본

순간 유럽 미술에서는 찾아볼 수 없는 무언가를 깨달았습니다.

지금까지 유럽 미술은 너무 대상의 겉모습을 묘사하는 것에 치중해 있다는 점이었죠. 인도의 종교화를 보면 외적인 묘사보다 종교적 상징들을 강조하기 때문에 이야깃거리가 많고 더 깊이 생각하게 됩니다. 반면 유럽의 예술은 주로 눈에 보이는 아름다움을 추구합니다. 고갱은 외적 아름다움만 추구하다 보니 속이 비어버렸다고 생각했습니다. 고갱이 보기에는 심지어 인상주의도 마찬가지였죠. 분명 혁신적인 그림이었지만, 대상에 반사된 빛을 묘사하는 것도 결국은 겉모습을 표현하는 것이니까요.

여행을 마치고 파리로 돌아온 고갱은 인도의 종교화처럼 이야깃거리가 많고 상징성이 강한 그림들을 그리기 시작했습니다. 유럽의 미술 양식에서 처음으로 벗어난 것입니다.

이 시기의 대표적인 그림은 1888년에 그린 〈설교 후의 환상〉입니다. 이 그림을 보면 오른쪽에는 기독교 성경의 인물인 야곱과 천사가 씨름하는 장면이 있고, 왼쪽에는 소, 중앙에는 화면을 가로지르는 나무, 아래쪽에는 유럽 전통 복장을 입고 기도하는 듯한 여인들이 있습니다. 고갱이 마르티니크에서 봤던 인도의 종교화와 비슷한 느낌입니다. 다만 유럽인인 고갱은 힌두교가 아닌 기독교적 상징들을 배치한 것이죠. 이렇게 상징성을 보여주는 경향은 고갱 이후의 그림에서 계속 나타납니다.

비슈누 신, 브라마 신과 함께 광적인 춤을 추는 시바 신, 18세기, 인도

〈설교 후의 환상 The Vison after the Sermon〉, 폴 고갱, 1888

원시의 순수성

고갱이 두 번째로 가진 생각이 바로 '원시성'이었습니다. 고갱이 원시적 미술에 관심을 갖게 된 것은 어떻게 보면 자연스러운 결과였습니다. 애초에 마르티니크로 여행을 갔던 것도 이국적인 세계에 대한 환상, 즉 역마 때문이었으니까요. 그렇게 이곳저곳을 여행하면서 그 지역 특유의 토속 미술을 찾아보고 자연스럽게 '원시적 미술'에 대한 관심도 점점 커져갔습니다.

고갱은 여행지에서 토속 미술들을 보며, 유럽의 예술은 지난 수백 년간 눈부시게 발전했지만 어떻게 보면 '인공적'이라는 생각을 했습니다. 유럽 예술의 발전 과정을 부정적으로 본 것이죠. 고갱은 예술이 발전할수록 더 화려해지기는 하지만 오히려 '순수성'은 상실된다고 보았습니다. 차라리 문명의 때가 전혀 묻지 않은 오지의 예술이야말로 인간의 내면을 있는 그대로 보여주는, 훨씬 순수하고 강한 힘을 지닌 예술이라고 생각했습니다. 아프리카 가면처럼 원시적 미술은 우아하지는 않지만 시각적인 강렬함이 있습니다. 고갱은 그 강한 아름다움을 자신의 미술에 적용하고 싶었습니다.

원시적 미술을 그리려면 구체적으로 어떻게 해야 할까요? 우선 고갱은 지금까지 봐왔던 토속 미술들보다 더 원시적인 미술을 발견할 수 있는 어딘가로 떠나야겠다고 생각했습니다. 직접 가서 보고 체험하며 배우겠다는 것이었죠. 역마가 발동해 어디론가 떠나고 싶은 마음이 먼저였는지, 아니면 원시적 미술을 찾고 싶은 마음이 먼저였는지는 알 수 없지만 어쨌든 그가 선택한 지역은 태평양의 타히티섬이었습니다. 아직 문명의 때가

묻지 않은 타히티에 가면 더욱 원시적이고 새로운 그림을 그릴 수 있있다고 생각한 것이죠.

"나는 모든 인공적이고, 관습적이고, 관례적인 것에서 탈출하여
자연으로, 진실로 들어간다."

1891년 고갱은 이렇게 선언하고는 유럽을 떠나 타히티로 가버렸습니다. 지금도 우리나라 사람 누군가가 태평양의 어느 섬으로 이민을 간다고

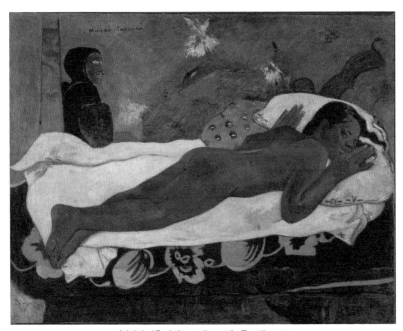

〈망자의 영혼 감시Manao Tupapau〉, 폴 고갱, 1892

하면 정말 특이하다고 생각할 텐데, 19세기에는 더더욱 기이한 행보였죠.

문명에서 고립된 시간들

타히티섬은 태평양 한가운데 있습니다. 유럽인들은 드넓은 태평양 가운데서 용케도 이 섬을 찾아냈구나 싶을 만큼 외딴 작은 섬입니다. 고갱은 타히티섬에서 완전히 문명과 고립된 채 부족들의 삶과 그들의 전통 미술에서 새로운 영감을 찾고자 했습니다.

그런데 막상 고갱이 도착해서 보니 그 외딴 타히티조차 이미 유럽 문명이 퍼져 있었다고 합니다. 유럽인들의 식민지 개척 욕구는 생각보다 지독했던 모양입니다. 이것은 고갱의 그림에서도 알 수 있는데 타히티의 여인들은 전통 복장이 아닌 유럽식 옷을 입고 있습니다.

그 외딴섬 타히티의 원주민 여인들이 유럽식 옷을 입고 있는 것을 보고 고갱은 어떤 마음이 들었을까요? 어쨌든 고갱은 얼마 뒤 다시 타히티를 떠나 인근 마르키즈제도의 한 섬으로 갔습니다. 어쩌면 그곳에서 타히티보다 더 때 묻지 않고, 더 원시적인 미술을 찾고자 했는지 모릅니다. 그곳에서 고갱이 정말 원하던 원시성을 찾았는지는 알 수 없습니다. 고갱은 계속 태평양의 여러 오지를 왔다 갔다 하며 원시주의 그림을 그렸습니다. 그리고 1895년 마지막으로 파리를 방문한 이후에 다시는 유럽 땅을 밟지 않았습니다. 이제는 영영 태평양 한가운데로 들어가 버린 것입니다.

고갱은 유럽을 떠난 후 거의 20년 동안 타지에서 그림만 그렸습니다.

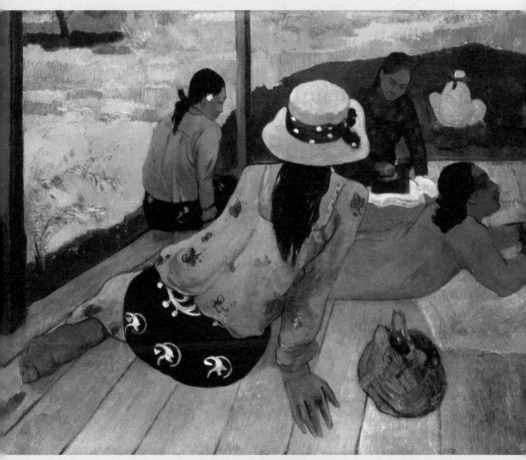

〈낮잠The Siesta〉, 폴 고갱, 1892~1894

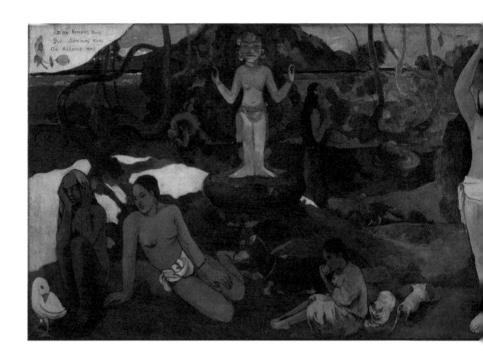

고갱은 태평양의 섬에 살면서 원주민 어린 여자들과 만나는 고약한 취향 탓에 죽어서조차 모든 살아 있는 평론가들에게 비판받는 예술가입니다. 하지만 편안한 유럽의 삶을 포기하고 비문명권에 살면서 자신이 추구하던 예술에 끝까지 매진했던 그의 태도는 진심이었습니다.

탄생과 죽음까지, 삶의 파노라마

가족마저 버리고 이국적인 세계의 환상을 쫓아갔던 고갱은 정말 행복

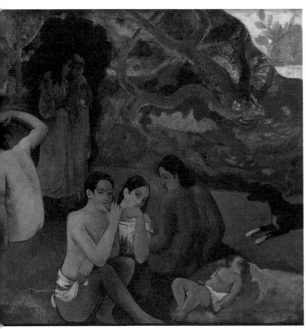

〈우리는 어디서 왔으며,
누구이며,
어디로 가는가?Where Do We Come From?
What Are We? Where Are We Going?〉,
폴 고갱, 1897~1898

했을까요? 고갱이 타히티에서 한창 그림을 그리고 있을 때 고국에서 편지 한 장이 날아왔습니다. 고갱이 가장 사랑했던 딸 엘린이 폐렴으로 사망했다는 소식이었죠. 고갱은 당시 재정적으로도 힘든 상태였고, 불규칙하고 방탕한 생활 때문에 건강도 매우 좋지 않았습니다. 이런 고갱이 할수 있는 일이라고는 이미 이혼한 아내에게 편지를 보내서 딸을 왜 제대로 돌보지 않았느냐고 비난하는 것뿐이었습니다.

고갱은 편지를 받은 직후부터 한 달 동안 가로로 긴 캔버스에 어떤 그림을 그리기 시작했습니다. 오른쪽 아기를 시작으로 가운데 청년을 거쳐 왼쪽 늙은이의 모습까지 한 인간이 태어나 살다 죽기까지 과정을 파노라

마 형식으로 그린 것입니다. 〈우리는 어디서 왔으며, 누구이며, 어디로 가는가?〉라는 제목 그대로 자신의 삶이 도대체 무슨 의미가 있는지를 고민한 그림입니다.

고갱은 한 달 동안 쉬지 않고 이 그림을 그렸습니다. 그림을 완성했을 때 고갱은 붓을 놓고 근처의 산으로 올라갔습니다. 그러고는 그동안 몰래 모아온 독한 약을 품에서 꺼내 한 움큼 입에 털어 넣었죠. 고갱의 대표작이라고 할 수 있는 그림은 이렇게 탄생했습니다.

고갱은 고흐와 달리 자살에 실패했습니다. 자살하는 약을 구할 수가 없어서 의사한테 처방받은 약 중에 독한 약들을 모아 한꺼번에 먹었습니다. 그런데 약을 너무 많이 먹어서 배가 부른 탓인지 아니면 산의 맑은 공기가 그를 깨운 것인지 얼마 후 구토를 하며 깨어났습니다. 정신을 차린 고갱은 비틀거리며 집으로 돌아왔고 한참 사경을 헤매다 겨우 회복했습니다.

그 이후로 고갱은 자살을 시도하지 않았습니다. 에메랄드빛 푸른 바다가 펼쳐진 태평양의 바닷가, 야자수 밑에서 밀짚모자를 쓰고 그림을 그리던 고갱이 정말 행복했는지는 알 수 없습니다. 다만 죽기 전까지 열심히 그림을 그리는 모습은 끝까지 변하지 않았습니다.

고갱의 유산

고갱은 원시주의라는 새로운 경향을 불어넣음으로써 모더니즘 회화에 또 다른 방향을 제시했습니다. 하지만 교양을 쌓으려고 미술을 즐기

는 사람들 중에는 고흐나 모네, 혹은 르누아르의 그림은 알지만 고갱의 그림은 쉽게 떠올리지 못하는 경우가 있습니다. 고갱의 그림이 다른 예술가들에 비해 조금은 소박해 보이기 때문입니다. 아마도 고갱이 시각적 아름다움을 추구하기보다 '상징적 미술'이나 '원시적 미술'처럼 아이디어로 접근했던 탓인 듯합니다. 그래서 이론적 배경을 모르고 보면 고갱의 그림은 그저 별것 아닌 것처럼 느껴지기도 합니다.

하지만 고갱은 모더니즘 회화에서 손꼽히는 중요한 예술가입니다. 고갱이 탄생시킨 원시주의 흐름은 이후 마티스의 야수주의로 계승되었고, 피카소의 입체주의에도 영향을 끼쳤습니다. 그리고 그 흐름은 현대까지 이어집니다. 현대미술에서도 때 묻지 않은 '순수한 원시적 미술'을 추구하는 예술가들은 얼마든지 있으니까요.

원시주의 경향은 미술뿐 아니라 무용, 연극, 음악 등 다른 분야에도 전파되었습니다. 현대무용을 보면 조금 과격한 동작이 많은데, 이것 역시 인위적이지 않은 원시적 동작을 추구한 것입니다. 이런 흐름의 시작이 바로 고갱입니다. 그래서 고갱은 화가일 뿐 아니라 근대문화에서 '원시적 예술'이라는 새로운 흐름을 개척한 선구적인 예술가라고 평가할 수 있습니다.

철학자들이 사랑한 사과,
폴 세잔

PAUL CÉZANNE

PAUL CÉZANNE

1839년 1월 19일~1906년 10월 22일
미술사조 | 후기인상주의

세잔은 30대부터 마치 은둔하는 도사처럼 시골에 틀어박혀 그림을 연구하는 데 몰두했습니다. 그렇게 20여 년 동안 숨어 있던 세잔을 밖으로 끄집어낸 사람은 바로 미술 수집가이자 사업가였던 앙브루아즈 볼라르였습니다. 세잔의 독창적인 그림을 보고 충격받은 볼라르는 작품을 수집해 세잔이 자그마치 56세가 되던 해에 첫 개인전을 열어주었습니다.

세잔에게는 은인이기도 했던 볼라르는 어느 날 세잔에게 자신의 초상화를 그려달라고 부탁했습니다. 아마 그 정도 부탁은 들어줄 것이라고 생각했던 모양입니다. 세잔은 초상화를 그려주기로 했습니다. 하지만 볼라르는 모델로 앉은 첫날부터 후회가 밀려왔습니다. 세잔의 불처럼 뜨거운 눈길도 부담스러웠지만, 일단 모델이 자리에 앉으면 작업이 끝날 때까지 꼼짝도 못 하게 했기 때문입니다. 평균 서너 시간은 기본이고 어떤 날은 아침 8시부터 저녁 11시 30분까지 계속 앉아 있어야 했습니다.

볼라르가 몸이 마비될 것 같아서 조금 움직이기라도 하면 세잔은 벌컥 짜증을 내며 "이런 끔찍한 양반 같으니! 자세가 흐트러졌잖아요!", "사과처럼 움직이지 말고 가만히 있으라고 했잖아요. 사과가 어디 움직입니까?" 이렇게 윽박지르곤 했습니다.

그렇게 볼라르는 지옥 같은 모델 일을 115일 동안이나 해야 했습니다. 그래도 끈기 있게 버틴 볼라르는 드디어 마지막 날이 되자 고생한 보람은 있겠구나 싶었습니다.

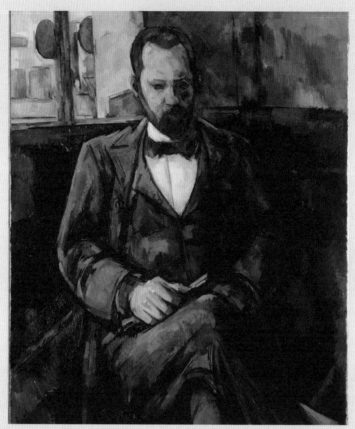

〈앙브루아즈 볼라르의 초상Portrait of Ambroise Vollard〉, 폴 세잔, 1899

하지만 세잔의 말을 듣고 망연자실할 수밖에 없었습니다. 완벽주의자였던 세잔은 그림이 어쩐지 마음에 안 든다고 하면서 끝내 완성을 포기한 것입니다. 신사였던 볼라르였지만 아마 속으로는 '뭐 이런 놈이 다 있나' 싶었을지 모릅니다.

그래도 볼라르는 이 미완성의 초상화를 죽을 때까지 소중하게 간직했습니다. 미완이라도 견줄 수 없는 세잔의 가치를 알았기 때문입니다.

평범하지만 특별한

후기인상주의의 세 번째 화가는 입체주의Cubism의 흐름을 만들어낸 폴 세잔입니다. 고흐와 고갱의 그림과 비교해보면 세잔의 그림들은 지극히 평범해 보입니다. 그가 주로 그렸던 정물화와 풍경화라는 장르 자체도 평범하지만, 그리는 방식도 일부러 저렇게 그리기도 어렵겠다 싶을 만큼 평범합니다.

그런데 놀랍게도 이렇게 평범해 보이는 그림들이 모더니즘 회화 전체에서 가장 이해하기 어려운 그림으로 유명합니다. 프랑스의 철학자 메를로 퐁티는 《세잔의 의심Cézanne's Doubt》이라는 제목으로 아예 세잔의 그림을 해석하는 책을 쓰기도 했습니다. 그 외에도 미술 관련 책들을 찾다 보면 유독 세잔의 그림을 따로 설명하는 글들을 자주 발견합니다. 요컨대 '해석'이 필요한 미술이라는 것이죠.

고작 사과 바구니와 술병, 그리고 쿠키 몇 개를 그렸을 뿐인데 무슨 해

석을 한다는 것일까요? 아직은 이해하기 힘들겠지만 세잔의 그림은 설명을 듣지 않고서는 의도조차 상상할 수 없는 괴상한 그림입니다. 도대체 무엇이 괴상하다는 것일까요?

세잔의 정물화 〈사과 바구니〉에서 무언가 이상한 점을 발견하셨나요? 곧바로 알아챘다면 분명 보통 사람보다 눈썰미가 훨씬 뛰어난 사람입니다. 아직 발견하지 못했다면 힌트를 하나 드릴게요. 나무 탁자를 한번 살펴보세요. 나무 탁자 아래쪽의 선을 연결해보면 서로 어긋난다는 것을 알 수 있습니다. 단순히 실수일까요? 설마 화가라는 사람이 고작 선 하나 제대로 긋

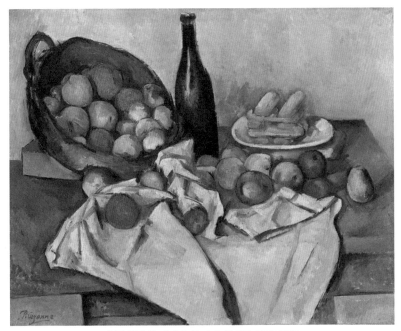

〈사과 바구니The Basket of Apples〉, 폴 세잔, 1890~1894

지 못했을까요? 실수가 아니라면 뒤틀리게 그린 의도가 무엇일까요?

지금부터 후기인상주의의 마지막 주자, '현대미술의 아버지'로 불리는 세잔에 관해 설명할 것입니다. 미리 겁을 주려는 것은 아니지만 세잔의 그림은 분명 이해하기 쉽지 않다는 점을 다시 한 번 말씀드립니다. 부디 세잔의 미로에서 길을 잃지 않기를 바랍니다.

장인과 혁신가

세잔은 원래 모네와 함께 초기인상주의 화가로 활동했습니다. 단순히 참여한 것이 아니라 인상주의에 대한 비판의 한가운데 있었던 화가입니다. 인상주의에서는 비중이 꽤 컸다고 할 수 있죠.

그런데 모네와 세잔은 서로 결이 달랐습니다. 모네는 인상주의의 성공 이후에도 좌고우면하지 않고 인상주의를 최고의 수준까지 올려놓기 위해 평생을 노력했습니다. 모네가 햇빛을 관찰하다 말년에는 거의 눈이 멀었다는 이야기는 너무도 유명하죠. 망막이 타버릴 정도로 인상주의를 심도 있게 연구한 것입니다.

하지만 세잔은 어느 순간 정반대의 태도를 보였습니다. 모네와 달리 인상주의에 어떤 문제점이 있다고 생각한 것입니다. 그리고 근본부터 뜯어고쳐야겠다고 마음먹었습니다. 말하자면 어느 순간 인상주의가 아니라 '안티-인상주의'로 급선회한 셈이죠. 말하자면 '장인'과 '혁신가'의 차이라고 해야 할까요? 하지만 결국 모더니즘 회화가 인상주의를 넘어 다음

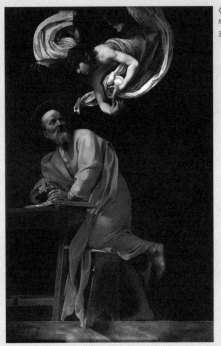

〈성 마태의 영감The Inspiration of Saint Matthew〉, 미켈란젤로 메리시 다 카라바조, 1602

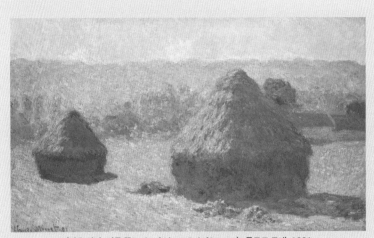

〈건초 더미, 여름 끝Stacks of Wheat, End of Summer〉, 클로드 모네, 1891

차원으로 넘어갈 수 있었던 것은 세잔 덕분입니다.

나약한 인상주의에 대한 고민

그렇다면 세잔이 고민했던 인상주의의 문제점은 무엇일까요? 세잔의 말을 한번 들어볼까요.

> "나는 인상주의를 박물관에 있는 예술들처럼 강하고
> 지속 가능한 것으로 만들고 싶다."

'인상주의를 강하고 지속 가능하게 만들겠다'는 이 말을 반대로 생각해보면 인상주의 그림들은 '약하고, 영원히 지속될 수 없다'는 뜻이겠죠.

세잔은 인상주의 그림이 분명 혁신적이지만 조금 빈약해 보이는 단점이 있다고 생각했습니다. 두 그림을 비교해볼까요? 고전 회화인 카라바조의 〈성 마태의 영감〉은 어둡고 강하고 단단한 느낌을 주지만, 모네의 〈건초 더미, 낮〉은 밝지만 약간 흩날리는 듯한 가벼운 느낌입니다. '박물관에 있는 예술들처럼 강하게 그리고 싶다'고 표현한 것은 고전 회화의 강인함과 인상주의의 가벼움을 비교한 것입니다.

세잔은 초기에 인상주의자로 활동했던 만큼 인상주의에 대한 애정도 남아 있었습니다. 무관심보다 미워하는 게 낫다는 말도 있듯이 세잔은 인상주의를 버리기보다 자신이 생각한 문제점, 즉 '빈약함'을 해결하기 위

해 고민했습니다.

모든 사물은 도형이다

세잔을 천재라고 하는 이유는 아무도 상상하지 못한 방식으로 이 빈약함의 문제를 해결하려고 했기 때문입니다. 우리가 생각하기에는 그림이 빈약해 보이면 '색을 좀 진하게 쓰면 되지 않나?' 싶겠지만 세잔은 훨씬 근본적인 해결책을 고민했습니다.

문제를 해결하려면 우선 원인을 찾아야 합니다. 세잔이 생각하기에 인상주의 그림이 빈약해진 이유는 너무 '표면'에만 신경 썼기 때문입니다. 인상주의는 '표면에 반사된 빛'을 그리는 그림입니다. 그런데 예를 들어 사람이 뼈대 없이 껍데기만 있다면 어떨까요? 문어나 액체 괴물처럼 흐물흐물할 것입니다. 세잔은 인상주의도 이와 비슷하다고 생각했습니다. 대상에 반사된 빛, 즉 표면만을 표현하려고 했기에 흐물거리며 빈약해졌다고 말입니다.

세잔이 생각한 해결 방안은 '표면'이 아닌 '중심 뼈대'를 그리는 것이었습니다. 그렇다면 그림의 뼈대란 무엇일까요? 사람은 뼈가 있지만 풍경화의 나무나 산, 정물화 속의 사물들은 뼈가 없습니다. 여기서 세잔의 이야기를 살펴볼까요.

"나는 자연을 원통, 구, 그리고 원뿔로 이해하려고 했다."

이것이 세잔의 해결책입니다. 대상을 단순화해서 도형적 구조, 즉 기본이 되는 뼈대의 구조를 먼저 이해하려고 한 것입니다. 예를 들어 나무는 원통, 사과나 배 같은 과일은 구, 그리고 손가락이나 당근 같은 형태는 원뿔로 이해하는 방식입니다. 〈생빅투아르산과 아크강 계곡의 다리〉를 보면 나무의 복잡한 형태들은 제거하고 그냥 원통처럼 그려놓았습니다. 나무의 기본 구조만 남겨놓은 것입니다. 그리고 주변의 집들도 도형처럼 단순화했습니다. 이처럼 세잔의 그림은 미술사에서 대상을 도형으로 분해해서 그린 최초의 그림입니다.

〈생빅투아르산과 아크강 계곡의 다리Mont Sainte-Victoire and the Viaduct of the Arc River Valley〉,
폴 세잔, 1882~1885

사물마다 다른 초점

인상주의의 빈약함에 대한 세잔의 두 번째 해결책은 다초점Multi Perspective입니다. 이 방식은 독특하다 못해 충격적이기까지 합니다. 이해하기 쉽지 않을 테니 천천히 따라오세요.

세잔의 정물화 〈주방의 탁자〉는 언뜻 특별해 보이지 않지만, 잘 살펴보면 이상한 점들이 곳곳에 숨어 있습니다. 우선 위의 그림을 보면 나무 탁자의 양쪽 높이가 전혀 맞지 않습니다(이해를 돕기 위해 빨간 선을 그려놓았습니다).

이번에는 탁자 위의 정물들을 살펴볼까요? 중앙의 항아리(②)는 별로 이상해 보이지 않지만 옆에 있는 바구니(③)와 비교해보면 뭔가 어색합니다. 이것은 두 사물이 전혀 다른 각도에서 그려졌기 때문입니다. 바구니는 완전히 옆면이지만 항아리는 45도 위쪽에서 바라본 모습입니다. 다른 사물들도 이상하기는 마찬가지입니다. 하얀 주전자들(①과 ⑤)은 불안하게 약간씩 기울어 있고, 앞쪽 작은 레몬(④)은 당장이라도 앞으로 굴러떨어질 것 같습니다.

이렇게 세잔의 정물화는 모든 사물들이 조금씩 뒤틀려 있습니다. 이 모두가 단순히 세잔의 실수일까요?

이 미스터리를 한번 풀어봅시다. 답을 먼저 알려주자면, 세잔의 정물화가 뒤틀려 보이는 이유는 모든 사물들에 각각 다른 초점이 적용되었기 때문입니다. 그림에 구분해놓은 것처럼 5개, 혹은 그 이상의 초점이 존재하는 것이죠.

아직 무슨 뜻인지 모르겠다면 사진을 찍는 것과 비교해보면 됩니다. 일

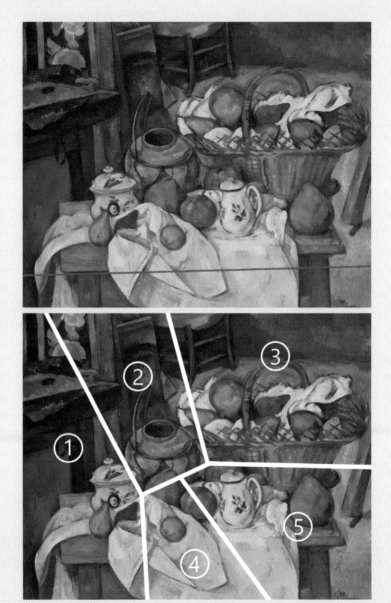

〈주방의 탁자Kitchen Table〉, 폴 세잔, 1888~1890

반석인 그림은 빌려서 진제의 모습을 사진으로 찍듯이 그립니다. 그런데 세잔은 각 사물들을 다섯 장의 사진으로 각각 따로 찍어서 누더기처럼 다시 이어 붙이는 것과 같습니다.

이번에는 조금 더 쉬운 그림을 살펴볼까요? 〈체리와 복숭아가 있는 정물화〉도 모르고 보면 그저 체리와 복숭아일 뿐입니다. 그런데 잘 살펴보면 그림이 조금씩 뒤틀려 있습니다. 두 접시는 서로 완전히 다른 각도에서 그려졌습니다. 체리 접시는 거의 위에서 본 모습이고, 복숭아는 옆에서 본 모습입니다. 분명 같은 테이블에 놓여 있는데도 말입니다.

두 그림을 나눠서 선을 그어놓으면 확실하게 드러납니다. 같은 그림이지만 선만 그어놓으면 전혀 다른 두 장의 그림처럼 보이죠. 이 정물화도 2개, 혹은 그 이상의 초점으로 그려졌습니다.

이것이 바로 세잔의 다초점 방식입니다. 세상에 어느 누가 하나의 그림을 2개 이상의 초점으로 그릴 생각을 할까요? 그래서 따로 설명하지 않으면 그런 방식으로 그렸을 것이라고 상상조차 하기 어려운 독특한 그림입니다.

이제 맨 처음 소개한 〈사과 바구니〉(p.142)를 다시 살펴보면 적어도 5개 이상의 초점을 발견할 수 있을 것입니다.

제멋대로인 시점

세잔이 그림을 그리는 방식은 상당히 낯설지만 재미있게도 비슷한 그

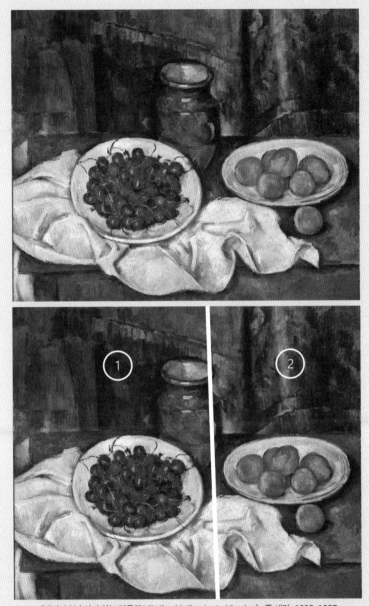

〈체리와 복숭아가 있는 정물화Still Life with Cherries And Peaches〉, 폴 세잔, 1885~1887

넘이 과거에도 있었습니다. 바로 이집트의 미술입니다. 이집트 벽화를 보면 신체 부위마다 초점이 다릅니다. 몸통은 정면, 허리와 다리는 옆면을 그렸고, 얼굴은 옆면이지만 눈은 또 정면입니다. 실제로 사람이 몸을 정면으로 놓고 상체를 90도로 완전히 튼다면 아마 허리가 부러질 것입니다.

그런데 제멋대로인 것처럼 보이는 이 그림에도 나름의 규칙이 있습니다. 이집트인들은 인체의 특징이 더 잘 드러나는 특정 각도가 있다고 생각했습니다.

얼굴 - 눈, 코, 입의 윤곽이 잘 드러나는 옆면

눈 - 눈동자가 보이는 정면

몸통 - 양팔이 붙어 있다는 것을 보여주는 정면

허리- 다리가 움직이는 방향을 보여주는 옆면

이집트인들은 이렇게 그리는 것이 사실적으로 그리는 것보다 더 진실한 표현 방식이라고 생각했습니다. 이번에는 세잔의 그림을 살펴볼까요.

물병 - 입구가 잘 보이는 45도 윗면

바구니 - 바구니 전체가 보이는 옆면

사과 - 사과 꼭지가 보이는 45도 윗면

세잔도 이집트인들처럼 각 대상의 특징이 잘 드러나는 초점을 선택해서 그렸습니다. 세잔이 이집트 회화를 참조했는지는 알 수 없지만 다른

투탕카멘 왕과 아누비스가 그려진 이집트 벽화, 기원전 14세기경

시대의 그림인데도 묘하게 서로 비슷한 다초점 방식으로 그려졌습니다.

세잔의 의심, 인식의 왜곡

세잔은 왜 이렇게 괴상한 방식으로 그림을 그렸을까요? 세잔의 진짜
의도는 나중에 설명하기로 하고, 우선 세잔의 의심을 살펴볼까요. 세잔은
양안시binocular vision, 그러니까 양쪽 눈으로 사물을 보면 대상이 왜곡된다

고 의심했습니다.

예를 들어 왼쪽 눈으로 본 사과와 오른쪽 눈으로 본 사과는 미세하지만 양쪽 눈 사이의 거리만큼 각도가 다릅니다. 하지만 우리의 뇌는 양쪽 눈에서 받은 시각 정보를 정리하여 하나의 사과로 인식합니다. 믿기 어렵다면 지금 당장 검지를 눈에서 15cm 정도 앞에 두고 양쪽 눈을 번갈아 깜빡여보세요. 왼쪽 눈으로 본 검지와 오른쪽 눈으로 본 검지가 약간 다를 것입니다. 양쪽 눈으로 보는 각도가 살짝 다르기 때문이죠. 그런데 두 눈을 뜨고 다시 보면 뇌가 양쪽 눈에서 들어온 2개의 손가락 이미지를 하나로 정리해서 보여줍니다. 우리의 뇌는 생각보다 똑똑합니다.

사실 우리는 이런 식으로 뇌에서 정리해준 이미지를 보면서 살아갑니다. 하지만 세잔은 이것 자체를 '왜곡'이라고 생각했습니다. 뇌에서 이미지를 정리하는 과정에서 실제와 다르게 조금씩 뒤틀린다는 것입니다.

세잔은 이 왜곡을 없애야 한다고 생각했습니다. 한쪽 눈을 가리고 다른 한쪽 눈으로만 사과를 본다면 양쪽 눈으로 볼 때 생기는 왜곡을 최소화할 수 있다고 판단한 것이죠.

세잔의 정물화에 여러 개의 초점이 존재하는 이유가 바로 여기에 있습니다. 세잔은 고전 회화처럼 양쪽 눈으로 전체의 장면을 바라보면 왜곡이 생기니, 각각의 사물을 한쪽 눈으로 카메라를 찍듯 따로 그린 다음에 이어 붙여서 하나의 그림을 완성했습니다.

도형화와 다초점의 목적

조금 헷갈릴 테니 세잔의 방식을 다시 한 번 정리해볼까요.

1. 대상의 기본 구조를 도형으로 이해한다.
2. 이집트 벽화처럼 각 대상의 특징이 가장 명확히 드러나는 초점을 선택한다.
3. 각 대상을 따로 사진 찍듯이 그려서 왜곡을 최소화한다.

세잔의 목적은 인상주의의 문제점인 '빈약함'을 해결하기 위한 것이었습니다. 대상의 표면이 아닌 중심, 즉 '본질'을 살려야 한다고 말입니다. 사물의 뼈대, 즉 기본 구조를 이해하고 특징이 잘 드러나도록 초점을 특정해서 그리면 시각적 왜곡을 최대한 줄일 수 있기 때문에 더욱 강하게 부각된다고 생각했습니다. 사물 하나하나의 힘이 강해지면 그림 전체도 강해지겠죠. 세잔은 인상주의가 가지고 있던 빈약함을 거의 철학에 가까운 방법으로 해결하려고 했습니다.

사과의 본질은 무엇일까?

세잔은 예술가라기보다 거의 철학자에 가까웠습니다. 세잔의 철학자다운 기행은 또 있습니다. 세잔은 사과 하나를 두고 며칠, 심지어 몇 주일씩 썩을 때까지 계속 노려보면서 그렸다고 합니다. 이것은 그가 강조했

던 '표면이 아닌 본질'을 그리기 위해서였습니다.

그렇게 해서 탄생한 것이 〈여러 개의 사과〉와 같은 그림들입니다. 이 그림을 보면 솔직히 이런 생각이 들 것입니다. '별로 잘 그린 것 같지도 않은데 저게 무슨 사과의 본질이라는 거지?'

여기서 생각의 차이가 드러납니다. 우리는 '사과의 본질을 그리려면 그냥 사과를 최대한 똑같이 잘 그리면 되는 거 아냐?'라고 생각합니다. 하지만 세잔의 생각은 달랐습니다. 세잔은 그저 똑같이 그리는 것은 대상의 '한순간'을 묘사하는 것에 불과하다고 보았습니다.

예를 들어 누군가의 사진 한 장이 그 사람의 전부를 보여준다고 말할 수 있을까요? 고작 사진 한 장에 그 사람의 성격이나 품성, 지성, 가치가 반영되어 있을까요? 사진은 그저 '한순간'의 모습에 불과합니다.

사과를 몇 주씩이나 뚫어져라 쳐다본다고 해서 사과의 본질을 통찰할 수는 없겠지만, 세잔은 그렇게 해서라도 진심으로 사과의 '한순간'보다 깊은 '본질'을 이해하고 싶었습니다. 세잔의 그림에서 정말 사과의 '본질'이 보이나요? 세잔의 태도는 괴짜처럼 보이지만 철학적이라고 말할 수밖에 없습니다.

철학자들이 사랑한 화가

세잔의 이런 사고방식은 당시로서는 상당히 충격적이었습니다. 아직 인상주의도 완전히 정착하지 않은 시점이었으니까요. 그런 시대에 고작

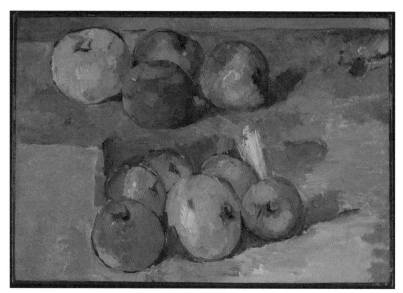

〈여러 개의 사과Apples〉, 폴 세잔, 1878~1879

정물화 하나에 도형화, 다초점, 대상의 본질 등 복잡한 생각들을 녹여내려고 한 것입니다. 과연 이만큼 깊이 고민하고 그리는 화가가 있을까요? 그래서인지 당대에는 세잔을 진심으로 이해하는 사람이 없었습니다. 아마 현대에도 비슷할 것입니다.

　이 정도까지 깊이 생각하고 또 생각을 전환한 예술가가 많지 않을 테니 철학자들이 세잔을 좋아한 것도 당연하다는 생각이 듭니다. 이러한 사고의 전환 때문에 세잔은 후대에 '현대미술의 아버지'라고 불렸습니다. 피카소는 세잔을 두고 이렇게 말했죠.

"그는 우리 모두의 아버지다."

세잔은 이후 모더니즘 회화의 패러다임을 크게 바꿨습니다. 고흐가 감정을 표현하는 '표현주의' 흐름을 만들었고, 고갱이 '원시주의'를 만들었다면, 세잔은 대상의 본질을 이해하는 '철학적 그림'의 흐름을 만들었습니다.

실제로 입체주의와 몬드리안의 추상화가 세잔의 그림이 추구하는 중심 가치를 이어나갔습니다. 그러니 '현대미술의 아버지'라는 호칭이 적절하다고 말할 수밖에 없겠죠.

세잔을 훔친 피카소

잠깐 덧붙이자면 그 유명한 파블로 피카소는 세잔의 '본질에 관한 탐구'를 그대로 이어받아 입체주의를 탄생시켰습니다. 피카소는 대중적으로 세잔보다 훨씬 유명하지만 그의 대표 작품인 입체주의의 기본 논리는 모두 세잔에게서 가져왔습니다. 적나라하게 표현하면 표절했다고 할 수 있을 텐데, 피카소도 이를 의식했는지 이런 말을 남겼습니다.

"나쁜 예술가는 복제하지만, 위대한 예술가는 훔친다."

피카소의 〈언덕 위의 집〉은 입체주의 초기의 그림 중 하나입니다. 세잔

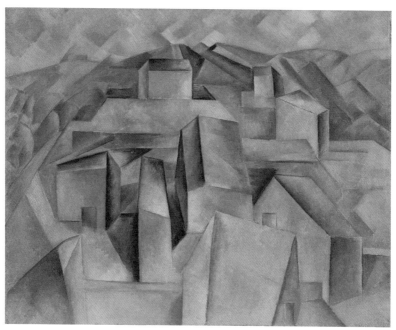

〈언덕 위의 집House on the Hill〉, 파블로 피카소, 1909

이 그린 풍경화와 느낌이 비슷한데, 세잔의 2가지 원리가 다 들어 있습니다. 집의 형태들이 도형화되어 있다는 것과, 각각의 집들을 여러 방향(다초점)에서 그렸다는 것입니다.

사실 피카소의 입체주의를 이해하는 사람도 많지 않은데, 세잔의 이론이 그 바탕에 있다는 것은 더더욱 모르겠죠. 세잔의 그림도 이해하기 어려운데 거기서 파생된 입체주의까지 이해하기는 쉽지 않을 것입니다.

다음 시대를 예고하는 혁신

세잔의 그림은 아무런 설명 없이 보면 지극히 평범하지만 그 안에는 혁신적인 사고가 숨어 있습니다. 물론 어렵게 그려놓고 알아서 이해해보라는 세잔의 태도가 짓궂기는 하지만, 어쨌든 후대의 화가들과 비평가들은 세잔의 혁신적인 사고방식을 조금씩 이해하기 시작했습니다. 그래서 고흐, 고갱과 함께 후기인상주의에서 가장 중요한 예술가로 평가받는 것입니다.

미술사에는 가끔 미스터리한 인물들이 등장하곤 합니다. 르네상스 시대에는 조토 디 본도네, 모더니즘 회화에서는 윌리엄 터너, 그리고 폴 세잔이 그렇습니다. 이들은 단순히 독창적이라기보다 다음 시대를 예고하는 예술가들입니다. 그런데 너무 앞섰기 때문인지 대중적으로는 별로 유명하지 않았고, 오히려 그다음에 탄생한 예술가들이 더 유명했습니다. 조토 디 본도네 이후에는 르네상스의 3대 천재 미켈란젤로, 레오나르도 다빈치, 라파엘로가 등장했고, 윌리엄 터너 다음에는 인상주의의 모네가 등장했습니다. 그리고 세잔 다음에는 피카소가 나타났죠.

후기인상주의를 대표하는 3명은 누구 하나 중요하지 않은 예술가가 없습니다. 표현주의의 고흐, 원시주의의 고갱, 그리고 입체주의의 세잔, 이들은 인상주의 직후 갑자기 등장하여 모더니즘 회화의 새로운 가능성을 보여주었습니다.

✿ 자포니즘, 유럽의 일본 따라 하기

지금까지 인상주의와 후기인상주의를 살펴보았습니다. 모더니즘 회화 전체로 보면 이들은 초기에 해당합니다. 그런데 모더니즘 회화의 초기를 살펴보면 뜬금없이 등장하는 나라가 하나 있습니다. 바로 일본입니다. 이상하게 들리겠지만 인상주의와 후기인상주의 그림들은 사실 일본 문화의 영향을 받았습니다. 단순히 '영향을 받은' 정도가 아니라 사실 모더니즘 회화의 발전은 일본 문화를 빼고 해석하기 어려울 정도입니다.

　당시 프랑스 파리의 시민들 사이에는 재미있게도 일본 문화를 따라 하는 특이한 유행이 있었습니다. 이것을 자포니즘Japonism이라고 불렀습니다. 특히 파리의 여인들 사이에서 일본의 전통 의상인 기모노를 입는 게 유행이었는데, 어떻게 입어야 하는지 몰라서 주로 실내 가운이나 잠옷으로 입었다고 합니다. 기모노를 입고 총총거리며 걷는 유럽 여인들의 모습을 상상하기는 쉽지 않지만 이 모습은 당대 화가들의 그림에도 남아 있습니다. 모네와 마네도 기모노 입은 여인을 그렸고, 바다 건너 미국의 모더니즘 화가 제임스 애벗 맥닐 휘슬러의 그림에도 기모노를 입은 여인이 등장합니다.

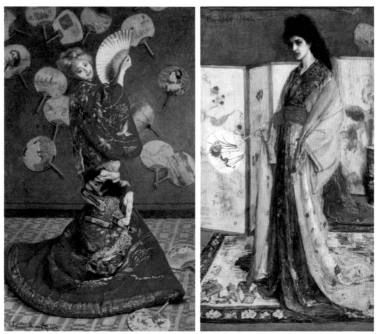

〈일본풍La Japonaise(기모노를 입은 카미유)〉, 클로드 모네, 1876
〈도자기의 나라에서 온 공주La Princesse du Pay de la Porcelaine〉, 제임스 애벗 맥닐 휘슬러, 1865

일본 문화의 역수출

근대의 유럽에 왜 일본을 따라 하는 문화가 퍼진 것일까요? 사실 19세기 유럽의 입장에서 보면 일본은 아시아에서 거의 유일하게 유럽에 뒤처지지 않은 나라였습니다. 우리나라를 포함한 대부분의 아시아 국가들이 아직 왕정과 같은 전통 질서 속에서 헤매고 있을 때 일본은 이미 상당한 수준의 근대국가로 성장해 있었습니다.

당시 일본과 다른 아시아 국가들의 격차는 상상 이상으로 컸습니다. 군사기술력만 봐도 그 차이를 알 수 있습니다. 19세기 말 대부분의 아시아 국가들은 여전히 칼이나 화승총 같은 전통 무기를 사용하고 있었던 반면 일본은 기관총 같은 대형 화기뿐 아니라 순양함급의 전함까지 갖추고 있었으니까요.

일본이 아시아에서 가장 먼저 근대국가를 형성한 것은 사실 운이 좋았던 측면도 있습니다. 일본이 처음으로 서양 문화를 접하게 된 것은 17세기 명나라로 가던 네덜란드 선원들을 통해서였습니다. 네덜란드 함대가 폭풍우에 난파되면서 일본에 불시착했고, 이때부터 네덜란드와 직접 교역하며 유럽의 문물을 받아들였습니다.

자포니즘은 일본이 서구 문명과 교류하면서 자연스럽게 나타난 현상입니다. 처음에는 일본이 주로 서양 문물을 받아들였지만, 시간이 지날수록 일본 문화가 발전하면서 역으로 서구 사회로 흘러들어 갔습니다. 일본 문화의 역수출이 바로 자포니즘입니다.

도자기 포장지에 찍힌 그림 우키요에

유럽에서 가장 인기 있었던 일본 무역품 중 하나는 전통 도자기였습니다.

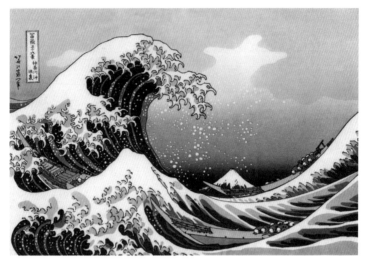

〈가나가와의 큰 파도The Great Wave of Kanagawa〉, 가쓰시카 호쿠사이, 1830~1832

서양의 귀족과 부르주아들은 자신들의 집에 '도자기 전시실'을 따로 만들어 놓을 정도였다고 하니 귀한 사치품 중 하나였던 모양입니다. 도자기는 아무래도 깨지기 쉬우니 일본에서 실어 올 때 파손을 막기 위해 종이로 포장했는데, 특이하게도 그 포장지에 일본의 풍속화가 그려져 있었습니다. 정확히 말하면 목판화로 찍은 그림인데, 이것이 바로 우키요에浮世繪입니다.

자포니즘을 이야기할 때 가장 많이 다뤄지는 것이 일본의 우키요에입니다. 우키요에는 17세기 에도시대부터 유행한 일종의 풍속화입니다. 한자를 풀이하면 '덧없는浮 세상世의 그림繪'입니다. 서민들의 모습이나 춘화春畵처럼 야한 그림도 많았다고 하니 지금으로 치면 가벼운 화보집이나 잡지와 비슷하지 않았을까요? 도자기를 서양에 팔아야 했던 일본은 포장지에서 좀 더 이국적인 느낌을 주기 위해 우키요에를 활용한 듯싶습니다. 어쨌든 고작 도자기

포장지에 찍혀 있던 우키요에는 유럽으로 건너가 인상주의 화가들의 주목을 받았습니다.

일설에 의하면 펠릭스 브라크몽이라는 판화가가 판화 종이를 구하려고 인쇄소에 들렀다가 우연히 도자기를 싼 우키요에 포장지를 보게 되었다고 합니다. 그는 이 포장지를 들고 가서 친구였던 마네와 드가 같은 인상주의 화가들에게 보여주었는데, 이들이 폭발적인 반응을 보였던 것입니다. 가뜩이나 새로운 것이라면 무엇이든 눈에 불을 켜고 찾던 파리의 화가들에게 우키요에는 새로운 가능성이었습니다. 그리고 실제로 초기 모더니즘 회화의 발전에 중요한 영향을 끼쳤습니다.

우키요에를 따라 그린 고흐

<빗속의 다리>는 고흐가 우키요에를 모작한 것입니다. 네덜란드 사람이었던 고흐는 아무래도 일본과 처음 무역을 시작했던 네덜란드 상인들을 통해 우키요에를 쉽게 구했을 것입니다. 고흐가 정말 저 한자의 뜻을 알고 썼을지 궁금하지만, 어쨌든 고흐 특유의 붓 터치가 드러나는 것을 보면 단순히 재미로 그려본 것은 아닌 듯합니다.

실제로 고흐는 우키요에를 열심히 수집했던 것으로 유명합니다. 하지만 우키요에를 따라 그렸다는 것은 전혀 다른 의미입니다. 고흐는 일본 판화를 하나의 예술 작품으로 여기고 거기서 무언가를 배우려고 했습니다.

고흐, 모네, 고갱처럼 이름만 들어도 걸출한 화가들이 일본 목판화, 게다가 고작 도자기 포장지에 불과했던 우키요에에 그토록 많은 영향을 받았다고 하면 너무 지나친 추정이 아닐까 생각되겠지만 결코 과장이 아닙니다.

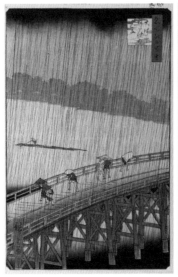

〈신오하시 다리와 아타케의 소나기Sudden Shower over Shin-Ōhashi Bridge and Atake〉, 안도 히로시게, 1857
〈빗속의 다리The Bridge in the Rain〉, 빈센트 반 고흐, 1887

　모더니즘 회화의 발전 과정을 보면 중요한 분기점마다 외부의 영향이 있었습니다. 대표적인 예가 고갱의 원시주의입니다. 그도 그럴 것이 유럽의 미술은 수백 년 동안 너무 정체되어 있어서 스스로를 변화시킬 만한 원동력이 없었습니다. 좋게 표현하면 전통이 오래 지속된 것이지만, 나쁘게 표현하면 딱딱하게 굳어버린 것입니다. 그만큼 외부의 충격이 가해지지 않으면 좀처럼 깨지지 않는 법이죠. 우키요에는 수백 년에 걸쳐 굳어온 유럽 미술에 충격을 가하는 역할을 했습니다.

우키요에의 영향 1 - 색채

우키요에가 모더니즘 회화에 미친 영향을 몇 가지로 나눠서 생각해볼까요. 우선 색채에 관한 것입니다. 고갱의 <황색의 그리스도>를 가운데 두고 보았을 때 렘브란트의 <니콜라스 튈프 박사의 해부학 수업>과 호쿠사이의 <붉은 후지산> 중에 어느 쪽과 더 비슷할까요? 분명 고갱의 그림은 렘브란트의 그림보다 일본의 우키요에와 더 비슷합니다.

우선 가장 먼저 눈에 띄는 점은 색채입니다. 유럽의 고전 회화는 전통적으로 회색 톤의 어두운 색을 사용했는데, 고갱은 우키요에처럼 빨간색, 파란색, 노란색 같은 원색들을 사용했습니다.

〈니콜라스 튈프 박사의 해부학 수업The Anatomy Lesson of Dr. Nicolaes Tulp〉,
렘브란트 하르먼손 반 레인, 1632

167

〈황색의 그리스도Le Christ Jaune〉,
폴 고갱, 1889

〈붉은 후지산Red Fuji〉, 가쓰시카 호쿠사이, 1831

유럽 고전 회화에서 회색 톤을 사용했던 이유는 입체감과 깊이감을 표현하기 위해서였습니다. 예를 들어 하얀 벽을 표현할 때 회색으로 점점 진하게 칠하면 깊이감을 줄 수 있습니다. 반면 주로 원색을 사용한 우키요에는 입체감은 떨어지지만 시각적으로 훨씬 강렬해 보입니다. 후지산이 실제로 저렇게 붉은 것은 아니지만 오히려 녹색으로 그려진 후지산보다 더 매력적으로 보이기도 합니다.

고갱도 우키요에처럼 약간 유치해 보이는 강한 원색을 많이 사용했습니다. 그래서 회화라기보다 차라리 일러스트처럼 보이는데, 그때까지 서양 회화에서 한 번도 본 적 없는 방식이었습니다.

우키요에의 영향 2 - 외곽선

또 하나의 특징은 외곽선입니다. 원래 서양 회화에는 외곽선이 없습니다. 면과 면이 맞닿아 있을 뿐이고, 경계선은 다른 면이 시작되는 출발점으로 보았습니다. 쉽게 말하면 그림을 '선'이 아닌 '면'으로 이해했습니다. 사실적 묘사를 중시하는 고전 회화에서는 당연한 방식이었습니다. 자연에는 만화 같은 외곽선이 존재하지 않으니까요.

그런데 고흐의 <꽃피는 아몬드 나무>는 외곽선이 그려져 있습니다. 지금은 고흐의 그림이 특별히 이상하다고 느껴지지 않지만 당시의 관점에서는 유럽 전통 회화의 방식을 완전히 무시한 그림이었습니다. 외곽선은 우키요에를 비롯한 동양 예술에서 주로 사용하던 방식입니다. 우리나라의 수묵담채화도 마찬가지지만 극동아시아의 전통 미술은 먹을 사용해 외곽선을 그리는 특징이 있습니다.

〈피리새와 벚나무Bouvreuil et Cerisier-pleureur〉, 가쓰시카 호쿠사이, 1834

〈꽃피는 아몬드 나무Almond Blossom〉, 빈센트 반 고흐, 1890

우키요에의 영향 3 - 구도

마지막은 구도입니다. 고흐의 <꽃피는 아몬드 나무>는 구도 또한 우키요에와 비슷합니다. 나무를 아래에서 위로 올려다보는 구도는 유럽에서 한 번도 나타난 적이 없었습니다. 그런데 가쓰시카 호쿠사이의 <피리새와 벚나무>와 비교해보면 비슷하다는 것을 알 수 있죠. 이런 구도는 특히 우리나라 사람들에게 매우 친숙합니다. 화투 그림에도 등장하는 구도이기 때문입니다.

서양의 풍경화는 원래 편안한 느낌을 주기 위해 여러 구도들을 연구해왔습니다. 삼각형이나 부채꼴의 호처럼 시각적으로 안정된 구도를 그려왔습니다. 하지만 고흐는 나무를 아래에서 위로 올려다보는 듯한 색다른 구도로 그림을 그렸습니다. 물론 구도와 상관없이 너무도 아름다운 그림이지만, 어쨌든 고흐의 그림도 우키요에의 영향을 빼고 설명하기 어렵습니다.

외부 문화를 흡수하며 성장한 모더니즘 회화

일본 예술 우키요에는 모더니즘 회화의 발전 초기에 중요한 역할을 했습니다. 당연히 서양미술이라고 생각해온 고흐와 고갱의 작품이 사실은 동양의 문화가 섞여 있다는 것은 재미있는 사실입니다. 말하자면 모더니즘 회화는 일정 부분 동서양의 이종교배로 탄생한 미술이라고 할 수 있습니다.

이것은 모더니즘 회화의 가장 큰 특징이기도 합니다. 고갱의 원시주의도 그랬지만 모더니즘 회화는 계속 외부 세계에서 예술적 양분을 흡수했습니다. 추상화의 탄생도 동양 문화의 영향을 빼고 설명하기 어려우니까요. 모더니즘 회화는 이렇게 외부의 문화를 흡입하며 무럭무럭 성장해나갔습니다.

EDVARD MUNCH
HENRI MATISSE
PABLO PICASSO

3전시실

색과 형태의
붕괴

표현주의 에드바르트 뭉크
야수주의 앙리 마티스
입체주의 파블로 피카소

죽음과 맞닿은 사랑을 표현하다,
에드바르트 뭉크

EDVARD MUNCH

EDVARD MUNCH

1863년 12월 12일~1944년 1월 23일
미술사조 | 표현주의

내가 그녀를 생각하기 시작한 지는 벌써 오래되었지만, 여전히 느낌은 남아 있다. 그녀가 내 가슴에 남긴 자국은 어쩌나 깊은지. 그 어떤 사진도 그녀를 완전히 대체할 수는 없다. 그녀가 내 첫 키스를 빼앗아 갔기 때문일까? 아니면 그녀가 내 삶의 향기를 빼앗아 갔기 때문일까? 아니면 그녀가 거짓말하고, 속이고, 어느 날 메두사 같은 그녀의 머리가 내 눈을 멀게 하여 삶을 거대한 퍼즐처럼 만들었기 때문일까? 장미처럼 붉게 물들어 있던 모든 것이 이제는 텅 비어 있고 회색빛이다……지금 나는 불타는 사랑의 불행을 느낀다……나는 사형집행인을 느낀다……나는 몇 년 동안 거의 미쳐 있다……본성이 핏줄에서 소리친다……나는 거의 파열되려 하고 있다.

어쩐지 우울한 뭉크의 일기에는 첫사랑의 실패 후 그가 겪은 고통이 담겨 있습니다. 여전히 그녀를 그리워하면서도 한편으로는 그녀를 '메두사'라고 표현하며 비난하는 것으로 자신을 달랩니다. 이처럼 감정에 쉽게 휩싸였으니 표현주의라는 미술을 탄생시킬 수 있었겠죠?

뭉크, 고흐를 만나다

고흐가 죽고 나서 동생 테오는 사방팔방으로 뛰어다니며 어떻게든 고흐의 예술이 빛을 볼 수 있도록 노력했습니다. 하지만 어쩐 일인지 테오마저 고흐가 죽은 지 6개월 만에 병으로 세상을 떠나버렸습니다. 온몸이 마비되는 치매성 질환이었다고 하는데 그런 병으로 죽기에는 너무 젊은 나이였습니다. 어쩌면 자기 분신 같았던 형의 죽음에 너무 큰 충격을 받은 탓인지도 모르겠습니다.

결국 수백 점에 달하는 고흐의 작품들은 테오의 어린 아내가 홀로 짊어져야 했습니다. 이제 갓 돌을 지난 아이를 여자 혼자 키우면서 하기에는 버거운 일이었을 겁니다. 하지만 다행히 생전에 고흐를 알던 예술가들과 몇몇 가까운 사람들이 도움을 주면서 고흐의 예술도 점점 빛을 보기 시작했습니다. 테오의 아내도 고흐의 예술과 남편의 헌신이 세상에 알려지도록 최선을 다했습니다. 특히 그녀가 정리해놓은 형제 사이에 오간 편지들

은 고흐의 표현주의 미술을 알리는 데 중요한 역할을 했죠. 고흐는 동생에게 편지를 쓸 때마다 자신의 그림을 자세히 설명했는데, 결과적으로 표현주의 미술이 탄생한 과정을 기록한 셈입니다.

고흐의 그림은 이듬해부터 파리, 브뤼셀, 헤이그 등 주요 도시에서 전시되었습니다. 그리고 특히 브뤼셀에서 열린 회고전이 고흐의 예술을 알리는 데 중요한 역할을 했죠. 고흐는 죽어서야 이름을 알린 것입니다.

고흐의 작품이 전시되면서 많은 화가들이 그의 작품을 보았습니다. 아직 무명의 젊은 예술가였던 에드바르트 뭉크도 그중 한 명이었습니다. 뭉크는 고흐를 통해 감정을 표현하는 미술의 강점을 이해하고 자신의 내면을 표현하는 예술을 추구하게 되었죠. 어떤 우연인지는 모르겠지만 뭉크도 고흐만큼이나 삶의 여정이 순탄치 않았습니다. 표현주의 그림을 그리기에 적절한 운명을 타고났다고 해야 할까요?

밝은 표현주의 vs 어두운 표현주의

〈절규〉는 뭉크의 대표작이자 표현주의를 대표하는 작품입니다. 그리고 모더니즘 회화 전체에서도 대중에게 가장 많이 알려진 그림이죠. 대중문화에서는 풍자적으로 우스꽝스럽게 소비될 때가 많지만 뭉크의 입장에서 생각해보면 고뇌에 찬 심정을 진지하게 표현한 그림입니다. 〈절규〉도 고흐의 그림처럼 구불거리고 이리저리 형태가 뒤틀려 있는데 고흐와 마찬가지로 자신의 감정을 이미지화한 것입니다.

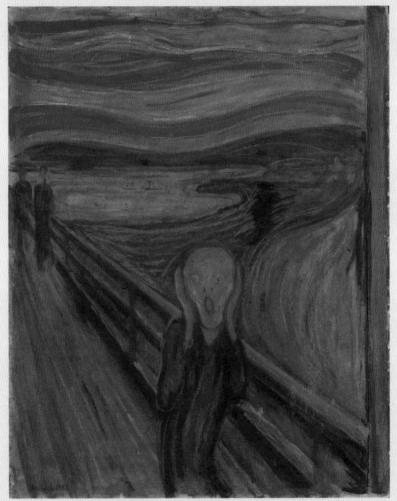

〈절규The Scream〉, 에드바르트 뭉크, 1893

그런데 뭉크가 고흐의 표현주의 미술을 이어받았다고 해도 두 사람은 서로 결이 조금 다릅니다. 다음은 뭉크가 〈절규〉를 그렸을 때 자신의 일기에 적어놓은 내용입니다.

"어느 저녁에 길을 따라 혼자 걷고 있었는데, 한쪽은 도시였고 반대쪽은 피요르드(U 자형 계곡)였다. 나는 피곤하고 아프다고 느꼈다. 나는 멈춰 서서 피요르드 너머를 바라보았다. 태양은 저물어가고 구름은 피처럼 붉게 변하고 있었다. 나는 자연을 따라 흐르는 비명 소리를 느꼈다. 비명 소리가 진짜 들리는 것 같았다. 나는 그림을 그렸다. 진짜 피처럼 붉게 보이는 구름을 그렸다. 색은 비명을 지르고 있었다. 이 그림이 〈절규〉가 되었다."

글만 읽어봐도 심상치 않아 보입니다. 〈절규〉는 아마 피폐했던 뭉크 자신의 정신 상태를 그린 것으로 보입니다. 그 외에도 전반적으로 뭉크의 그림들은 뭔가 어둡고 비극적인 느낌이 강합니다. 이번에는 고흐가 자신의 예술에 관해 남긴 말을 살펴볼까요.

"사람을 사랑하는 것보다 더 진정으로 예술적인 것은 없다."
"예술은 삶이 부서진 사람들에게 위안을 준다."
"더 사랑할수록 좋은 것인데 그 안에는 힘이 있기 때문이다. 그리고 더 사랑하는 사람은 더 좋은 결과를 낼 수 있고 더 많이 이룰 수 있으며 사랑 안에서 이룬 것은 이미 완성된 것이다."

고흐의 말이라는 것을 모으고 읽으면 마치 성경 구절 같습니다. 그 때문에 고흐의 삶과 예술을 '아름답다'고 평가하죠. 고흐는 자신의 불행한 삶을 비관하기보다 무엇이라도 긍정적인 의미를 찾아내려 했고 사람들에게 좋은 것을 주려고 했습니다.

그래서 같은 표현주의라도 뭉크와 고흐의 그림은 결이 다르다고 말할 수 밖에 없습니다. 고흐의 표현주의에는 어떤 감출 수 없는 따뜻함이 있지만, 뭉크의 표현주의에는 진한 어둠이 깔려 있습니다. 이 어둡고 우울한 분위기는 비단 〈절규〉뿐 아니라 뭉크의 그림 전반에서 풍깁니다.

그렇다면 뭉크는 왜 유독 어두운 그림을 그렸을까요? 당연한 얘기겠지만 뭉크 자신이 어두운 삶을 살았기 때문입니다. 특히 뭉크는 '죽음과 사랑', 이 2가지에 이리저리 끌려 다녔습니다. 물론 '죽음과 사랑'이라는 주제는 어떻게 다루느냐에 따라 충분히 철학적이고 아름다울 수 있습니다. 하지만 뭉크는 이것들을 경험하는 과정이 그리 순탄하지 않았던 모양입니다. '무엇을' 겪었느냐보다 '어떻게' 겪었느냐의 차이라고 해야 할까요?

노르웨이의 숲

덧붙이자면 뭉크의 그림이 어두운 것은 그가 노르웨이 출신이라는 것도 어느 정도 영향이 있을 것입니다. 지금까지 살펴본 예술가들은 대부분 프랑스 출신이고 주로 밝은 색채를 선호했던 것과 극명하게 대비됩니다. 표현주의를 탄생시킨 고흐조차 노란색 위주의 밝은 그림을 선호했으

니까요. 프랑스 화가들의 그림이 유독 밝은 것은 아마도 프랑스의 뜨거운 태양과 온화한 지중해성기후 때문일 것입니다.

뭉크의 나라 노르웨이는 어떨까요? 맨 먼저 떠오르는 것은 극야라는 특이한 기후 현상입니다. 극야는 북유럽 지역에서 겨울에 며칠 동안 해가 뜨지 않고 밤이 계속되는 것을 말합니다. 노르웨이 사람들은 추운 겨울 내내 어둡고 긴 밤을 지새우는 데 익숙할 것입니다. 독일에서 철학이 발달한 이유가 추운 겨울날 집에서 할 일이라고는 생각하는 것밖에 없기 때문이라는 농담이 있듯이 사람은 환경의 영향을 받기 마련입니다.

마찬가지로 뭉크의 그림이 유독 어두운 이유는 북유럽의 냉혹한 기후의 영향도 있을 것입니다. 지금도 추운 지역의 사람들이 더 높은 우울감을 호소하니까요. 물론 노르웨이에도 밝게 살아가는 사람들이야 얼마든지 있겠지만 동시대의 다른 유럽 예술가들보다 유독 차가운 뭉크의 그림을 이해하는 데 기후의 영향도 생각해볼 수 있습니다.

일본의 소설가 무라카미 하루키의 《노르웨이의 숲》(한국어판 제목 ‘상실의 시대’)의 주제도 ‘죽음과 사랑’입니다. 이 소설도 상당히 어둡습니다. 무라카미 하루키가 소설의 제목에 ‘노르웨이’를 붙인 것을 보면 나라의 이미지에서 뭔가 어두운 감성을 느꼈던 모양입니다. ‘뭉크’와 ‘죽음과 사랑’, ‘노르웨이의 숲’, 어딘가 연결점이 있는 듯합니다.

뭉크와 죽음

뭉크는 어떤 삶을 살았기에 예술의 주제가 '죽음과 사랑'이 되어버린 것일까요? 이 2가지는 인생에서 가장 극적인 경험입니다. 하나는 생명을 탄생시키는 일이고 다른 하나는 생명이 끝나는 일이니까요. 물론 누군가는 따뜻하고 인간적인 경험을 하겠지만 뭉크는 그렇지 못했던 모양입니다. 비극적인 죽음과 비극적인 사랑을 경험하고 나서 그의 삶과 예술이 이 주제들에 매몰되어 버렸습니다.

가까운 가족의 죽음은 누구에게나 정신적으로 큰 상처를 줍니다. 뭉크는 다섯 살 때 어머니를 여의었고, 열다섯 살이 되었을 때는 누나까지 병으로 잃었습니다. 가뜩이나 예민한 성격이었으니 가장 가까운 두 여인의 죽음은 그에게 심리적으로 큰 고통을 주었습니다. 특히 누나의 죽음은 뭉크에게 큰 충격이었습니다. 어머니가 돌아가신 이후로 둘은 서로 의지하며 버텨왔으니까요. 아마 두 남매는 서로 애착이 깊었을 것입니다.

뭉크는 나중에 죽은 누나를 회상하며 〈병든 아이〉라는 그림을 그렸습니다. 그림 속에서 이미 죽음을 감지하고 체념한 듯 보이는 소녀가 누나 소피입니다. 그리고 차마 소피의 눈을 마주치지 못하고 고개를 떨구는 여인은 그동안 어머니의 역할을 대신해주던 숙모 카렌입니다. 뭉크는 평생에 걸쳐 이 그림을 여섯 번이나 반복해서 그렸습니다. 첫 번째 그림이 스물두 살 때였고, 마지막 그림이 예순네 살에 그린 것입니다. 그만큼 누나의 죽음은 평생에 걸쳐 그의 마음에 깊은 생채기로 남아 있었던 듯합니다.

어머니와 누나가 죽었을 때 누구보다 슬퍼했던 사람은 바로 그의 아버

지였습니다. 아버지는 아내와 딸의 죽음에 충격받은 나머지 점점 냉소적으로 변해가면서 종교에 집착했습니다. 이런 아버지의 변화는 예민한 뭉크의 정신 건강에 좋지 않은 영향을 미친 듯합니다. 아내와 딸의 죽음 이후 아버지는 점차 교조적으로 변해갔습니다. 뭉크는 아버지에 대해 다음과 같이 회고했습니다.

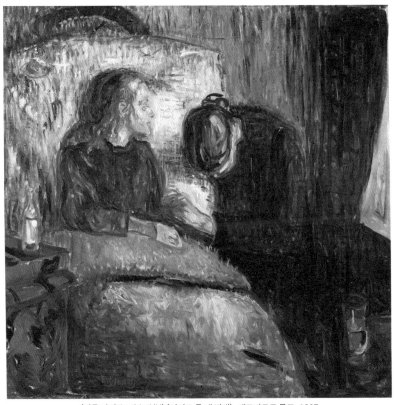

〈병든 아이The Sick Child〉(시리즈 중 네 번째), 에드바르트 뭉크, 1907

"아버지는 신경질적이셨고 공교에 집착하는 사람이었는데 거의 히스테리 상태에 이르렀다. 나는 아버지로부터 광기의 씨앗을 물려받았다. 두려움과 슬픔과 죽음의 천사는 내가 태어난 그날부터 항상 내 옆에 서 있었다."

뭉크의 아버지는 아이들에게 동화 대신 귀신 이야기나 미스터리 소설을 읽어주는 조금 으스스한 아버지였다고 합니다. 그리고 뭉크가 잘못할 때마다 '하늘에 계신 엄마가 지켜보고 있다'고 훈계했습니다. 그런 훈계가 아이들의 정서에 좋을 리가 없겠죠. 물론 뭉크의 아버지도 여느 아버지와 마찬가지로 자식을 사랑했지만, 표현하는 방식은 따뜻하지 않았던 모양입니다.

다섯 남매 중 그나마 제일 평범하게 자란 아이가 뭉크였습니다. 누나 소피가 죽은 뒤 여동생 라우라는 어린 시절부터 정신병을 앓았고, 남동생 피터는 나중에 성인이 되어 결혼했지만 몇 달 만에 세상을 떠났습니다. 이처럼 뭉크는 슬픈 가정사를 겪으며 성장했습니다.

첫 번째 불륜의 사랑

뭉크는 아직 근대 초·중반기인 1863년에 태어났습니다. 지금의 북유럽은 성性에 대한 사고방식이 자유롭지만 당시만 해도 지극히 보수적이었습니다. 종교적인 아버지의 영향도 있었겠지만 뭉크도 원래 성에 개방적인 사람은 아니었습니다. 당시 소위 '성 혁명'으로 인해 젊은 사람들이

점점 자유로운 성을 추구하는 것이나, 특히 성에 자유로운 여성들이 늘어나는 것을 뭉크는 불편해했습니다.

잘 알려지지 않았지만 그는 〈자유분방한 사랑의 도시City of Free Love〉라는 시곡을 쓰기도 했습니다. 이 시곡은 점점 개방적으로 변해가는 성 풍토를 비판하는 내용입니다. 하지만 주변 친구들이 점점 유행을 따라 자유로운 보헤미안의 삶을 추구하자 뭉크도 나중에는 이 시류를 따라가다 점점 성적 쾌락을 좇았습니다.

누구에게나 첫사랑의 기억은 강렬하겠죠. 그 첫사랑이 누구였느냐에 따라 이후의 연애가 결정되기도 합니다. 뭉크는 친척의 아내였던 밀리 타우로브Millie Thaulow라는 유부녀와 사랑에 빠졌습니다. 유부녀를 만난 것부터 첫 단추를 잘못 끼운 데다 밀리는 시쳇말로 남자를 들었다 놨다 하는 여자였던 모양입니다. 당연히 뭉크는 굉장히 불안정한 연애를 이어갔습니다.

기독교 집안에서 자란 뭉크에게 유부녀 밀리와의 관계는 간음죄에 해당합니다. 어떻게 소문이 퍼졌는지 모르겠지만 뭉크의 아버지 귀에까지 들어가게 되었습니다. 아버지는 화를 내며 그를 정죄하기 시작했죠.

결국 둘의 관계는 오래가지 못했습니다. 아마도 바람피우는 유부녀의 입장에서는 애초에 어린 뭉크와의 관계를 진지하게 생각하지 않았을 것입니다. 하지만 밀리에게 완전히 빠져 있었던 뭉크는 지나가다 얼굴이라도 한번 보고 싶은 마음에 그녀가 사는 거리 주변을 하루 종일 서성이기도 했습니다. 밀리와의 불안정한 관계는 가뜩이나 얇은 유리 같았던 뭉크의 정신 상태를 한층 더 불안하게 만들었습니다.

몽크의 〈잿더미〉는 불의 관세기 끝나고 나서 그린 그림입니다. 단추를 풀어헤치고 붉은 속옷을 드러내며 여전히 자신의 매력을 과시하는 여자와 절망한 듯 보이는 남자는 밀리와 몽크 자신을 상징하는 것으로 보입니다. 배경은 숲속인데 실제로 둘은 숲속에서 밀회를 나누었다고 합니다. 뜨거운 사랑을 불태우고 나서 허무한 재만 남았다는 의미로 제목을 '잿더미'라고 한 게 아닐까요?

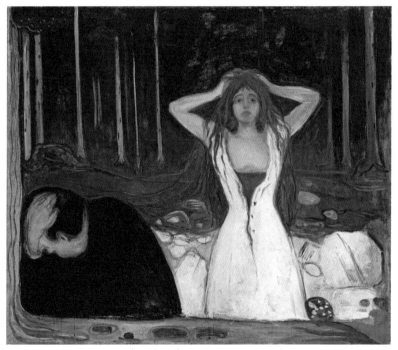

〈잿더미 Ashes〉, 에드바르트 몽크, 1895

두 번째 유치한 짝사랑

뭉크가 두 번째로 진지하게 관심을 가졌던 여자는 그의 그림 〈마돈나〉로 유명한 다그니 유엘Dagny Juel입니다. 그녀는 그림에서 보는 것처럼 상당한 미인이었습니다.

그때나 지금이나 노르웨이는 예술이 꽃피는 나라가 아니었습니다. 그래서 뭉크는 성공을 위해 주로 프랑스와 독일을 오가며 예술 활동을 이어 나갔는데, 특히 독일에서 성공가도에 올랐습니다. 뭉크는 독일에서 활동하던 시절에 '검은 새끼 돼지 모임Black Piglet Group'이라는 다소 반항적인 젊은 예술가들의 모임에 참여한 적이 있습니다. 여기에 다그니 유엘이 참석하면서 문제가 시작되었습니다.

혈기 넘치는 젊은 예술가들 사이에 말수는 적지만 친절하며 신비로운 분위기를 풍기는 미녀가 등장하면 어떤 상황이 벌어질지는 너무 뻔하겠죠. 부드러운 다그니 유엘의 등장은 당장 남자들 중심이었던 예술가 모임의 근간을 흔들어놓았습니다. 새끼 돼지들이 너도 나도 서로 질투를 해댔는데 뭉크도 그중 한 명이었습니다.

뭉크는 다그니 유엘에게 꽤 열심히 구애했던 모양이지만 유엘은 결국 모임의 멤버 중 하나였던 폴란드 출신의 극작가 스타니스와프 프시비셰프스키와 눈이 맞아 결혼했습니다. 두 번째 사랑도 실패하고 나서 뭉크는 〈마돈나〉를 포함해 사랑과 질투에 관한 그림들을 그렸습니다. 이 시절 뭉크의 그림을 보면 사랑이라는 감정이 젊은 남자의 이성을 이렇게까지 마비시킬 수 있구나 하는 생각이 들 만큼 유치한 그림도 있습니다.

〈마돈나Madonna〉, 에드바르트 뭉크, 1894

세 번째 파국의 사랑

사랑은 실패했지만 뭉크는 표현주의 미술로 독일에서 크게 성공했습니다. 뭉크의 어두운 그림은 사실 성공하기 쉬운 그림이 아니었습니다. 하지만 노르웨이 출신이었던 뭉크의 그림이 북유럽과 가까운 독일인들의 정서와 어느 정도 맞았던 듯합니다. 독일에서 몇몇 전시가 큰 성공을 거두면서 뭉크는 점점 예술가로 이름을 날리게 되었습니다. 현대에도 독일을 대표하는 미술이 '독일 신표현주의'인데, 뭉크가 이 시절 독일에 표현주의의 씨앗을 뿌려놓았기 때문입니다.

타국에서 성공하고 노르웨이로 돌아온 뭉크는 말 그대로 금의환향한 셈입니다. 그리고 한창 주가가 높을 때 다시 연애를 시작하는데 이때 만난 세 번째 여인이 툴라 라르센Tulla Larsen입니다. 그녀는 와인 공장을 운영하는 부잣집 딸이었다고 합니다. 뭉크는 경제적인 여유도 생겼고 유망한 젊은 예술가였으니 접근하는 여자들도 많았을 것입니다. 실제로 툴라 라르센도 뭉크에게 상당히 적극적이었다고 합니다. 그렇게 둘은 연애를 시작했고 초반에는 사이가 매우 좋았습니다.

하지만 한 가지 문제가 있었습니다. 툴라의 나이가 서른 살 가까이 되었다는 것입니다. 당시에 서른 살이면 노처녀 취급을 받았기 때문에 마음이 급했던 툴라는 사귄 지 얼마 지나지 않아서 뭉크에게 결혼하자고 조르기 시작했습니다. 뭉크는 이를 부담스러워했는데, 아마도 친구들에게 배운 '자유로운 연애 방식'이 더 편했는지도 모릅니다. 하지만 그 시대의 평범한 여자였던 툴라는 당연히 결혼을 전제로 만났을 것입니다.

뭉크가 결혼을 거절할 때마다 둘라는 점점 거칠게 변해갔습니다. 심지어 결혼해주지 않으면 자살해버리겠다고 소란을 피우기도 했죠. 마지막으로 실랑이를 벌이는 과정에서 어찌 된 일인지 총알이 발사되어 뭉크는 왼손 중지에 관통상을 입었습니다. 실제로 뭉크의 사진을 보면 왼손에 손가락 하나가 없습니다. 결국 손가락 하나를 잃는 것으로 둘의 관계는 파탄에 이른 것이죠.

그런데 뭉크와 헤어지고 낙심한 툴라 라르센은 곧 열 살 어린 다른 젊은 화가와 결혼해버렸습니다. 어이없게도 뭉크는 배신감을 느끼며 크게 화를 냈고, 툴라를 마치 악녀처럼 묘사한 〈살인녀〉라는 그림을 그렸습니다. 그 정도라면 결혼하는 게 낫지 않았을까 싶지만 뭉크는 아무래도 가정에 안착하고 싶지는 않았던 모양입니다. 아니면 손가락을 잃은 것에 대한 복수였는지도 모르겠네요.

결과적으로 뭉크는 평생 결혼하지 않았습니다. 그리고 언제부터였는지는 알 수 없지만 진실된 사랑보다 그저 육체적 관계만을 즐겼던 듯합니다. 미술사가들이 툴라 라르센 이후의 연애 관계는 기록하지 않은 것을 보면 이후 더 이상 진지한 관계는 없었던 모양입니다. 다만 뭉크는 작업실에서 그림 모델들과 육체적인 관계를 가지곤 했습니다. 외롭고 공허한 마음을 그렇게라도 채우려고 했던 것일까요?

〈살인녀The Murderess〉, 에드바르트 뭉크, 1906

모더니즘 시대의 공허

표현주의 사조의 특성은 개인의 감정을 그림으로 그리는 것입니다. 뭉크의 그림에서 느껴지는 어둠이나 공허함은 비극적인 '죽음과 사랑'을 겪었던 뭉크의 삶이 반영된 것입니다.

그런데 우울한 그림은 뭉크 이후에 독일 표현주의, 추상화 그리고 세계

대전 이후 미국의 미술에도 세속 나타납니다. 모더니즘 회화에서는 유독 어두운 그림들이 많습니다. 과거와 비교해보면 분명한 차이가 있습니다. 고전 회화에서는 우울한 그림이 렘브란트의 말년 작품 말고 쉽게 떠오르지 않으니까요. 유독 모더니즘 회화에서만 우울한 그림이 많은 이유가 무엇일까요?

철학자 에리히 프롬은 시민혁명 이후 자유를 얻은 근대 시민들은 자유의 대가로 외로움을 겪었다고 말했습니다. 자유는 얻었지만 중세 특유의 농촌공동체는 점점 깨지기 시작했죠. 각자 혼자 살아가기 시작한 것입니다. 집을 나가 독립한 자식이 자유를 느끼면서도 한편으로는 혼자 쓸쓸히 텔레비전을 보며 밥을 먹는 것과 비슷합니다.

어쩌면 혁명 이후 근현대 사람들은 과거의 사람들보다 더 외롭게 살아갔는지도 모릅니다. 모더니즘 회화에만 유독 우울한 그림들이 많은 것도 근대 시민들의 외로움이 반영된 것은 아닐까요?

그렇게 보면 뭉크의 〈절규〉를 두고 '현대의 모나리자'라고 평가하는 것도 이해가 됩니다. 다빈치의 〈모나리자〉는 초상화의 대표 격이지만, 르네상스 시대를 대표하는 그림이지 현대의 그림은 아닙니다. 그런 온화한 미소가 정신없이 살아가는 현대인들의 모습을 대변하지는 못하니까요. 하지만 〈절규〉 속에서 비명을 지르고 있는 모습은 어쩐지 현대인들의 불안한 심정을 대변하는 듯합니다. 이 작품이 패러디나 풍자에서 우스꽝스럽게 자주 사용되는 것도 어쩌면 그런 친숙함 때문이 아닐까요?

〈폭풍The Storm〉, 에드바르트 뭉크, 1893

야수처럼 자유롭게 날뛰는 색,
앙리 마티스

HENRI MATISSE

HENRI MATISSE

1869년 12월 31일~1954년 11월 3일
미술사조 I 야수주의

마티스는 야수주의를 탄생시켰지만 성격은 야수보다 모범생 같은 사람이었습니다. 제2
차세계대전이 시작되고 사람들이 하나둘 파리를 떠나자 마티스의 아들 피에르는 제발
아버지도 이제는 위험한 파리를 떠나 자신이 있는 뉴욕으로 오라고 간청했습니다. 그
러자 마티스는 "그렇게 가치 있는 사람들이 하나둘 파리를 떠나버리면, 파리에는 무엇
이 남겠느냐?"라며 끝까지 폐허가 된 파리에 남았습니다. 성실한 사람들이 대부분 그
러하듯 융통성을 발휘하기보다 원칙을 지키려고 한 것이죠.

프랑스에 고집스럽게 남은 마티스의 곁에 남은 유일한 사람은 그의 비서이자 뮤즈였던
리디아였습니다. 겨울이 되자 점점 물자와 식량이 떨어지기 시작했습니다. 러시아 출
신이었던 리디아는 어린 시절 시베리아의 벌판에서 살아남았던 경험으로 창문을 전부
카페트로 막고 작은 스토브로 방의 온도를 유지했습니다. 그리고 온 파리를 들쑤시고
다니며 식량을 찾았습니다. 뮤즈에서 서바이벌 용사로 전향한 것입니다. 마티스가 살
던 시대는 이처럼 야수 같은 시대이기도 했습니다.

후기인상주의의 낭만, 그 후

고흐, 고갱, 그리고 세잔으로 대표되는 후기인상주의 화가들은 당시의 젊은 예술가들에게 살아 있는 위인이자 혁신가였습니다. 그들은 표현주의, 원시주의, 입체주의라는 인류가 한 번도 그려본 적 없는 새로운 미술을 창조해 모더니즘 회화의 또 다른 가능성을 보여주었습니다.

이들은 그 자체로 '전설적'이라고 할 만한 삶을 살았습니다. 고흐는 예술에 모든 것을 쏟아붓고는 자살로 생을 끝내버렸고, 고갱은 저 먼 태평양 한가운데 섬에서 그림만 그리다 객사했으며, 세잔은 은행을 설립한 가문의 도련님이었는데도 재벌이 될 기회를 포기하고 시골에 은둔하며 철학자처럼 예술을 연구했습니다. 사회적 통념으로 보면 이들은 실패한 것처럼 보이지만, 후배 예술가들에게는 그것조차 낭만으로 보였습니다. 고된 개인의 삶보다 그렇게 해서 얻은 예술의 가치가 훨씬 더 빛났던 것입니다.

그렇다면 그다음 예술가들의 역할은 무엇이었을까요? 단순히 후기인

상주의 화가들이 개척해놓은 길을 따라가는 것으로 충분했을까요? 실제로 이들은 선배들이 만들어놓은 길을 충실히 따라갔습니다. 뭉크는 고흐를 이어받아 독일에서 표현주의를 정착시켰고, 마티스는 고갱과 고흐를 이어받아 야수주의를 만들었으며, 피카소는 세잔을 이어받아 입체주의를 완성했습니다.

그런데 이상한 일이 일어났습니다. 앞선 예술가들이 걸어가던 길을 충실히 따라가던 3세대의 화가들은 자신도 모르게 점차 회화 자체를 '붕괴'시키고 있었습니다. 의도한 것은 아니었지만 지나고 보니 그렇게 되어버렸다고 해야 할까요? 특히 회화를 붕괴시키는 데 가장 중요한 역할을 한 예술가는 바로 앙리 마티스와 파블로 피카소 두 사람이었습니다.

색의 붕괴

앙리 마티스는 회화에서 '색'을 붕괴시켰다고 평가합니다. '색'을 붕괴시켰다는 말은 무슨 뜻일까요? 우선 마티스의 〈디저트, 빨간색의 조화〉를 살펴볼까요. 그림 자체는 특별할 것 없어 보이지만 제목이 조금 특이합니다. 제목이 '디저트를 먹는 여인'이 아니라 '빨간색의 조화'라니 말입니다. 그게 무슨 문제일까 싶지만 생각해보면 과거의 그림에서 특정 색이 제목에 쓰인 적이 없습니다. 색은 항상 무언가를 칠하는 '종속적인 역할'이었기 때문이죠.

빨간색은 그 자체로는 아무 의미가 없고 붉은 장미를 칠했을 때 비로

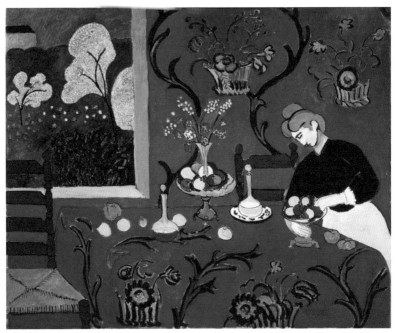

〈디저트, 빨간색의 조화The Dessert: Harmony in Red〉, 앙리 마티스, 1908

소 의미가 생깁니다. 하지만 마티스는 색을 대상과 분리해서 마치 주인 공처럼 만들어놓았습니다. 한마디로 색을 독립시킨 것이죠. 이것은 회화 에서 '색'의 전통적인 역할이 붕괴된 것을 의미합니다. 기초부터 무너지 기 시작한 것입니다.

인상주의를 만나다

이 과정을 조금 더 자세히 살펴볼까요. 마티스는 원래 프랑스의 전통 있는 국립미술학교 에콜 데 보자르Ecole Nationale des Beaux-Arts에서 공부하던 화가 지망생이었습니다. 프랑스 북부의 시골 출신이었던 마티스가 에콜 데 보자르에 들어간 것은 우리나라로 치면 산골 소년이 서울의 명문 대학에 합격한 것과 같습니다. 실제로도 마티스는 아주 성실한 학생이었다고 합니다.

마티스는 대학에 가서 한동안 유럽의 고전 미술만 공부했습니다. 아직 학생이었던 1891년은 고흐가 죽은 지 1년밖에 지나지 않았고, 대학에서는 인상주의나 후기인상주의를 가르칠 만한 역량이 없었을 것입니다. 어쩌면 교수들도 모네라는 화가가 빛으로 이상한 그림을 그린다더라 하는 소문만 들었을 뿐 아직 고흐나 고갱의 존재조차 몰랐을 것입니다.

하지만 파리에서 공부하는 동안 마티스가 학교에만 있었던 것은 아닙니다. 여느 대학생들이 그러하듯 그는 친구들과 파리 시내를 쏘다니며 새로운 전시를 구경했습니다. 그러다 자연스럽게 당시 급부상하던 인상주의와 후기인상주의 화가들의 전시를 보게 됩니다. 마티스는 고리타분한 성격이었지만 새로운 그림들이 무엇을 의미하는지 금방 알아챘습니다. 자신이 공부하고 있는 유럽의 고전 회화가 지는 해라면 인상주의와 후기인상주의는 뜨는 해라는 것을 말이죠. 마티스는 곧 고전 회화의 방식을 버리고 인상주의와 후기인상주의 그림을 공부하기 시작했습니다. 단, 가르쳐줄 사람이 아직 없으니 스스로 공부해야 했죠.

색으로부터 탈출

마티스는 파리에서 지내는 동안 존 러셀이라는 화가를 만났습니다. 마티스보다 열 살 정도 더 많았는데, 생전에 고흐의 친구이기도 했습니다. 러셀은 고흐의 작품을 몇 점 소장하고 있었고, 그의 작업실에 놀러 간 마티스는 고흐의 그림을 직접 보게 되었습니다. 고흐의 그림을 유심히 보던 마티스는 특히 강렬한 색채에 끌렸습니다.

고흐는 밝은 노랑을 많이 사용한 화가입니다. 남프랑스에 내리쬐는 뜨거운 태양빛 같은 밝은 노란색으로 밀밭이나 해바라기를 많이 그렸죠. 고흐가 색을 쓰는 방식을 유심히 관찰하던 마티스는 어느 순간 머릿속에 스위치가 탁 켜졌습니다. 단순히 강한 원색을 쓰는 것이 아니라 좀 더 극단적인 방식으로 색을 써야겠다고 마음먹은 것입니다. 여기서 떠올린 색을 사용하는 새로운 방식이 마티스를 선구자로 만들어주었습니다.

고흐는 원색을 많이 쓰기는 했지만, 쓰지 말아야 할 색을 쓰지는 않았습니다. 해바라기나 태양처럼 원래 노란색을 칠해야 할 곳에 칠하되 조금 더 원색적인 노란색을 사용했을 뿐입니다. 그런데 마티스는 말 그대로 '아무 데나' 강한 원색을 쓰기 시작했습니다. 원래의 색을 무시한 채 말이죠.

예를 들어 〈모자를 쓴 여인〉에서 얼굴을 녹색으로 칠해버렸습니다. 여인의 원래 피부색을 무시해버린 것이죠. 그림의 모델이었던 아내 아멜리에는 자기를 녹색 괴물로 만든 거냐고 소리쳤을지도 모르겠네요. 모자와 드레스도 전부 원래의 색과 전혀 상관없는 색들로 칠해놓았습니다. 마치 색을 가지고 논 것처럼 보입니다.

〈모자를 쓴 여인 The Woman with the Hat〉, 앙리 마티스, 1905

마티스가 프랑스 님서의 해안가 도시 콜리우르의 풍경을 그린 그림을 한번 볼까요. 〈콜리우르의 지붕〉은 일단 산을 핑크색으로 칠한 것부터 말도 안 되지만 전체적으로 어디 하나 상식적인 색이 없습니다. 제목에서 강조한 지붕은 마치 어린이용 색종이처럼 화려한 색들로 가득합니다. 당연히 콜리우르에는 저런 색의 지붕이 없습니다. 마티스는 원래 색이 무엇이든 상관없이 자신이 원하는 색을 마음대로 칠했습니다.

이 그림은 당시의 사람들이 보기에 말 그대로 '이상한 그림'이었습니다. 이런 색은 현실에서 찾아볼 수 없으니까요. 그렇다면 현실적이지 않으니 아름답지 않다고 말해야 할까요? 전혀 그렇지 않습니다. 사실적이지

〈콜리우르의 지붕Les Toits de Collioure〉, 앙리 마티스, 1905

는 않지만 '색 자체'의 아름다움이 드러나니까요.

이것을 두고 후대의 평론가들은 '그림에서 색을 해방시켰다'라고 평가했습니다. 마티스의 그림 속에서 색은 더 이상 대상에 종속되지 않고 스스로 움직였습니다. 노예였던 '색'에게 자유를 준 것이죠.

고흐와 고갱의 결합

고흐를 통해 색을 해방시킨 마티스는 이번에는 고갱의 원시주의를 자신의 그림에 적용했습니다. 두 예술가의 스타일을 차례로 흡수하여 자신의 미술에 합쳐놓은 것입니다. 마티스의 대표작 〈춤〉에서 인물의 몸짓은 전체적으로 과장되어 있는데, 이것은 고갱의 원시주의에서 나타나는 전형적인 특징입니다. 집돌이였던 마티스는 고갱처럼 프랑스를 떠나 제3세계로 모험을 떠나지는 못했지만 고갱에게 원시주의를 배웠습니다.

원시주의의 의미를 모르는 사람들은 마티스의 그림을 이해하기 어려울 것입니다. 마티스의 그림을 처음 본 사람들은 이 화가가 미술 교육을 제대로 받았느냐고 의구심을 가지기도 합니다. 마티스가 유명하다고 해서 전시를 보러 갔는데 색도 시뻘겋고 형태도 마치 어린이가 그린 것처럼 유치해 보였으니까요.

마티스는 프랑스 최고의 미술학교를 졸업했으니 당연히 사실적으로 그릴 능력도 있었습니다. 말하자면 마티스의 그림에 나타난 원시적인 느낌은 '실력'의 문제가 아닌 '의지'의 문제라는 것입니다.

〈춤Dance〉, 앙리 마티스, 1910

마티스는 원시적인 형태를 그리기 위해 수십 장이나 스케치를 했습니다. 서양식 미술 교육을 받은 마티스가 원시적인 그림을 그리기 위해서는 오히려 원시적인 미술들을 찾아서 연구해야 했던 것이죠. 〈춤〉에 등장하는 사람들도 대충 그린 것 같지만 수십 장의 스케치를 거쳐 형태를 다듬은 것입니다.

아방가르드의 선두주자

마티스는 이렇게 자유로운 색과 원시적인 형태를 결합하여 '야수주의'를 탄생시켰습니다. 그의 그림이 처음으로 대중에게 알려지기 시작한 것은 1905년 '살롱 도톤느Salon d'Automne'라는 전시에서였습니다. 'automne'라는 이름에서도 알 수 있듯이 가을에 열리는 전시입니다. 봄에 열리는 프랑스의 국전인 살롱전에 선발되지 못한 그림들을 따로 모아 가을에 전시하는 일종의 '패자부활전'입니다. 마티스는 바로 이 전시에서 처음으로 야수주의 그림을 선보였습니다. 반응이 어땠을까요? 대부분의 사람들은 도대체 사람 몸을 왜 시뻘겋고 새파랗게 그려놨느냐고 비웃으며 수군거렸습니다. 이상한 색들을 마음대로 칠해놓은 그림을 도무지 이해할 수 없었던 것이죠.

'야수주의'라는 이름도 이 전시에서 처음 붙였는데, 역시나 조롱의 의미가 담겨 있습니다. 당시 마티스의 그림 옆에는 르네상스 시대의 조각가 도나텔로의 조각이 같이 전시되어 있었습니다. 하필이면 도나텔로의 조

각을 마티스의 그림들이 둘러싸고 있는 배치였죠. 이를 본 어느 평론가는 다음과 같이 평가했습니다.

"도나텔로의 작품이 마치 야생의 맹수들에 둘러싸여 있는 듯하다."

이 비꼬는 듯한 평론으로 인해 '야수주의'로 불리게 되었습니다. 〈모자를 쓴 여인〉도 전시되었는데 아마 여인의 시퍼런 얼굴색을 본 평론가는 마치 파란 괴물을 보는 것처럼 섬뜩한 느낌을 받았던 모양입니다.

처음에는 비판 일색이었지만, 마티스는 살롱 드 어텀 전시 이후에 오히려 점점 유명세를 타기 시작했습니다. 악명도 명성인 법이니까요. 마티스는 독특하지만 새로운 그림을 그리는 화가로 점차 주목받았습니다. 그리고 1905년쯤에는 사람들도 새로운 그림들에 어느 정도 익숙해졌습니다.

이후 미국과 유럽의 그림 중개인들이 마티스의 그림을 사들이기 시작했습니다. 특히 미국의 부자들이 많이 사들였죠. 이제 사춘기를 막 지난 거인 같은 나라 미국은 점점 미술에 관심을 갖기 시작했습니다. 대표적인 구매자는 피카소를 발굴한 것으로도 유명한 미국의 거트루드 스타인 Gertrude Stein이었습니다.

가장 앞서가는 그림들을 발굴하던 그녀의 눈에 마침 마티스의 그림이 들어왔습니다. 그녀가 그림을 사기 시작했다는 것은 젊은 예술가로서 향후 가능성을 인정받았다는 의미였습니다. 마티스는 그렇게 파리의 '아방가르드 미술'(가장 앞서 나가는 미술)의 선두주자로 우뚝 서게 되었습니다.

라이벌 피카소의 등장

하지만 조금 허무하게도 마티스의 전성기는 그리 오래가지 못했습니다. 별안간 피카소가 등장하면서 선두 자리를 내어줄 수밖에 없었기 때문이죠. 보통 마티스를 설명할 때 피카소와 라이벌 관계로 이야기하는 경우가 많습니다. 둘은 이후에도 계속 엎치락뒤치락하며 경쟁했습니다. 정상에 올라간 지 얼마 되지도 않아 피카소에게 점점 밀려나기 시작한 마티스에게는 아무래도 씁쓸한 일이었죠. 하지만 당시는 워낙 모더니즘 회화가 폭발적으로 성장하던 시기였기에 한 사람이 몇 년씩이나 정상에 머물 수는 없었습니다.

다만 마티스는 피카소에게 밀려난 것에 개의치 않고 모범생처럼 꾸준히 예술 활동을 이어나갔습니다. 성실함이야말로 마티스의 타고난 장점이었죠. 마티스가 창시한 사조는 '야수'주의였지만 그의 생활 방식은 사실 '가축'에 가까웠습니다. 마티스의 창작 방식은 예술가보다 성실한 직장인에 가까웠습니다. 아침 일찍 일어나 정확한 시간에 '출근'하여 오후까지 그림을 그렸고, 이후에는 비올라 수업을 듣고 저녁을 먹은 후 쉬면서 하루를 마무리했습니다. 나이가 들어서도 마티스의 이런 생활 방식은 변하지 않았습니다. 그래서 조수들은 마티스의 출근 시간에 맞춰 작업 준비를 해놓느라 진땀을 빼곤 했답니다. 마티스는 여느 예술가들과 달리 타고나길 성실한 사람이었습니다.

딘 한 번의 일탈

아무래도 마티스의 삶 자체는 기계처럼 재미없었을 것입니다. 하지만 그런 마티스에게도 말년에 한 번의 일탈이 있었다고 합니다. 바로 앞서 본 〈모자를 쓴 여인〉의 모델이기도 했던 아내 아멜리에와 이혼한 사건입니다.

예술가의 아내로 조용히 살아온 아멜리에는 전형적인 조강지처로 바느질과 집안일을 낙으로 사는 평범한 여자였습니다. 그런데 두 사람의 결혼 생활은 그렇게 따뜻하지 않았습니다. 아멜리에는 마티스와 알콩달콩 살기를 바랐지만 진지한 남자였던 마티스는 결혼 이후 오로지 작품에만 몰두했습니다. 자기 일에 몰두하는 남자가 멋있다고는 하지만 너무 몰두해버린 것입니다.

마티스의 일상에서 규칙적인 생활 패턴, 즉 그림 그리고 먹고 자는 것 외에 '가족'은 존재하지 않았습니다. 나쁜 남편은 아니지만 그렇다고 좋은 남편도 아니었습니다. 그래도 아멜리에는 큰 불평 없이 그럭저럭 살아갔습니다. 그런데 아멜리에가 결정적으로 무너진 사건이 일어났습니다. 바로 마티스의 조수로 들어온 리디아라는 소녀와의 관계였습니다.

리디아는 대학에 가고 싶었지만 학비가 없어서 이런저런 아르바이트를 하며 살아가던 평범한 시골 처녀였습니다. 게다가 각박한 시대에 고아로 연고 없이 사는 고달픈 인생이었습니다. 그러다 우연히 마티스의 작업실에 잡일하는 조수로 들어오게 되었습니다. 리디아는 처음에는 정말 아무것도 몰랐습니다. 마티스가 한때 야수주의로 프랑스 파리 미술계를 휩

쓸었던 유명한 예술가라는 사실조차 몰랐다고 합니다. 리디아는 출신은 비천했어도 성실하고 머리는 좋았는지, 깐깐한 마티스의 일과에 맞춰 항상 모든 준비를 완벽하게 해놓았다고 합니다. 마티스는 그녀의 일 처리에 상당히 흡족했던 모양입니다.

그런데 그녀는 성실하기만 한 게 아니라 슬라브인(러시아계) 특유의 금발에 육감적인 몸매를 가지고 있었습니다. 마티스는 무슨 생각이었는지 리디아에게 돈을 줄 테니 모델이 되어달라고 요청했습니다. 리디아는 별생각 없이 흔쾌히 승낙했고 이후 마티스는 그녀를 모델로 누드를 포함해 여러 장의 그림을 그렸습니다. 〈뒤로 기댄 큰 누드〉도 리디아를 그린 것으로 추정됩니다.

그렇다고 둘 사이가 부적절한 관계였던 것은 아닙니다. 리디아는 그저 조수 겸 모델이었을 뿐입니다. 그런데 아내 아멜리에는 어쩐 일인지 둘 사이가 심상치 않다고 느꼈습니다. 계속 마티스를 추궁했지만 그는 아내를 두고 조수와 바람을 피울 사람은 아니었습니다. 그런데 마티스는 리디아와 육체적인 관계는 부정했지만, 감정은 부정하지 않았다고 합니다. 아마 어느 시점부터 둘 사이에 미묘한 감정이 흘렀던 모양입니다. 아멜리에의 직감이 맞았던 것이죠.

폭발 직전의 아멜리에는 "리디아예요, 나예요?"라며 선택을 강요했습니다. 성실한 남자의 인생 최대의 위기였죠. 한참을 고민하던 마티스는 결국 리디아를 해고하는 것으로 답했습니다. 성실한 남자답게 정도의 길을 택한 것입니다.

그런데 아멜리에는 마티스가 자신을 선택했는데도 끝내 모멸감을 억

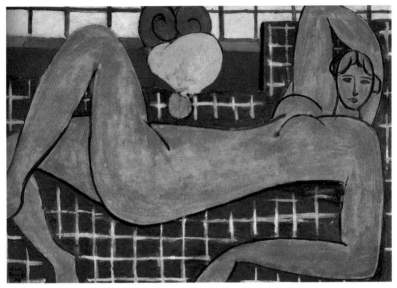

〈뒤로 기댄 큰 누드Large Reclining Nude〉, 앙리 마티스, 1935

누르지 못하고 이혼을 요구했습니다. 결국 두 사람은 모든 재산을 정확히 반으로 나누고 이혼했습니다. 성실한 남자의 표상이라고 할 수 있는 마티스의 결혼 생활은 그렇게 끝나 버렸습니다.

한편 마티스에게 버림받았다고 느꼈던 리디아는 자살을 결심하고 자기 가슴에 총을 쏘았다고 합니다. 육체적인 관계가 없는 사랑이 오히려 더 애틋할 수도 있는 법입니다. 다행히 심장을 피해 관통했기에 리디아는 수술을 하고 살아났습니다. 그녀의 안타까운 소식을 들은 마티스는 리디아에게 다시 자신의 작업실로 돌아오라고 말했습니다. 오갈 곳 없는 리디아는 하얀 국화와 푸른 국화로 만든 꽃다발을 들고 마티스의 작업실로 돌아왔습니다.

이후로 리디아는 마티스가 죽을 때까지 남은 생을 함께했습니다. 리디아의 성실함과 꼼꼼함은 현실적으로도 큰 도움이 되었습니다. 마티스가 점점 유명해지면서 미술 중개인을 비롯해 사람들을 만나는 일이 많았는데, 리디아는 그 모든 일정을 꼼꼼히 관리하며 완벽한 비서 역할을 했습니다. 그녀는 마티스가 온전히 미술에만 몰두할 수 있는 환경을 만들어준 것입니다. 그리고 지중해의 여신처럼 풍만했던 그녀는 지속적으로 그림의 모델도 되어주었고요.

성실한 남자의 마지막

마티스의 성실한 태도는 끝까지 변하지 않았습니다. 특히 말년에는 가히 존경할 만했습니다. 파란만장했던 마티스도 나이가 들어 70대에 접어들었습니다. 어느 날 갑자기 배가 아파서 병원에 갔다가 청천벽력 같은 복막암 진단을 받게 됩니다. 병상에 오른 마티스는 이미 암이 많이 진행되어 더 이상 붓으로 그림을 그릴 수 없었습니다. 그러자 힘없는 손으로 가위를 잡고 색종이를 오려 붙이는 특이한 방식으로 창작의 투혼을 발휘했습니다.

이 작품들을 컷아웃Cut-out이라고 합니다. 우리말로 의역하면 '가위로 잘라서 날려버린 것'이라고 할 수 있습니다. 마티스는 노년의 나이에 암까지 걸렸는데도 성실하게 창작을 이어나갔습니다. 말년의 컷아웃 작품들에서 여전히 뛰어난 감각과 예술에 대한 집착이 느껴집니다. 그의 타고

난 성실함이 마지막까지 결실을 맺은 것입니다.

붕괴의 시작

성실함의 대명사인 마티스였지만 재미있게도 그의 가장 큰 업적은 '붕괴의 시작'이었습니다. 마티스를 논할 때 가장 중요한 것은 야수주의를 통해 모더니즘 회화에서 색을 해방시킨 것입니다. 사과는 빨갛게 칠하고 하

늘은 파랗게 칠해야 한다는 상식을 처음으로 무너뜨린 것이 마티스입니다.

마티스는 이를 통해 유럽 회화에서 '색'이라는 가장 큰 기둥 하나를 먼저 무너뜨렸습니다. 애초에 유럽의 고전 회화를 붕괴하겠다는 거창한 목적으로 그런 시도를 한 것은 아니었습니다. 하지만 결과적으로 그렇게 되었습니다.

그리고 이어서 소개할 피카소의 입체주의에 의해 고전 회화의 두 번째 기둥인 '형태'가 무너졌습니다. 유럽의 고전 회화는 두 예술가에 의해 근본부터 붕괴하기 시작한 것입니다.

창조적 붕괴와 새로운 미술,
파블로 피카소

PABLO PICASSO

지금은 그토록 유명한 피카소이지만 그가 처음 파리에 도착했을 때는 돈이 없어서 자신의 그림을 불태워 겨울을 날 정도로 가난했습니다. 그런 피카소를 구원해준 사람은 거트루드 스타인이라는 부유한 미국인 여성이었습니다.

거트루드 스타인은 피카소를 비롯한 젊은 예술가들의 작품을 사들이면서 점점 파리 미술계의 중심이 되었습니다. 특히 그녀는 매주 토요일 저녁 젊은 예술가들을 자기 집으로 초청해 일종의 '살롱'을 만들었습니다. 고급스러운 수플레 팬케이크와 와인을 대접하면서 예술가들이 서로 미술에 관해 토론할 수 있는 분위기를 만들어주었죠.

파리에 온 지 얼마 되지 않아 모든 것이 얼떨떨했던 피카소도 이 살롱에 초대받았습니다. 그런데 살롱에 처음 간 피카소는 스타인의 집 거실에 걸려 있던 마티스의 〈모자를 쓴 여인〉을 보자마자 충격을 받았습니다. 지금까지 자신이 그린 그림들이 모두 낡고 초라하게 느껴질 만큼 마티스의 그림은 앞서가고 있었던 것입니다.

마침 곁에 있던 마티스가 와인 잔을 손에 들고 다가와 말을 걸었습니다. 피카소는 마치 꼬리 내린 강아지처럼 움츠러들 수밖에 없었습니다. 마티스는 꼬장꼬장한 사람들이 그러하듯 끊임없이 말을 쏟아냈는데 피카소는 한마디도 대꾸하지 못하고 연신 고개만 끄덕일 뿐이었습니다. 하지만 마티스는 정확히 3년 뒤에 깨달았습니다. 피카소는 귀여운 강아지가 아니라 호랑이 새끼였다는 것을.

붕괴의 현상

마티스는 야수주의를 통해 색을 붕괴했습니다. 다만 야수주의는 색이 이상할 뿐 형태는 있는 그대로 그렸습니다. 나무이든 사람이든 무엇을 그렸는지는 알 수 있었던 것이죠. 그런데 피카소의 입체주의는 이것마저 무너뜨렸습니다. 〈만돌린을 든 소녀〉에서 볼 수 있듯이 이제는 외곽선마저 붕괴하면서 점점 무엇을 그렸는지조차 알 수 없게 되었습니다. 이는 고전 회화의 완전한 붕괴가 임박했음을 보여줍니다.

이 붕괴의 현상을 어떻게 이해해야 할까요? 이것은 마치 헌옷을 벗고 새 옷을 입는 것과 같습니다. 근대 유럽의 사람들이 화려한 드레스를 벗고 평범한 치마와 셔츠를 입고 다닌 것처럼 미술도 고전 회화라는 헌옷을 벗고 모더니즘 회화라는 새 옷으로 갈아입었습니다.

그렇다면 '옷 갈아입기'의 과정을 물리적으로 한번 따져볼까요. 그림을 그리려면 크게 2가지가 필요합니다. 하나는 대상의 형태를 결정하는

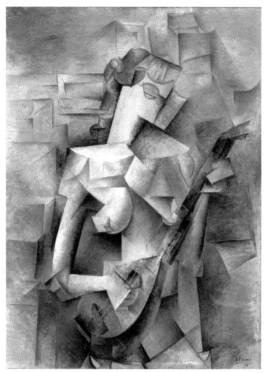

〈만돌린을 든 소녀Woman with a Mandolin〉, 파블로 피카소, 1910

외곽선이고, 둘째는 형태의 면을 채우는 색입니다. 예를 들어 사과를 그리려면 둥근 형태와 그 속을 채우는 빨간색이 필요합니다. 회화는 이렇게 형태와 색으로 이루어진 예술입니다. 그렇다면 형태와 색을 차례로 벗어버릴 수만 있다면 고전 회화라는 오래된 옷도 벗을 수 있다는 말이 됩니다. 실제로 마티스와 피카소는 색과 형태를 차례로 탈피하면서 고전 회화라는 오래된 옷을 벗어던졌습니다.

마티스 극복하기

한쪽에서 마티스가 '색'을 붕괴하는 동안 피카소는 어떻게 '형태'를 붕괴했을까요? 재미있는 점은 피카소가 형태를 붕괴하는 과정이 당시 이미 거장의 반열에 올라 있던 마티스를 극복하면서 나타났다는 것입니다. 마치 두 거인이 싸우면서 도시 전체가 쑥대밭이 되는 것처럼 두 예술가가 경쟁하는 과정에서 회화 자체가 파괴된 셈이죠. 다만 '창조적 파괴'였으니 부정적인 의미는 아닙니다.

마티스보다 열두 살이나 어렸던 피카소가 어떻게 성장하여 마티스를 극복했는지 한번 살펴볼까요. 알려진 것처럼 피카소는 어린 시절부터 그림에 탁월한 재능을 가지고 있었습니다. 아버지가 화가였던 영향도 있었겠지만 무엇보다 피카소는 어릴 때부터 그림에 대한 열정이 대단했다고 합니다. 야심을 타고났다고 해야 할까요? 그래서 고등학생쯤 되었을 나이에 이미 기술적으로는 성인에 가까운 완벽한 수준의 유화를 그릴 수 있었습니다. 그래서인지 피카소는 조금 건방진 말을 남기기도 했습니다.

> "라파엘로처럼 그리는 데는 4년이 걸렸고,
> 어린아이처럼 그리는 데는 평생이 걸렸다."

라파엘로가 살아 있었다면 요즘 예술가들은 왜 이렇게 버릇이 없냐고 불평했을지 모를 일이지만, 피카소가 16세에 그린 〈첫 번째 성찬〉을 보면 건방지기는 해도 분명 재능만큼은 뛰어났습니다.

피카소는 20대가 되자 더 큰 무대로 나가야겠다고 결심했습니다. 그는 스페인 남부의 어촌 출신이었는데, 동네에서는 이미 최고가 되었으니 이제 세상의 중심인 파리로 가서 쟁쟁한 예술가들과 경쟁해보기로 마음먹었죠. 피카소는 곧 파리행 열차표를 샀습니다. 그는 기차에 앉아 창밖을 보며 자기 정도의 실력이면 파리에서도 충분히 겨뤄볼 만하다는 생각에 설렜을 것입니다.

하지만 파리에 도착한 피카소는 곧 충격을 받았습니다. 그때까지만 해

〈첫 번째 성찬First Communion〉, 파블로 피카소, 1896

도 미술은 그저 고전 회화처럼 길 그리면 된다고 생각했습니다. 그러나 막상 파리에 와보니 인상주의와 후기인상주의 화가들은 이미 완전히 새로운 미술의 세계를 개척해놓았던 것입니다. 빛을 그리는 인상주의, 고흐의 표현주의, 고갱의 역동적이고 원시적인 그림, 세잔의 철학적인 그림, 그리고 마티스의 야수주의까지. 피카소에게는 파리의 미술계가 마치 '거인들의 세상'처럼 보였을 것입니다. 기술적으로 잘 그리는 것밖에 할 줄 몰랐던 시골 청년 피카소는 자신이 초라해 보일 만큼 파리의 미술이 완전히 새로운 방향으로 나아가고 있음을 체감했습니다.

특히 당시에 가장 앞서 나가던 화가는 바로 야수주의의 마티스였습니다. 마티스는 파리 미술계에 파란을 일으키며 이미 성공한 예술가의 반열에 올라 있었습니다. 아마 피카소에게는 한없이 높은 존재로 보였을 것입니다. 마티스는 프랑스 사람이었던 반면 피카소는 스페인 남쪽 바닷가 출신이었으니 성공한 파리 현지인과 갓 상경한 촌놈 같은 느낌이었겠죠. 피카소는 마티스를 멀리서 바라보며 언젠가는 자신도 저렇게 성공하리라 야심을 불태우지 않았을까요?

창조적 모방의 시대

그런데 실제로 피카소는 생각보다 빨리 파리의 미술계에 적응했던 모양입니다. 자신이 잘하는 것을 포기하기란 쉽지 않은 법인데, 피카소는 지금껏 최고라고 생각했던 고전 회화 방식을 빠르게 던져버리고 주류 미

술을 좇기 시작했습니다. 피카소가 처음 따라 그린 그림은 고흐나 뭉크 같은 표현주의 그림이었습니다. 그래서 초기의 피카소 그림들은 주로 어두운 느낌에 특히 푸른빛을 많이 썼습니다. 피카소가 이 시기에 그렸던 그림들은 '청색시대 The Blue Period'로 분류하기도 합니다. 피카소는 확실히 그림에 뛰어난 재능이 있었습니다. 파리에 갓 도착한 풋내기에 불과한데도 어쩐 일인지 금방 그의 그림을 사려는 사람들이 생겨났으니까요.

　그러나 야심찬 피카소는 그저 한두 장의 그림을 파는 것에 만족하지 않

〈삶The Life〉, 파블로 피카소, 1903

았습니다. 언젠가 마티스를 뛰어넘어 파리에서 최고가 되고 싶은 욕망이 여전히 불타고 있었습니다.

파격에 파격으로 맞서다

피카소는 표현주의 방식을 버리고 이번에는 원시주의 방식으로 그림을 그렸습니다. 당시 파리에서 가장 유행하던 것은 아무래도 표현주의보다 원시주의였습니다. 마티스도 기본적으로는 원시주의 그림으로 성공했으니까요.

이 시기의 피카소 그림을 보면 확실히 마티스에 대한 경쟁의식이 강하게 드러납니다. 피카소의 대표작인 〈아비뇽의 처녀들〉은 아무래도 마티스의 그림을 따라 그린 것처럼 보입니다. 마티스의 〈생의 환희〉와 비슷한 느낌이죠.

마티스는 1905년 〈모자를 쓴 여인〉을 통해 야수주의로 명성을 떨치며 파리 아방가르드 미술의 선두주자가 되었습니다. 그리고 이듬해 1906년에 〈생의 환희〉라는 그림을 그렸는데, 벌거벗은 여인들이 단체로 등장하는 야수주의 그림입니다. 이 그림은 다시 한 번 파리 미술계에 큰 이슈를 불러일으키며 마티스가 '아방가르드 예술'의 선구자라는 것을 확인시켜주었습니다. 벌거벗은 여자들이 단체로 나오는 데다 화려한 색채까지 당시로서는 여러모로 신선한 그림이었습니다.

다음 해인 1907년, 아직은 무명이었던 피카소는 작업실에서 홀로 조용

〈생의 환희The Joy of Life〉, 앙리 마티스, 1906

〈아비뇽의 처녀들Les Demoiselles d'Avigno〉, 파블로 피카소, 1907

히 〈아비뇽의 처녀들〉을 그렸습니다. 이미도 마티스를 뛰어넘고 싶은 마음이었던 것으로 보입니다. 마티스에 대한 경쟁심으로 그렸다고 추측할 수밖에 없는 이유는 나체 여성을 단체로 그리는 경우가 당시에는 흔치 않았기 때문입니다.

그렇다면 마티스는 아직 어린 후배에 불과했던 피카소의 그림을 보았을까요? 마티스는 실제로 우연한 기회에 이 그림을 직접 보고 굉장히 불쾌해했다는군요. 피카소가 자기와 비슷한 방식으로 따라 그렸기 때문일까요? 단순히 그런 이유가 아니라 마티스가 보기에 피카소의 그림은 예술이 지켜야 할 선을 한참 넘어섰기 때문입니다. 이 그림은 '아비뇽의 처녀들'이 아니라 '아비뇽의 창녀들'을 그린 것이었습니다.

오른쪽 아래의 여인은 뒤돌아 있기는 하지만 앉아서 다리를 벌리고 있습니다. 다른 여인들도 마찬가지로 겨드랑이를 드러내며 남자들을 유혹하는 모습입니다. 신사 아니면 꼰대 그 어느 쪽이라고 해도 이상하지 않았던 마티스는 나이도 어린 화가가 다리를 벌리고 있는 창녀를 그려놓고 예술이라고 떠들고 다니는 것이 영 불편했던 것입니다. 마티스는 이 그림이 파리 미술계의 수준을 한참 떨어뜨리는 저질스러운 그림이라고 생각했던 듯합니다. 확실히 피카소의 그림은 지금 봐도 주제나 그리는 방식이나 모든 면에서 파격적입니다. 혈기 넘치는 젊은 피카소의 야심과 마티스에 대한 경쟁심이 그대로 드러난 것이죠.

그런데 이 충격적인 그림은 당시에는 전혀 유명세를 얻지 못했습니다. 파리 미술계에 충격을 주기에 충분하다 못해 차고 넘치는 그림이기는 했지만 피카소가 이 그림을 그린 직후에 바로 공개하지 않았기 때문입니다.

피카소는 이 그림을 감추고 있다가 9년이나 지난 1916년에야 처음 공개했습니다. 왜 바로 공개하지 않았는지는 알려진 이야기가 없습니다. 어쩌면 당시 그가 아직 무명에 가까웠기 때문에 자신감이 없었을 수도 있고, 아니면 너무 파격적인가 하는 고민을 했는지도 모릅니다.

피카소의 승부수

피카소는 언제부터 마티스를 제치고 파리 최고의 예술가로 올라섰을까요? 파리에 온 지 벌써 한참 되었는데 〈아비뇽의 처녀들〉도 공개하지 못했고 여전히 별다른 성과도 내지 못한 피카소는 고민에 빠졌습니다. 지난 몇 년간 표현주의도 시도해봤고 원시주의도 시도해봤습니다. 말하자면 성공한 후기인상주의 선배들의 그림들에 퐁당퐁당 차례로 한 번씩 발을 담가본 것입니다. 하지만 두 노선이 모두 답이 아니라고 생각한 피카소는 마지막으로 세잔의 철학적 노선을 좇기로 결정했습니다. 그리고 여기서부터 입체주의가 시작되었죠.

세잔의 철학적인 그림을 짧게 요약하면 '도형적'으로, '다초점'으로 그리는 것입니다. 그리고 그 목적은 대상의 본질을 그리는 것이었죠. 피카소는 세잔의 방식을 더 발전시켜야겠다고 생각했습니다. 결과적으로 피카소는 세잔의 노선을 발전시켜 입체주의를 탄생시키는 것으로 크게 성공했습니다.

입체주의의 탄생

피카소는 세잔의 그림을 어떻게 발전시켰을까요? 피카소의 입체주의 Cubism는 이름 그대로 대상을 정육면체cube의 전개도처럼 쭉 펼쳐놓은 듯이 그리는 것입니다. 〈바이올린과 포도〉를 보면 마치 바이올린 전개도를 펼친 것처럼 정면뿐 아니라 옆면과 뒷면까지 그려놓았습니다. 대상의 여러 면을 한 화면에 동시에 그려 넣는 것은 세잔의 '다초점'에 해당합니다. 그리고 전체적으로 대상이 '도형화'되어 있습니다. 피카소는 세잔의 2가지 아이디어를 그대로 적용했습니다.

여기에 더해, 피카소는 세잔의 가장 근본적인 목적이었던 대상의 '본질'을 그리는 태도까지 따라갔습니다. 세잔은 사과의 '본질'을 발견하기 위해 사과를 썩을 때까지 노려봤습니다. 피카소는 이런 기행을 하지는 않았지만 본질을 추구하는 태도를 받아들였습니다.

피카소의 생각을 한번 따라가 볼까요? 그는 겉모습이 아니라 상상 속의 바이올린을 그리는 것이 '본질'이라고 생각했습니다. 우선 피카소처럼 상상으로 바이올린을 그려볼까요? 바이올린의 어떤 모습이 떠오르나요? 바이올린 전체 모습인가요, 아니면 어떤 특정 부분들이 떠오르나요? 머릿속으로 바이올린의 전체 모습을 한 번에 떠올리기는 쉽지 않을 것입니다. 대신 장식이 들어간 바이올린의 몸체라든가, 고사리처럼 꼬부라진 바이올린의 머리 부분, 아니면 4개의 현처럼 특징적인 부분들이 파편적으로 떠오를 것입니다. 피카소는 이렇게 머릿속에 떠오르는 바이올린의 파편들을 하나씩 포착하여 화면에 그대로 옮기는 방식을 택했습니다. 보이는 그대

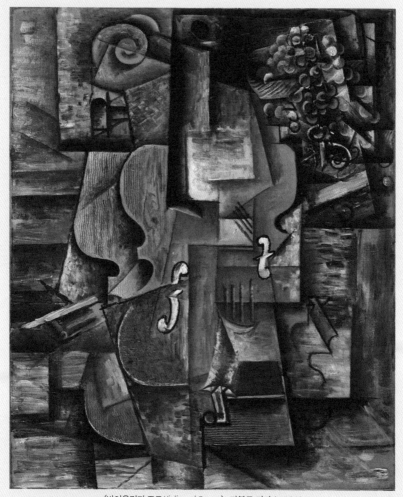

〈바이올린과 포도 Violin and Grapes〉, 파블로 피카소, 1912

로 그리면 하나의 바이올린이 되지만, 상상하면 분해된다는 것입니다.

덧없음을 영원함으로

이렇게 바이올린을 상상으로 분해해서 그리는 방식이 어떻게 해서 '본질'을 그리는 것일까요? 피카소의 생각은 다음과 같습니다. 세상은 시시각각 변화합니다. 이런 세상에서 한순간을 사진 찍듯이 포착하여 그리는 것은 도깨비불을 쫓는 것처럼 의미 없습니다. 대신 그 대상의 변하지 않는 모습을 찾아서 그릴 수 있다면 어떨까요? 눈에 보이는 바이올린은 언젠가 썩어 없어집니다. 하지만 우리 상상 속에 존재하는 바이올린은 영원히 사라지지 않습니다. '관념'으로 존재하기 때문입니다. 피카소는 상상 속에 존재하는 바이올린의 모습을 그림으로 고정하려고 했습니다. 피카소가 직접 인용하지는 않았지만 이것은 플라톤의 이데아Idea론과 비슷합니다.

"나는 사물을 보는 대로가 아니라 생각하는 대로 그린다."

피카소는 이 말처럼 상상 속에 있는 바이올린의 이미지를 꺼내서 그리려고 했습니다. 대상의 순간순간 변하는 모습이 아니라 관념의 세계에서 변하지 않는 '본질'을 찾아내 캔버스에 옮긴 것입니다. 덧없음 대신 영원함을 표현하는 것이죠.

결국 입체주의의 가장 큰 3가지 특징은 모두 세잔의 생각을 그대로 이어받은 것입니다.

1. 다초점
2. 도형화
3. 본질을 그리려는 태도

물론 그냥 보기에는 세잔의 그림과 피카소의 그림은 상당한 차이가 있습니다. 어쨌든 세잔의 그림은 평범해 보이지만 피카소의 입체주의 그림은 파격적으로 보입니다. 이것이야말로 피카소의 업적이자 입체주의만의 독특함입니다. 세잔의 생각을 참고하면서도 더욱 발전시켜서 전혀 다른 결과물을 만들어냈기 때문입니다.

모든 것이 합력하여 선을 이루느니라

그렇다면 피카소는 마티스보다 더 뛰어난 예술가라고 해야 할까요? 하지만 이후의 활동을 냉정하게 평가해본다면 그렇게 말하기는 어렵습니다.

피카소의 성공 후 입체주의는 점점 자가발전을 시작했습니다. 마치 산 정상에서 작은 눈덩이를 굴리면 점점 걷잡을 수 없이 커지는 것처럼 입체주의도 점점 스스로 과격해지기 시작했습니다. 그 결과 갈수록 외곽선이 붕괴되기 시작했고 나중에는 아예 무엇을 그린 것인지 알 수 없을 만큼

〈마 졸리Ma Jolie〉, 파블로 피카소, 1912

형태가 무너졌습니다. 피카소가 자신의 애인이었던 에바 구엘을 그린 〈마 졸리〉는 도대체 어디가 여인의 모습이라는 것인지 알 수 없습니다.

이렇게 형태가 무너지는 것은 유럽 고전 회화의 두 번째 기둥이 무너지는 것을 의미합니다. 마티스가 '색채'라는 기둥을 먼저 무너뜨렸고 피카소는 이어서 '형태'라는 두 번째 기둥을 무너뜨렸습니다. 이렇게 두 예술가에 의해 유럽의 고전 회화는 완전히 붕괴되었습니다.

그래서 마티스와 피카소 두 예술가는 모두 똑같이 모더니즘 회화의 발전에 중요한 기여를 했다고 평가할 수 있습니다. 마티스와 피카소 둘 중한 명을 빼놓고는 고전 회화의 붕괴를 설명할 수 없기 때문입니다. 유명한 성경 구절처럼 '모든 것이 합력하여 선을 이루는' 관계였던 셈입니다.

그래서 마티스에게 이렇게 말해주고 싶습니다. 당신이 피카소에게 뒤처졌다고 할 수 있는 유일한 부분은 '유명세'뿐이라고 말입니다.

그다음 세대의 역할

인상주의가 시작되었을 때만 해도, 그리고 후기인상주의 시대에 고흐, 고갱, 세잔이 새로운 그림을 그리기 시작했을 때만 해도 고전 회화가 아예 붕괴하는 방향으로 진화할 것이라고 예상한 사람은 아무도 없었습니다. 그저 예술가들은 새로운 창작을 하고 싶었을 뿐입니다. 마티스와 피카소도 마찬가지였죠. 두 사람은 서로 경쟁하면서 오로지 더 새로운 미술을 추구했습니다. 하지만 마치 예정된 길이라도 있었던 것처럼, 고전 회화는 두 사람에 의해 완전히 붕괴되는 방향으로 나아갔습니다.

모더니즘 회화에서 인상주의를 1세대라고 한다면, 고흐, 고갱, 세잔의 후기인상주의는 2세대, 그리고 뭉크, 마티스와 피카소는 3세대에 해당합니다. 결과적으로 뭉크, 마티스, 피카소는 3세대로서의 역할을 충실하게 해냈습니다. 후기인상주의에 이어 그다음 세대가 가야 할 길을 다시 한번 명확하게 제시했으니까요.

WASSILY KANDINSKY
PIET MONDRIAN

4전시실

돌아난 새싹,
새로운 미술의 탄생

추상미술
바실리 칸딘스키 · 피에트 몬드리안

추상화를 탄생시킨 젊은 법대 교수,
바실리 칸딘스키

WASSILY KANDINSKY

WASSILY KANDINSKY

1866년 12월 16일~1944년 12월 13일
미술사조 | 추상미술(뜨거운 추상)

칸딘스키는 평생 3개의 시민권을 가지고 있었습니다. 모국인 러시아, 그리고 독일과 프랑스인데, 사실 여기에는 씁쓸한 이유가 있었습니다.

칸딘스키는 독일에서 처음 화가로 성공했지만 제1차세계대전이 터지자 러시아로 돌아갈수밖에 없었습니다. 그런데 나름 금의환향했던 칸딘스키를 맞이한 것은 러시아의 볼셰비키 정권이었습니다. 공산주의 볼셰비키 정권은 칸딘스키를 '부르주아의 하수인'으로 간주하며 그의 모든 작품을 미술관에서 없애고, 그의 집과 모든 재산을 몰수한 뒤 추방해버렸습니다. 결국 칸딘스키는 씁쓸하게 다시 독일로 돌아갈 수밖에 없었죠.

그는 한동안 독일에서 열심히 활동을 이어나갔지만 이번에는 나치가 등장했습니다. 나치는 칸딘스키의 추상화를 '퇴폐 미술'로 규정하고 불태워버렸습니다. 칸딘스키와 동료 예술가들을 불건전 예술가로 체포하겠다고 으름장을 놓기도 했습니다. 결국 칸딘스키는 돌고 돌아 파리에 정착했습니다. 하지만 무슨 우연인지 칸딘스키가 파리에 있을 당시 제2차세계대전이 발발했습니다. 칸딘스키는 히틀러가 탱크를 끌고 파리에 입성하는 모습을 직접 지켜봐야 했죠.

벨 에포크의 예술가들과 달리 칸딘스키는 독재자들과 부딪치며 격동의 시기를 견뎌야 했습니다. 독재자들은 왜 그토록 추상화를 싫어했을까요? 누군가는 이렇게 대답합니다. 추상화는 사람들에게 너무 많은 자유와 상상력을 주기 때문이라고.

근대의 예술, 추상화

마티스와 피카소에 의해 색과 형태가 해방되면서 고전 회화는 완전히 붕괴했습니다. 그리고 그 무너진 폐허 위에 추상화의 새싹이 올라오기 시작했습니다.

추상화의 탄생은 모더니즘 회화에서 가장 중요한 현상이라고 할 수 있습니다. 근대라는 새로운 시대로 바뀌었음을 상징하는 미술이 바로 추상화입니다.

하지만 현실적으로 보면 추상화는 사람들이 미술과 담을 쌓게 만든 가장 결정적인 미술이기도 합니다. 그래도 모네나 고흐, 피카소까지는 어느 정도 이해해보려고 했던 사람들조차 칸딘스키의 추상화부터는 고개를 절레절레 흔들기 시작하죠. 도대체 추상화는 어떻게 이해해야 할까요?

문화의 양극화, 아방가르드와 키치

조금 다른 관점으로 접근해볼까요? 추상화의 탄생은 어떻게 보면 근현대라는 새로운 시대에 어쩔 수 없이 나타난 문화 현상입니다. 평론가 클레멘트 그린버그는 자본주의 시대에 부의 양극화가 심해지는 것과 마찬가지로 예술에서도 문화적 양극화, 소위 '고급 예술'과 '대중 예술'로 분리되는 현상이 나타났다고 보았습니다. 영화나 팝 음악 같은 '대중문화'가 발달하는 것과 동시에 미술은 자의 반 타의 반 '고급 문화'로 분리되었다는 것입니다.

예를 들어 영화는 집에 누워 팝콘을 먹으면서도 충분히 즐길 수 있지만 미술은 직접 미술관에 가거나 따로 공부하지 않으면 온전히 이해하기 어렵습니다. 그린버그는 쉽게 즐길 수 있는 대중문화와 공부를 해야 즐길 수 있는 고급문화의 양극화 현상은 시대상을 반영한 것이라고 보았습니다. 그리고 이것을 각각 '아방가르드(고급) 문화'와 '키치(저급) 문화'라고 불렀습니다.

바람직한 현상은 아닌 듯하지만 시대적인 현상이니 어쩔 수 없다고 해야 할까요? 계속 강조했듯이 미술은 어떤 식으로든 시대를 반영할 수밖에 없으니까요.

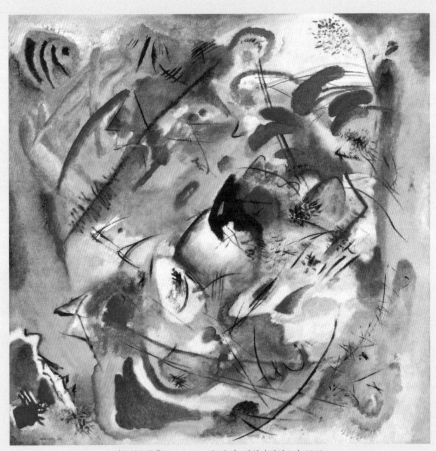

〈꿈 같은 즉흥Dreamy Improvisation〉, 바실리 칸딘스키, 1913

추상화는 무엇을 그린 것일까?

〜

그렇다면 고급 문화인 추상화를 한번 이해해볼까요. 우선 추상화는 무엇을 그린 그림일까요? 가장 쉽게 설명한다면 '눈에 보이지 않는 것'을 그리는 그림입니다.

눈에 보이지 않는 것도 여러 가지로 분류할 수 있습니다. 공기나 음악처럼 실체는 있지만 눈에 보이지 않는 것, 사랑이나 미움처럼 관념으로만 존재하는 것, 그리고 더 깊이 들어간다면 신이나 악마처럼 존재하는지 아닌지 확인할 수 없는 영적인 것들도 있습니다.

그런데 눈에 보이지 않는 것들은 원래 그림으로 그릴 수 없습니다. 공기나 음악을 어떤 형태나 색으로 나타낼 수 없으니까요. 그런데 추상화는 눈에 보이지 않는 것들을 그리려고 '시도'했습니다. 예술의 영역이 더욱 확장된 것이라고 표현할 수 있습니다.

최초의 추상화가

〜

그렇다면 추상화를 처음 탄생시킨 화가는 누구일까요? 마티스와 피카소부터 이미 어느 정도는 추상화를 예견했지만 두 사람은 아직 선을 넘지 못했습니다. '추상적인 느낌의 그림'일 뿐 '진짜 추상화'는 아니라는 것입니다.

미술사에서는 보통 최초로 추상화를 그린 예술가를 바실리 칸딘스키

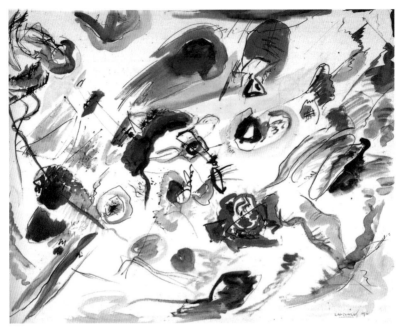

〈제목 없음Untitled〉, 바실리 칸딘스키, 1910

라고 이야기합니다. 우리나라에서 '뜨거운 추상'으로 알려진 칸딘스키는 1910년 눈에 보이지 않는 대상을 그린 순수 추상 이미지, 즉 최초의 추상화를 그렸습니다. 제목이 〈제목 없음〉인 이유는 실제로 무엇을 그렸는지 정확히 지정할 수 없기 때문입니다. 최초의 추상화는 수채화입니다.

갑작스러운 등장

어느 날 갑자기 등장해서 추상화를 탄생시킨 칸딘스키는 어떤 사람일까요? 이름에서 알 수 있듯이 칸딘스키는 러시아 사람입니다. 지금까지 모더니즘 회화를 주도했던 예술가들은 대부분 프랑스 파리 출신이었고 최소한 서유럽 사람이었습니다. 그런데 갑자기 러시아 사람이 등장합니다.

러시아 사람이 모더니즘 회화에 등장한 것이 특이해 보일 수 있지만, 당시 시대 상황을 생각해보면 자연스러운 현상입니다. 모더니즘 회화는 분명 프랑스 파리를 중심으로 꽃피었지만 점점 명성이 높아져 세계화되는 추세였습니다. 심지어 우리나라에도 20세기 초반부터 인상주의 화가들이 몇몇 등장했으니까요.

당시 러시아에서도 인상주의의 모네나 고흐 같은 화가들이 인기를 얻었고 이들을 좇는 사람들이 나타났습니다. 칸딘스키도 모더니즘 화가를 꿈꾸며 예술계로 뛰어든 '외부인' 중 한 명이었습니다.

그런데 칸딘스키는 또 한 가지 특이한 점이 있었습니다. 바로 화가 출신이 아니라 법학대학에서 학생들을 가르치던 교수였다는 것입니다. 칸딘스키는 특이하게도 미대가 아니라 러시아 최고 명문인 모스크바 대학에서 법학과 경제학을 공부했습니다. 더구나 졸업 후 20대 후반의 젊은 나이에 교수, 그것도 단번에 학장까지 제안받았던 군계일학의 뛰어난 인재였죠.

그런데 러시아 출신의 젊은 법학과 교수는 갑자기 학교를 그만두고 미술계에 뛰어들더니 최초의 추상화를 그리는 업적을 남겼습니다. 그 이유

는 알려지지 않았습니다. 다만 어릴 적부터 미술에 관심이 많았다고 하니 인생의 중반기에 접어들어 오래된 꿈을 이루려고 했는지도 모르겠네요. 어쨌든 칸딘스키는 여러 가지 의미에서 독특한 사람이었습니다.

칸딘스키의 기행

칸딘스키는 어떤 과정을 거쳐 추상화를 탄생시켰을까요? 30세의 나이에 돌연 교수를 그만둔 그는 일단 그림을 배우기 위해 독일 뮌헨으로 갔습니다. 프랑스 파리가 아닌 뮌헨이었던 이유는 당시 동유럽 사람들에게 뮌헨은 또 다른 예술의 중심지였기 때문입니다.

칸딘스키는 뮌헨의 미술 아카데미에 등록하여 미술을 배웠습니다. 그런데 1년 만에 자퇴하고 스스로 미술을 공부하기 시작했습니다. 그도 그럴 것이 아무리 미대가 아닌 법대 출신이라 해도 이미 마티스와 피카소까지 등장한 마당에 고전 회화를 배워봤자 더 이상 의미 없다는 것 정도는 금방 깨달았을 것입니다.

여기서 칸딘스키는 이상한 행동을 했습니다. 도대체 무슨 배짱이었는지 갑자기 미술학원을 차린 것입니다. 미술을 고작 1년밖에 배우지 않은 풋내기가 말입니다. 교수 출신으로 누군가를 가르치는 데는 상당히 자신 있었던 모양입니다. 실제로 미술학원은 꽤 인기 있었다고 합니다. 칸딘스키는 학원에서 번 돈으로 생활비를 충당하고, 여기서 열두 살이 어린 가브리엘 뮌터라는 여인을 만나 사귀기도 했습니다.

독일 뮌헨에서 자리 잡기 시작한 칸딘스키는 주로 표현주의를 공부했습니다. 독일은 예나 지금이나 표현주의 미술이 상당히 발달했습니다. 에드바르트 뭉크가 독일에서 성공하면서 표현주의를 퍼뜨렸죠.

칸딘스키는 확실히 사람들을 이끄는 재주가 있었습니다. 직접 미술학원을 차린 것에 이어 뮌헨 저잣거리를 돌아다니며 예술가 조직을 만들었습니다. 처음에는 '뮌헨 신진 예술가 모임'을 조직하여 스스로 회장직을 맡았고, 이후 '팔랑크스Phalanx'라는 또 다른 신진 예술가 그룹을 만들었습니다. 그리고 팔랑크스가 해체되고 나서는 다시 '청기사파The Blue Rider'라

〈청기사The Blue Rider〉, 바실리 칸딘스키, 1903

는 표현주의 그룹을 만들었습니다. 어딜 가나 일단 대장부터 해야 직성이 풀리는 사람들이 있는데 칸딘스키도 그런 듯하네요.

특히 청기사파는 나중에 '다리파The Bridge'와 함께 독일 표현주의를 대표하는 그룹이 되었습니다. 이름이 청기사파인 이유는 그저 칸딘스키가 파란색과 말 탄 기사를 좋아했기 때문이라고 합니다.

추상화의 탄생 스토리

칸딘스키는 청기사파 시절에 처음으로 추상화를 그렸습니다. 그의 주장에 따르면, 추상화의 탄생은 우연이었다고 합니다. 그는 언젠가 한번 인상주의 그림의 유럽 순회 전시에서 모네의 〈건초 더미〉를 보고 추상화의 힌트를 얻었습니다.

> "〈건초 더미〉 그림은 이미지 자체에 이미 모든 환상과 황홀감이 있었다.
> 나는 그림을 보고 마음속 깊은 의심을 하나 갖게 되었다.
> 그림에서 대상이라는 게 과연 꼭 필요한 요소인가 하는 것이다."

칸딘스키는 처음에 멀리서 모네의 그림을 보고, 건초 더미라는 것을 전혀 알아보지 못했습니다. 인상주의 그림은 주로 흐릿했으니 충분히 그럴 만합니다. 하지만 무엇을 그렸는지는 몰라도 이미지 자체에서 아름다움을 느꼈습니다. 그리고 여기서 '보이지 않는 것을 그리는 그림', 즉 추상화

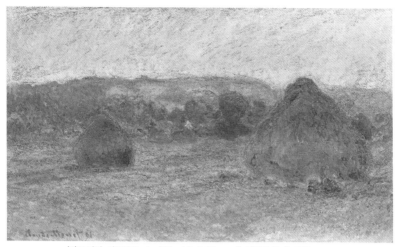

〈건초 더미, 여름 끝Stacks of Wheat, End of Summer〉, 클로드 모네, 1890~1891

에 힌트를 얻은 것이죠.

　그런데 이 이야기가 사실인지는 조금 의심스럽습니다. 어쨌든 칸딘스키가 주장한 것이니 믿어야겠지만, 어쩌면 그가 꾸며낸 이야기일 수도 있습니다. 왜냐하면 당시 칸딘스키는 자신이 최초의 추상화가라는 주장을 확실하게 뒷받침해줄 스토리가 필요했기 때문입니다. 말하자면 '알리바이'가 필요했던 것이죠. 당시에 '최초의 추상화가' 후보로 다른 인물이 있었으니까요. 이 인물에 대해서는 마지막에 다시 설명하겠지만, 무엇보다 추상화의 탄생 자체가 우연이라고 할 수는 없습니다. 마티스와 피카소에 의한 붕괴의 과정을 거치고 나서야 나타난 미술이 바로 추상화이기 때문입니다.

색은 색 자체로

모네의 그림에서 영감을 얻은 칸딘스키는 본격적으로 추상화를 고민하기 시작했습니다. 교수 출신답게 바로 그림을 그리는 것이 아니라 추상화에 관한 책을 한 권 출간했습니다. 이것이 바로 그를 유명하게 만들어준《예술에서 영적인 것에 관하여The Art of Spiritual Harmony》입니다.

칸딘스키는 이 책에서 색은 스스로 작동할 수 있다고 말했습니다. 예를 들어 어떤 화가가 노란색 단풍잎을 그린다면, 여기서 노란색의 역할은 단풍잎을 표현하는 것입니다. 이 경우 노란색은 단풍잎에 '종속'되어 있습니다. 그런데 하얀 종이 위에 그냥 노란색만 잔뜩 칠한다면 노란색은 대상과 상관없이 스스로 작동하는 것입니다. 이것이 추상화의 기본 논리입니다.

그렇다면 색이 스스로 존재한다는 것은 예술에서 어떤 의미일까요? 칸딘스키는 색이 우리에게 2가지의 감상을 준다고 생각했습니다. 우선 심미적 아름다움을 줍니다. 노란색은 그 자체로 '밝다' 혹은 '예쁘다'는 느낌을 주는데, 이는 우리가 맛있는 음식을 먹을 때 느끼는 즐거움과 같은 현실적인 감각입니다.

칸딘스키는 여기에 더해 색은 현실적인 감각보다 더 깊은 층위의 감상을 줄 수 있다고 했습니다. 바로 '영혼을 움직이는 것'입니다. 어떤 음식을 먹다가 갑자기 어릴 적 어머니가 만들어주신 음식과 함께 '어머니의 사랑'을 떠올리는 것과 같습니다. 책의 제목이《예술에서 영적인 것에 관하여》인 이유를 알 수 있는 대목입니다.

칸딘스키는 우리의 영혼이 색을 보고 다음과 같은 감상을 느낀다고 생각했습니다.

> 노란색 - 따뜻하고 확장하고 접근하는 색, 땅에 속한 색, 폭력적이고 적극적인 색
>
> 파란색 - 차갑고 축소하고 후퇴하는 색, 하늘에 속한 색, 깊은 침묵의 색
>
> 초록색 - 불변하고 조용한 느낌의 색

이렇게 각각의 색마다 내재된 속성이 있다고 본 것이죠. 그의 작품 〈인

〈인상 3, 콘서트Impression III, Concert〉, 바실리 칸딘스키, 1911

상 3, 콘서트〉의 노란색은 정말 땅에 속한 색이고 폭력적이고 적극적인 느낌일까요? 설명을 듣고 보니 그런 듯도 합니다.

칸딘스키는 색에 이어 형태도 그 자체로 의미가 있다고 보았습니다. 예를 들어 수평선은 평온하고 조용하며, 수직선은 에너지가 넘치고 주체적이라고 말입니다. 지평선이나 땅은 가로이고, 그 위를 움직이는 사람들이나 동물들은 수직으로 서 있기 때문입니다. 이외에도 칸딘스키는 원이나 직사각형 등 여러 가지 형태에 대해 나름의 해석을 정리했습니다.

외계인도 우리와 똑같이 느낄까?

모든 색과 형태는 본래의 성격이 있다고 했는데, 여기서 이런 호기심을 발휘해볼 수 있습니다. 외계인이 노란색을 본다면 어떻게 느낄까요? 우리가 노란색에서 따뜻함을 느끼는 것처럼 외계인들도 그럴까요? 칸딘스키의 주장처럼 색이 정말 태생적으로 내재된 성격을 가지고 있다면, 전 우주의 어느 누가 봐도 노란색에서 '따뜻함'을 느껴야 합니다. 그렇게 보면 칸딘스키의 이론은 재미있는 사고방식입니다.

이처럼 색과 형태가 태초부터 정해진 의미를 가지고 있다는 사고방식이 추상화의 근거입니다. 칸딘스키는 최초의 추상화가로서 후대의 예술가들에게도 추상화 창작의 근거를 마련해주었습니다.

〈구성 7Composition VII〉, 바실리 칸딘스키, 1913

미술을 작곡하듯이

이제 스스로 존재하는 색과 형태를 가지고 무슨 그림을 어떻게 그려야 할까요? 사실 추상화는 지금까지 아무도 그려본 적이 없는 그림이기에 당연히 어떻게 그리는지를 아는 사람이 없었습니다. 입체주의까지만 해도 기타이든 바이올린이든 어떤 대상이 있었는데 이젠 하얀 종이밖에 없는 상황입니다.

여기서 칸딘스키는 한 가지 재미있는 방법을 떠올렸습니다. 그림을 음악처럼 그려보자는 것입니다. 매우 적절한 아이디어라고 할 수 있는데, 음악은 미술과 달리 태생적으로 추상적인 예술입니다. 예를 들어 베토벤의 〈교향곡 5번〉은 어떤 대상을 표현한 것이 아닙니다. 음악은 보이지 않으며 그저 소리의 아름다움만으로 존재하는 전형적인 추상예술이죠.

칸딘스키는 마치 음악가가 작곡하듯이 그리기 시작했습니다. 자신의 추상화 제목을 〈구성 7〉 혹은 〈즉흥 2〉라고 지은 이유가 바로 여기에 있습니다. 클래식 음악에서 〈교향곡 7번〉 또는 〈소나타 4번〉과 같이 이름 짓는 방식을 그대로 차용한 것입니다. 칸딘스키는 즉흥곡이나 교향곡, 협주곡과 같이 음악에 특정한 양식이 있는 것처럼 자신의 추상화도 특정한 양식을 만들었습니다. '즉흥Improvisation', '구성Composition', '인상Impression' 3가지로 말입니다. 칸딘스키의 추상화를 보면 율동감 있는 이미지 자체로 뭔가 음악 같은 느낌이 드는데 실제로 그가 의도한 것입니다.

칸딘스키는 용케도 이론적으로 앞뒤가 딱 맞아떨어지는 방법을 찾아냈습니다. 그리고 자신의 추상화 이론과 음악의 개념을 결합하여 최초의

추상화를 그렸습니다. 이렇게 해서 모던을 상징하는 예술인 추상화는 러시아 법대 교수 출신의 예술가에 의해 최초로 탄생했습니다.

어쩌면 칸딘스키가 교수 출신이었던 것은 추상화를 탄생시키기에 적절한 자질이었는지도 모릅니다. 새로운 무언가를 시작할 때는 이론이 필요한데, 칸딘스키는 추상화에 대한 이론을 정립했으니까요.

추상화와 오컬트의 관계

보통 미술사에서 추상화를 이야기할 때 좀처럼 설명하지 않는 부분이 있습니다.

첫 번째는 바로 추상화의 탄생에 신흥종교의 개입이 있었다는 것입니다. 갑자기 무슨 뜬금없는 소리인가 싶겠지만 초기 추상화가들 중 가장 중요한 예술가 2명인 칸딘스키와 몬드리안이 모두 같은 종교에 빠져 있었습니다. 신지학Theosophy이라는 신흥종교입니다.

신지학은 프리메이슨 같은 일종의 오컬트occult(과학적으로 해명할 수 없는 신비적 초자연적 현상) 종교입니다. 칸딘스키가 추상화라는 미개척 분야를 설명하는 책의 제목에 특이하게도 '영적인spiritual'이라는 묘한 표현을 쓴 이유는 바로 오컬트 종교의 영향입니다.

또 하나는 진짜 최초의 추상화가는 칸딘스키가 아닌 힐마 아프 클린트 Hilma af Klint라는 여성 화가라는 설입니다. 최초의 추상화로 알려진 칸딘스키의 수채화는 1910년에 제작되었지만, 힐마는 1907년에 이미 추상화로

추정되는 그림을 그렸습니다. 여성 화가 힐마가 너 잆있딘 깃입니디.

　일부 평론가들이 추측하는 스토리는 이렇습니다. 힐마는 칸딘스키나 몬드리안과 마찬가지로 신지학에 빠져 있었습니다. 그리고 칸딘스키와 힐마는 실제로 신지학 모임에서 서로 알고 지내던 사이였죠. 그런데 칸딘스키는 우연한 기회에 힐마의 작품들을 사진으로 보게 되었고, 얼마 뒤 그것을 토대로 추상화를 구상했을지도 모른다는 것입니다.

　피카소가 세잔을 따라 했듯이 칸딘스키도 힐마의 아이디어를 훔쳐서 성공했는지도 모릅니다. 힐마의 1906~1907년 작품을 보면 충분히 최초의 추상화라고 할 만합니다. 칸딘스키가 모네의 〈건초 더미〉를 가지고 '추상화 탄생 스토리'를 꾸며낸 게 아닐까 의심했던 이유도 바로 이것입니다. 그렇다면 미술사에서 최초의 추상화가는 여성이 되는데, 이것이 사실이라면 앞으로 미술사가 뒤바뀔지도 모를 일입니다.

신의 창조물이 아닌 신의 창조 행위를 모사

　추상화의 탄생은 모더니즘 회화에서 가장 중요한 현상입니다. 마티스와 피카소에 의해 고전 회화가 무너지고 모던이라는 새로운 시대를 대표할 완전히 새로운 미술 장르가 탄생했기 때문입니다.

　추상화의 탄생은 한편으로 이런 의미도 있습니다. 지금까지 미술은 신의 창조물인 자연을 모사하는 한계가 있었습니다. 자연은 완벽하기 때문에 이를 모사한 미술은 항상 아름다울 수밖에 없습니다. 그런데 추상화는

〈그룹 4, 3번째, 가장 큰 10개, 젊음Group IV, No. 3. The Ten Largest, Youth〉, 힐마 아프 클린트, 1907

자연이 아니라 인간이 만들어낸 이미지입니다. 이제는 신의 도움 없이 인간이 스스로 이미지를 만들어낼 수 있다는 가능성을 열어준 것입니다. 이를 두고 신성모독이라고까지 할 수는 없겠지만, 예술가들은 이제 신의 창조물을 모사하는 것이 아니라 신의 창조 행위를 모사하기 시작했습니다.

오컬트에 숨겨진 예술의 비밀,
피에트 몬드리안

PIET MONDRIAN

PIET MONDRIAN

1872년 3월 7일~1944년 2월 1일
미술사조 | 추상미술(차가운 추상)

1909년 4월, 신흥종교 신지학에서는 새로운 메시아의 탄생을 알렸습니다. 모든 신도들은 기뻐했고 몬드리안도 그중 한 명이었습니다.

새로운 메시아의 이름은 지두 크리슈나무르티. 천리안을 가진 것으로 알려진 신도 한 명이 인도의 강변에서 흙을 만지며 놀고 있는 14세의 소년 크리슈나무르티를 발견했습니다. 그는 소년의 주변에 광채가 나는 것을 보고 평생 처음 보는 깨끗한 아우라라고 생각했습니다. 그리고 그 소년이 신지학에서 예언한 세계의 메시아가 될 것이라고 확신했습니다.

소식을 들은 신도들은 그 인도 소년을 데리고 와서 극진히 모시고 '세계의 선생World Teacher'이라는 칭호를 붙여주었습니다. 그리고 차근차근 최고 지도자 교육을 시켰죠. 장차 새로운 세계를 다스릴 지도자로 키우기 시작한 것입니다.

그런데 1929년 크리슈나무르티는 돌연 '메시아' 직책에 사표를 던졌습니다. 자신을 따르는 것으로는 진리를 찾을 수 없다며 갑자기 더 이상 자신을 따르지 말 것을 천명했습니다. 그가 빨리 성장하기만을 바랐던 신도들은 그저 망연자실할 수밖에 없었습니다. 메시아가 그렇게 본인이 원하면 그만둘 수 있는 직업인지 몰랐으니까요.

신지학에 심취해 있던 몬드리안도 참담한 심정으로 이 광경을 지켜보았습니다. 그의 후반기 그림에서 점점 종교색이 사라지는 것은 어쩌면 이 사건 때문인지도 모릅니다.

왜 차가운 추상인가?

바실리 칸딘스키와 함께 초기 추상화에서 가장 중요한 인물은 바로 '차가운 추상' 또는 '기하학적 추상'으로 유명한 피에트 몬드리안입니다. 학창 시절 몬드리안의 〈빨강, 파랑, 그리고 노랑의 구성 II〉를 본 기억이 있을 것입니다. 교과서에도 등장할 정도로 유명한 그림입니다. 우리나라에서는 중고등학교에서 뜨거운 추상은 칸딘스키, 차가운 추상은 몬드리안이라고 배웁니다.

몬드리안의 그림이 기억에 쉽게 남아 있는 이유는 무엇보다 '단순'하기 때문입니다. 그의 그림은 특이하게도 직선, 그리고 빨강, 파랑, 노랑 3가지 색으로만 이루어져 있습니다.

사실 이러한 '단순함'은 굉장히 이질적입니다. 지금까지 수많은 그림들을 봐왔지만 이렇게 단순한 그림은 한 번도 본 적이 없을 것입니다. 서양미술을 벗어난 영역에서도 마찬가지입니다. 동양화이든 아프리카의 토속 미

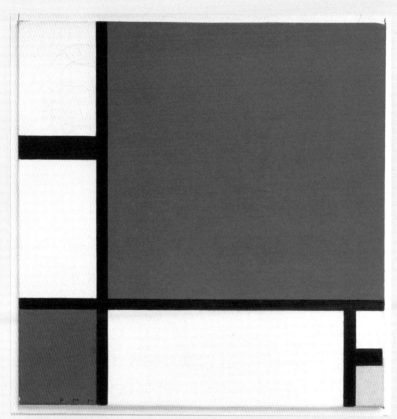

〈빨강, 파랑, 그리고 노랑의 구성 IIComposition with Yellow, Blue and Red II〉, 피에트 몬드리안, 1930

술이든 전 세계 어느 시대, 어느 곳에도 이렇게 단순한 비술은 없있습니다.

그렇다면 혹시 산업디자인의 영향을 받은 것일까요? 하지만 시기적으로 맞지 않습니다. 몬드리안이 활동하던 20세기 초는 아직 산업디자인이라는 개념조차 없던 시절이었습니다. 오히려 현대의 디자이너들이 몬드리안의 영향을 받았다고 해야 합니다.

말하자면 몬드리안은 인류 미술사에서 처음으로 극단적인 단순함을 추구한 화가입니다. 그는 도대체 무슨 생각으로 이렇게 단순한 그림을 그렸을까요?

근대 회화, 오컬트를 만나다

몬드리안이 극단적으로 단순한 그림을 그린 데에는 근대의 신비주의 밀교 신지학의 영향이 있었습니다. 그 자신도 예술적 아이디어는 신지학의 핵심 교리서 중 하나인 《비밀의 교리Secret Doctrine》에서 비롯되었다고 밝혔습니다.

그렇다면 차가운 추상과 모던 디자인의 기원은 신비주의의 교리였던 셈입니다. 우리가 유럽풍의 고급스러운 잔이 아닌 단순한 디자인의 머그잔에 커피를 마시는 것이나, 복잡한 디자인의 원목 가구가 아닌 이케아에서 볼 법한 단순한 디자인의 가구들 속에 사는 것도 기원을 따져보면 신비주의의 영향이라는 것입니다.

몬드리안의 그림에 큰 영향을 미친 신지학은 어떤 종교일까요?

보통 소수의 사람들이 모여 신비주의를 좇는 종교를 오컬트라고 합니다. 신지학도 그런 오컬트 종교 중 하나였으며 현대에 남아 있는 오컬트 종교로는 '프리메이슨'과 '일루미나티'가 있습니다.

여느 오컬트 종교가 그러하듯 신지학도 고대의 신비나 비밀을 좇았습니다. 현대 음모론에서 말하는 '지구 공동설'을 본격적으로 퍼뜨린 집단이 바로 신지학입니다. 지구 내부에 마그마가 아닌 커다란 빈 공간이 있고, 이 안에 '아가르타Agartha'라고 부르는 또 다른 문명이 존재하며, 북극과 남극에 지구 내부의 아가르타로 들어가는 통로가 있다는 가설입니다.

신지학은 불교에서 말하는 유토피아 '샴발라'가 실제로 존재한다고 믿었습니다. 티베트 숲속 깊은 곳에 현자들이 세운 황금의 도시 샴발라가 있다는 것입니다. 또한 자체적으로 메시아론을 가지고 있었는데, 머지않아 세계는 멸망하고 새로운 메시아가 등장하여 세계를 지배할 것이라고 주장했죠. 앞서 언급했던 인도 소년 크리슈나무르티가 바로 메시아로 추앙받았던 인물입니다. 신지학에서 주장하는 것들은 이렇게 조금 황당하지만 이상하게 궁금증을 불러일으켰습니다.

신지학은 우리나라 사람들에게 이름조차 매우 생소한 종교단체입니다. 그도 그럴 것이 20세기 초까지 융성하다가 급격히 쇠퇴하여 지금은 존재하지 않으니까요. 그런데 당시 유럽에는 신지학의 황당한 주장들을 상당히 진지하게 받아들인 사람들이 꽤 있었던 모양입니다. 실제로 20세기 초까지 유럽의 역사를 자세히 살펴보면 곳곳에서 신지학의 영향을 발견할 수 있습니다.

신지학의 탄생

몬드리안은 자신의 모든 예술적 원천이 신지학의 교리서에서 비롯되었다고 했습니다. 그래서 왜 몬드리안이 극단적으로 단순한 그림을 그리기 시작했는지를 이해하려면 미술적 설명이 아닌 교리적 설명이 필요합니다.

신지학의 교리서를 쓴 사람은 창시자인 러시아의 헬레나 블라바츠키입니다. 그녀는 어린 시절 부모님을 따라 인도를 여행하다가 우연히 '고대의 현자'들을 만나게 되었다고 합니다. 이 고대의 현자들이 말하길 자신들은 태초부터 전해져 내려오는 특별한 비밀을 알고 있으며, 지금까지 수백 세대를 이어오는 동안 이 태초의 비밀을 끝까지 지키는 것이 삶의 목적이라고 했다는 것입니다. 그런데 고대의 현자들은 갑자기 무슨 변덕

헬레나 블라바츠키

이었는지 그녀에게게만은 이 비밀을 누설했습니다.

그 비밀은 이 세상에 존재하는 모든 종교의 기원에 관한 것이었습니다. 그들의 말에 따르면 원래 고대에는 세상도 하나였고 종교도 하나였습니다. 그런데 사람들이 전 세계로 점차 퍼져 나가는 과정에서 종교도 각 지역에 맞는 형태로 다양하게 변화했다는 것입니다. 성경에서 말하는 바벨탑 이야

기와 비슷한데, 어쨌든 기독교, 불교, 이슬람교, 유대교, 힌두교 등 전 세계의 종교들은 본래 하나의 종교에서 파생되었기에 근본적으로는 같은 종교라는 주장입니다.

조금 허무맹랑한 이야기를 계속 이어나가 보면 세상의 모든 종교를 과거처럼 되돌려서 하나로 합칠 수 있다는 주장도 가능해집니다. 이것이 바로 신지학의 핵심 교리입니다. 이 교리에 따라 신지학은 전 세계의 종교를 아우를 수 있는 하나의 통합된 종교를 만들고자 했습니다. '절대 종교' 혹은 '절대 진리'를 만들자는 것입니다.

눈에 보이지 않는 진리를 그린다면?

신지학에 심취해 있던 몬드리안은 이 종교의 근본 교리를 자신의 미술과 결합하려고 시도했습니다. 신지학이 추구했던 '절대 진리'를 그림으로 표현하려고 했던 것이죠. 그 과정에서 나타난 것이 바로 몬드리안 특유의 단순한 그림들입니다. 하지만 몬드리안이 처음부터 이런 생각을 가지고 그림을 그린 것은 아닙니다. 여기에는 몇 가지 과정들이 있습니다.

몬드리안은 원래 입체주의 그림을 그렸습니다. 피카소의 성공 이후 파리의 화가들은 너나없이 대부분 입체주의를 그렸으니 몬드리안도 최신 유행을 좇았던 모양입니다.

그런데 입체주의는 갈수록 대담해져서 도대체 무엇을 그린 것인지 아예 알 수 없는 방향으로 나아갔습니다. 몬드리안의 경우도 초기 입체주

〈생강 단지가 있는 정물 2Still Life with Gingerpot II〉, 피에트 몬드리안, 1912

〈타블로 2/구성 7Tableau No.2/Composition No.VII〉, 피에트 몬드리안, 1913

그림은 어느 정도 형태를 알아볼 수 있지만 후반기로 가면 아예 무엇을 그린 것인지 알 수 없습니다.

여기서 몬드리안은 눈에 보이는 대상을 그리는 것이 더 이상 무슨 의미가 있을까 하는 생각을 하게 되었습니다. 무엇을 그렸는지 모르는 지경까지 왔으니 말입니다. 그래서 '눈에 보이는 대상'이 아닌 차라리 '눈에 보이지 않는 대상'을 그리자는 생각에 이르렀습니다.

아마도 이때쯤 신지학의 영향이 개입된 것으로 보입니다. 몬드리안은 눈에 보이지 않는 것 중에서 '종교적 관념', 특히 자신이 믿고 있던 신지학의 교리를 그림으로 표현해야겠다고 생각했습니다.

신지학의 핵심 교리가 전 세계 종교를 대통합하는 '절대 종교'를 만들고자 하는 것이었듯이 몬드리안이 그림으로 추구하고자 했던 것이 바로 '절대성'입니다. 세상의 모든 그림을 통합하는 '절대적 회화'를 완성하려 했던 것이죠.

절대 선과 절대 색을 찾다

마티스와 피카소에서 다루었던 것처럼 그림은 '색'과 '형태'로 이루어진 예술입니다. 그래서 몬드리안은 '색'과 '형태'에서 각각 절대적인 요소를 찾으려고 했습니다.

세상에는 수만 가지의 색이 있지만 가장 변하지 않는 절대적인 색은 '삼원색'으로 불리는 빨강, 노랑, 파랑입니다. 삼원색은 세상의 모든 색

을 조합할 수 있는 가상 기본적인 색이지만, 반대로 어떤 색의 조합으로 도 이 3가지 색을 만들 수 없습니다. 예를 들어 초록색은 노란색과 파란색을 섞어서 만들 수 있지만, 노란색과 파란색을 만들 수 있는 색의 조합은 없습니다. 그래서 기본이 되는 색들은 보통 자연에서 직접 채취해야 합니다. 예를 들어 파란색 안료는 청금석이라는 돌에서 직접 채취합니다. 몬드리안은 가장 절대적인 색을 삼원색이라고 생각했습니다.

그렇다면 가장 절대적인 선의 형태는 무엇일까요? 몬드리안은 가장 근원적인 선은 '직선'이라고 생각했습니다. 직선이 본질이고 곡선은 직선에서 파생된 하위 단계의 선이라는 것입니다.

몬드리안은 빨강, 노랑, 파랑의 삼원색과 직선을 가장 근원적인 요소로 규정하고 이것들을 가지고 그림을 그렸습니다. 몬드리안의 그림이 극단적으로 단순해진 이유가 바로 여기에 있습니다. 신지학에서 추구했던 '절대성'을 그림으로 표현하기 위해 그림의 가장 기본적인 요소들만 선택했던 것입니다. 말하자면 단순함은 '목적'이 아닌 '결과'였을 뿐이죠.

신비주의에서 현대주의로

몬드리안은 자신이 심취해 있던 신지학을 좇는 과정에서 새로운 추상화, 소위 '차가운 추상'을 창조했습니다. 그런데 앞서 이야기했듯이 칸딘스키와 힐마 아프 클린트도 신지학에 심취해 있었습니다. 다시 말해 미술사에서 의식적으로 추상화를 탄생시킨 최초의 예술가 3명 모두 신지

학이라는 신비주의 종교에 빠져 있었던 것입니다.

이성과 합리성을 가장 중요시하던 근대의 대표 미술이 신비주의의 영향으로 탄생한 추상화라는 것은 그야말로 아이러니입니다. 모더니즘 회화 발전 과정 전체에서 가장 미스터리한 부분이기도 하죠. 이 현상에 대해 완벽하게 설명할 방법은 없습니다. 다만 역사 속의 거의 모든 미술들은 종교성이 강했다는 점을 생각해보면 당연한 현상으로 여겨집니다. 미술과 종교는 떼려야 뗄 수 없는 관계입니다. 다만 혼란스러웠던 근대에는 그 종교가 기독교에서 오컬트로 바뀌었던 것입니다.

칸딘스키와 몬드리안에 의해 추상화가 탄생한 이후에 수많은 예술가들이 다양한 종류의 추상화를 그렸습니다. 이제는 추상화가 주류 미술의 표준이 되어버린 것입니다. 예술가들은 마치 새로 산 장난감을 이리저리 가지고 노는 어린아이처럼 새로 등장한 추상화라는 장르의 여러 가능성을 시험해보았습니다.

특히 미국에서는 잭슨 폴록을 중심으로 '추상표현주의'라고 불리는 일군의 예술가들이 등장했습니다. 이들은 추상화를 연구하면서 뉴욕을 전세계 예술의 새로운 중심지로 만들기 시작했습니다.

모더니즘 회화의 비주류, 초현실주의

　인상주의부터 시작된 모더니즘 회화는 여러 화가들을 거치면서 결국 칸딘스키와 몬드리안의 추상화에 이르렀습니다. 다양한 양식으로 발전해오던 모더니즘 회화가 어찌 된 일인지 추상화라는 하나의 흐름으로 모여든 것입니다. 결국 추상화는 모더니즘 회화의 주류로 자리 잡았습니다.

　하지만 주류인 추상화와 전혀 다른 방향으로 발전한 미술이 있습니다. 살바도르 달리의 '흘러내리는 시계 그림'으로 유명한 초현실주의입니다. 추상화가 등장한 이후 대부분의 예술가들은 형태가 있는 그림은 유행이 지난 촌스러운 것으로 생각했습니다. 그런데 초현실주의 화가들은 여전히 시계나 협곡 같은 대상을 그렸습니다.

　초현실주의자들은 왜 추상화를 따라가지 않고 형태를 그리는 옛날 방식을 고수했을까요? 여기에는 나름의 이유가 있습니다. 특이하게도 초현실주의는 정치적 목적을 가지고 태어난 미술입니다. 주류 미술이 '순수성'을 좇는 동안 이들은 세상에 어떤 메시지를 전달하려고 했습니다.

　초현실주의가 세상에 전하고자 했던 메시지는 무엇이었을까요? 그림만 봤을 때는 상상하기 어렵지만 이것은 인류사에서 가장 끔찍한 사건인 제1차세계대전에 대한 저항이었습니다. 언뜻 보기에 초현실주의 그림은 전쟁과 아무 관련 없어 보입니다. 초현실주의를 대표하는 두 화가인 살바도르 달리와 호안 미로의 그림을 볼까요. 달리의 <기억의 지속>은 '꿈이나 환상 같은 느낌'

〈기억의 지속The Persistence of Memory〉, 살바도르 달리, 1931

〈태양The Sun〉, 호안 미로, 1949

이고, 호안 미로의 <태양>은 '낙서 같은 느낌'입니다. 어째서 꿈이니 낙서이니 하는 그림들이 제1차세계대전에 대한 저항이라는 걸까요?

저항의 메시지

초현실주의를 제대로 이해하려면 우선 이들이 전하고자 했던 메시지가 무엇인지를 살펴봐야 합니다. 초현실주의자들은 모던 시대를 비판적으로 바라보았습니다. 이때쯤에는 이미 전 유럽에서 근대화가 상당히 진행되어 있었는데, 초현실주의자들은 시대가 매우 위험한 방향으로 가고 있다고 생각했습니다.

시민혁명 이후 근대가 시작되면서 세상의 모든 것이 변했습니다. 정치부터 사람들의 소소한 일상까지 말입니다. 특히 자동차, 전구, 세탁기 같은 소위 과학기술의 발전 덕분에 사람들의 생활은 더 편리해졌죠.

하지만 인류를 더 편리하고 행복하게 해줄 것만 같던 과학기술은 동시에 '악한 것'들도 탄생시켰습니다. 바로 총과 탱크 같은 대량 살상 무기들입니다. 말을 타고 칼을 휘두르는 병사가 아닌 총을 든 군인들이 탱크와 함께 진군하는 현대전은 이때 처음 시작되었습니다.

이것은 거대한 비극의 시작이었습니다. 과거의 전쟁이 천 단위로 죽음을 세었다면, 이제는 백만 단위로 죽음을 세어야 했습니다. 제1차세계대전으로 사망한 사람의 숫자는 대략 1,600만~2,000만 명으로 추정됩니다. 그때까지 인류는 이러한 재앙을 겪어본 적이 없었습니다. 개인이 감당할 수 없는 비극이었죠. 수많은 부모들은 전쟁터로 떠난 자식이 사망통지서 한 장이 되어 돌아오는 고통을 겪어야 했습니다.

사람들은 수많은 젊은이들이 죽어나가는 것을 지켜보면서 뭔가 잘못되었

다고 느끼기 시작했습니다.

이성과 합리주의에 대한 저항

제1차세계대전의 트라우마를 겪은 유럽 사람들은 근대 문명 자체를 비판적으로 보았습니다. 수천만 명의 목숨을 세탁기의 편리함으로 바꿀 수 없다는 것이었습니다. 이것은 유토피아가 아니라 디스토피아였습니다. 사람들은 이제라도 근대 문명의 발전에 저항해야 한다고 생각했습니다.

그렇다면 구체적으로 근대 문명의 무엇에 저항해야 할까요? 총과 탱크 같은 문명의 해악들을 모두 찾아서 파괴하면 될까요? 하지만 그것은 표면적인 해결책에 불과합니다. 뿌리를 제거하지 않으면 결국 어디선가 똑같은 일이 반복될 것입니다. 그 뿌리는 무엇일까요?

사람들은 근대 문명의 뿌리가 이성과 합리주의라는 점에 주목했습니다. 15세기 르네상스의 물결이 전 유럽을 휩쓴 이후 이성과 합리주의는 유럽의 중심 사상이었습니다. 그리고 그 뿌리 위에서 자라난 나무 열매가 바로 근대 과학기술입니다.

사람들은 이성과 합리주의 사상, 즉 핵심 가치에 직접 저항해야 한다고 생각했습니다. 인류를 파멸로 이끄는 사상에 더 이상 정당성을 부여할 수 없다는 것이었죠. 이 저항의 흐름은 학자들과 지성인들의 여러 주장과 글을 통해 유럽인들 사이에 퍼지기 시작했습니다. 그리고 예술 분야에서 문화운동의 형태로 나타난 것이 바로 초현실주의입니다.

생각 없이, 손이 움직이는 대로

이 저항의 흐름이 초현실주의에서는 어떤 방식으로 나타났을까요? 우선 우리나라의 천재 시인 이상의 시를 살펴볼까요. 바로 초현실주의의 대표적인 시입니다.

사각형의내부의사각형의내부의사각형의내부의사각형의내부의사각형

사각이난원운동의사각이난원운동의사각이난원

비누가통과하는혈관의비눗내를투시하는사람

지구를모형으로만들어진지구의를모형으로만들어진지구

거세된양말(그여인의이름은워어즈였다)

빈혈면포.당신의얼굴빛깔도참새다리같습네다

평행사변형대각선방향을추진하는막대한중량

마르세이유의봄을해람한코티의향수의맞이한동양의가을

쾌청의공중에봉유하는Z백호.회충양약이라고씌어져있다

<div align="right">–이상의 〈건축무한육면각체(建築無限六面角體)〉 중</div>

이 시의 내용을 이해할 수 있을까요? 이해하기 어려운 것이 당연합니다. 왜냐하면 애초에 이해할 수 없게 쓰여진 시이니까요.

이상의 시는 워낙 특이해서 엄청난 천재성이 발휘된 것으로 여겨지지만, 사실 천재성보다 '자동기술법Automatism'이라는 초현실주의 문학 기법을 사용한 것입니다. 이것은 초현실주의 운동의 설립자 중 한 명이었던 앙드레 브르통André Robert Breton(1896~1966)이 개발한 글쓰기 기법입니다.

간단히 말하면 그냥 '아무 생각 없이 손이 흘러가는 대로' 글을 쓰는 것입니

다. 이상의 시를 보면 그저 머릿속에 떠오르는 말들을 늘어놓은 것에 가깝습니다.

초현실주의는 근대의 이성과 합리주의에 저항하기 위한 목적으로 나타난 문화운동이었다는 점을 잊어서는 안 됩니다. 자동기술법은 인간의 '이성과 합리주의'를 배제하는 글쓰기 방법입니다. 시를 쓸 때 주제를 선정하고 그에 맞는 적절한 단어를 선택하고 운율에 맞춰 쓰는 것은 인간의 '이성과 합리주의'를 사용한 것입니다. 그래서 브르통은 여기에 대항하여 아예 아무 생각하지 않고 손이 움직이는 대로 주저리주저리 글을 쓰는 방식을 개발했습니다. 브르통은 이를 두고 '무의식으로 글을 쓴다'고 표현했습니다.

이성 vs 무의식

문학에서 사용된 자동기술법을 미술로 옮겨 온 것이 바로 호안 미로의 낙서와 같은 그림들입니다. 예를 들어 우리가 카페에 앉아 친구를 기다리다 아무 생각 없이 노트에 손이 가는 대로 연필을 굴린다고 생각해봅시다. 아마 노트에는 지렁이나 동그라미 같은 이상한 낙서들이 그려질 것입니다. 이처럼 생각을 비우고 손이 흘러가는 대로 그린 것이 초현실주의 그림입니다. 초현실주의자들은 이것이야말로 인간의 '무의식'을 은연중에 드러내는 그림이라고 생각했습니다.

우리는 호안 미로가 정확히 무엇을 그렸는지 이해하지 못합니다. 심지어 호안 미로 자신도 알지 못합니다. 호안 미로의 말을 한번 들어볼까요.

"나는 캔버스 앞에 서면 무엇을 그려야 할지 전혀 모른다.

그렇게 그려진 그림을 보고 가장 먼저 놀라는 사람이 바로 나다.”

　초현실주의 그림은 무의식적으로 우연히 흘러나온 이미지, 즉 무의식 깊숙이에서 무언가 밖으로 나온 것입니다. 그 무언가는 억눌렀던 감정일 수도 있고, 어릴 적 나쁜 기억일 수도 있고, 성적인 욕망일 수도 있습니다.

　자동기술법을 개발한 앙드레 브르통은 호안 미로가 자동기술법을 그림에 적용하려고 했을 때 매우 냉소적인 반응을 보였다고 합니다. 자동기술법으로 그림을 그린다는 것을 상상할 수 없었죠. 하지만 결과적으로 글보다 그림이 더 성공했습니다. 브르통의 글보다 호안 미로의 그림이 대중적으로 더 인기를 얻었고 사람들에게도 쉽게 받아들여졌으니까요. 브르통도 나중에는 이 점을 인정했습니다.

꿈을 그리는 초현실주의, 살바도르 달리

　자동기술법 이후 두 번째로 나타난 방법이 살바도르 달리가 그렸던 ‘꿈을 그리는 초현실주의’입니다. 초현실주의 화가들은 인간의 무의식을 그릴 또 다른 방법을 고민했습니다. 그때 마침 유행하던 프로이트의 책《꿈의 해석》이 눈에 들어왔습니다.

　프로이트에 따르면 꿈은 무의식의 창고와 같습니다. 그러므로 꿈을 그리는 것만큼 인간의 무의식을 그리는 확실한 방법도 없습니다. 자동기술법보다 훨씬 직관적이죠.

　꿈속에서 일어나는 일들은 전혀 이성적이거나 합리적이지 않습니다. 꿈속에서 우리는 달에 가서 토끼를 만나 악수한다거나 갑자기 하늘 높이 날아다니는

가 하면 돌아가신 할머니를 만나는 것과 같이 이상한 일들을 겪습니다. 현실에서는 있을 수 없는 말도 안 되는 일들이죠. 꿈속에서는 이해할 수 없는 일들이 혼란스럽게 이어집니다. 이런 꿈의 '비합리성'은 초현실주의의 근원적인 목적, 즉 인간의 '이성과 합리주의'에 저항하는 것에 정확히 부합했습니다.

이런 그림들은 자동기술법을 적용한 그림보다 예술적으로 훨씬 매력적입니다. 그래서 살바도르 달리의 꿈을 그리는 초현실주의가 등장한 이후 훨씬 많은 예술가들이 초현실주의에 합류하면서 대중적으로 알려지게 되었죠.

낯선 것들의 조합, 르네 마그리트

꿈을 그리는 초현실주의를 대표하는 예술가로 가장 소개하고 싶은 사람이 르네 마그리트입니다. 마그리트는 초현실주의에 조금 늦게 합류했지만 대중적으로 가장 인기 있는 예술가입니다. 그래서인지 여러 대중문화에 영향을 주었습니다. <피레네의 성>은 애니메이션 <천공의 성 라퓨타>에, <골콩드 Golconde>는 영화 <매트릭스>에 모티프를 주었습니다.

르네 마그리트의 특징 중 하나는 '데페이즈망Dépaysement'이라는 또 다른 기법입니다. '낯설음'이라는 뜻인데, 전혀 상관없는 두 대상을 같이 보여주어서 초현실주의의 효과를 극대화하는 기법입니다.

사과와 배 / 사과와 비단잉어

두 단어를 나란히 배열했을 때 어느 쪽이 더 낯설게 느껴질까요? 당연히 사과와 비단잉어는 서로 거리가 멀어 보입니다. 연관성이 전혀 없는 두 대상을 하

나의 화면에 그리면 뭔가 낯설게(초현실적으로) 느껴집니다. <피레네의 성>도 '떠다니는 중세의 성'과 '해변'이 굉장히 이질적으로 느껴집니다.

사실 이것은 매우 논리적인 방법이므로 초현실주의자들이 이성을 사용하기 시작했다고 할 수도 있겠지요. 어쨌든 르네 마그리트의 그림이 뭔가 기괴하지만 재미있다고 느끼는 것은 이러한 기법 때문입니다.

세속적이며 비극적인 미술

초현실주의 그림들은 이미지 자체가 매력적이고 흥미롭기 때문에 그림만 보고 본래의 목적을 바로 떠올리기는 어렵습니다. 하지만 근본적으로는 모더니즘 문화에 저항하는 미술이라는 것을 잊어서는 안 됩니다. 모던 시대의 가장 큰 비극이었던 전쟁에 대한 저항으로 '이성과 합리주의'를 배제하면서 나타난 미술이 바로 초현실주의입니다.

초현실주의를 정확히 이해하고 보면 모더니즘 회화에서 가장 비극적인 미술이라고 할 수 있습니다. 그리고 더 큰 비극은 이런 저항의 움직임에도 불구하고 제1차세계대전의 3배에 달하는 사망자가 발생

〈피레네의 성The Castle of the Pyrenees〉,
르네 마그리트, 1959

한 제2차세계대전이 또다시 발발했다는 것입니다.

모더니즘 회화의 주류는 '예술을 위한 예술', 즉 세상사와 얽히지 않고 순수하게 예술 자체를 추구했습니다. 고흐와 모네만 해도 세상사와 정치를 이야기하기보다 더 뛰어나고 새로운 그림을 그리고 싶은 '순수한 예술적 욕망'을 추구했습니다. 반면 초현실주의는 '근대 문명에 대한 저항'이라는 정치적 목적이 가장 명확했던 미술이고, 세상사와 얽혀 있다는 점에서 순수하기보다 세속적인 미술입니다. 미술사 연대표에서 초현실주의를 따로 분리해놓은 이유도 그 때문입니다.

미술 자체가 '시대가 피운 꽃'이기도 하지만, 초현실주의 화가들은 다른 예술가들보다 더 의식적으로 시대를 반영하려고 했습니다. 그래서 초현실주의야말로 우리에게 미술을 통해 세상을 읽는 의미를 가장 확실히 알려줍니다. 달리의 꿈속 환상과도 같은 그림은 그저 흥미로운 판타지가 아니라 그 배경이 된 끔찍한 전쟁을 이해해야 합니다.

JACKSON POLLOCK
BARNETT NEWMAN & MARK ROTHKO

5전시실

모더니즘 회화의
종말

추상표현주의
잭슨 폴록 · 바넷 뉴먼 & 마크 로스코

미국이 선택한 예술가,
잭슨 폴록

JACKSON POLLOCK

JACKSON POLLOCK

1912년 1월 28일~1956년 8월 11일
미술사조 | 추상표현주의(액션페인팅)

잭슨 폴록은 매우 불행한 어린 시절을 보냈습니다. 알코올중독자였던 아버지에게 학대 당한 때문인지 극심한 반항아이자 문제아로 유명했다고 합니다. 고등학교 시절 두발 규정도 무시하고 옷도 자기 마음대로 입고 다니는 바람에 퇴학당했고, 다른 학교로 전학을 가서도 선생님께 반항하다 또다시 퇴학당했습니다.

화가가 되기로 결심한 후에도 그는 여전히 거칠게 살았습니다. 자신을 괴롭혔던 아버지처럼 술에 절어 살았던 것입니다. 그러던 중 예술적 동반자인 리 크래스너Lee Krasner를 만났습니다. 폴록과는 다르게 그녀는 뉴욕에서 천재들의 학교로 불리던 쿠퍼유니언Cooper Union 대학을 나온 수재였죠. 너무나 다른 두 사람이었지만 어쩐지 그녀는 잭슨 폴록의 그림에 매료되었습니다. 둘은 곧 사랑에 빠졌고 조용한 시골 교회에서 둘만의 결혼식을 올렸습니다.

불우한 유년 시절을 보냈지만 잭슨 폴록의 가슴속 깊은 곳에는 따뜻한 가정을 이루고 싶은 꿈이 있었습니다. 그는 아이를 갖고 싶었지만 크래스너는 자신의 삶을 가정에 헌신하고 싶지 않다며 절대 아이를 낳지 않겠다고 했습니다. 이후 잭슨 폴록은 점점 우울증에 빠졌고 다시 술에 중독되었습니다. 결국 그는 바람을 피웠고, 크래스너는 잭슨 폴록을 떠났습니다. 그녀가 떠난 후 폴록은 만취한 채 전속력으로 운전하다 나무에 차를 들이받고 생을 마감했습니다. 삶 자체가 미국적이었던 잭슨 폴록의 마지막이었습니다.

모더니즘 회화의 끝판왕

두 번에 걸친 세계대전은 전 세계의 질서를 완전히 바꿔놓았습니다. 수많은 식민지들을 거느리며 한때 세계를 호령했던 유럽은 히틀러에 의해 잿더미로 변해버렸습니다. 그리고 세상을 새롭게 재편할 또 다른 거인이 등장했으니, 바로 미국입니다.

미국이 세계의 중심으로 부상하면서 예술의 중심 또한 프랑스 파리에서 뉴욕으로 넘어가게 됩니다. 한때 모네, 고흐, 피카소 같은 위대한 예술가들을 배출했던 파리는 이제 예술사에서 뒷전으로 완전히 밀려났습니다. 유럽은 그야말로 잿더미가 되었으니 파리는 더 이상 예술을 발전시킬 공간도, 에너지도, 여유도 없었습니다. 그 후로 지금까지 뉴욕은 여전히 세계 미술의 중심으로 자리 잡고 있습니다.

그렇다면 미국의 미술은 유럽의 미술과 어떻게 달랐을까요? 사실 거의 다르지 않았습니다. 미국은 충실한 후계자로서 유럽 미술을 이어받았습

니다. 세계대전으로 잠시 맥이 끊겼던 유럽의 추상화를 다시 발전시킨 것입니다.

그런데 미국의 미술은 점점 자신들이 어떤 지점에 가까워지고 있다는 것을 깨달았습니다. 바로 모더니즘 회화의 '완성'입니다. 여러 예술가들이 매달려서 추상화를 연구하다 보니 이상하게도 모더니즘 회화가 완성 지점에 이르렀다고 판단한 것입니다. 유럽에서 시작된 모더니즘 회화가 종국에는 미국에서 완성된다는 말인데, 그렇다면 미국에서 어떤 절대 반지 같은 그림이라도 등장한 것일까요?

슈퍼스타의 등장

믿기 어렵겠지만, 그 대단한 그림은 바로 물감을 바닥에 마구 뿌린 것 같은 그림이었습니다. 작가의 이름은 잭슨 폴록. 이름부터 미국 냄새가 물씬 나는 그는 혜성처럼 등장하여 순식간에 미국 미술계의 슈퍼스타가 되었습니다.

물감을 마구 흩뿌린 듯한 그의 그림은 어떤 가치가 있을까요? 자본주의사회답게 가격으로 평가해볼까요? 최근 기록에 따르면 폴록의 작품 〈No.17A〉는 자그마치 2,700억 원에 어느 부호의 손에 들어갔습니다.

'어린아이도 그릴 수 있을 것 같은 이런 그림이 2,700억 원이라고?'라는 생각이 들지도 모르겠습니다. 기술적으로 보면 실제로 물감을 붓에 찍어 흩뿌린 것에 불과합니다. 더 정확히 말하면 비싼 물감도 아닌 공업용

페인트입니다.

　이러한 현상을 어떻게 이해해야 할까요? 모더니즘 회화에는 고흐, 모네, 피카소 같은 수많은 위대한 화가들이 있습니다. 그 많은 그림들을 제치고 이렇게 정신없는 그림이 미국 최고의 그림이자 모더니즘 회화의 완성이라는 주장을 어떻게 이해해야 할까요?

회화란 무엇인가?

　여기서 모더니즘 회화의 발전 과정을 다시 한 번 되짚어봐야 합니다. 지금껏 살펴본 것처럼 모더니즘 회화에서는 수많은 뛰어난 예술가들이 등장했습니다. 인류 미술사 전체를 놓고 봐도 이렇게 짧은 기간에 이토록 많은 예술가들이 등장하여 활발하게 창작 활동을 한 시대는 없었습니다.

　그렇다면 한 세기 동안 치열하게 발전해온 모더니즘 회화는 무엇을 위해 달려왔고, 무엇을 이루고 싶었던 것일까요? 모더니즘 회화의 발전 과정을 한마디로 요약하면 '회화라는 장르 자체를 발전시키는 과정'입니다. 과학의 발전을 위해 과학자들이 연구하듯이 화가들은 회화를 연구하고 발전시키려고 했습니다.

　그렇다면 가장 먼저 해야 할 일은 무엇일까요? 일단 '회화'가 정확히 무엇인지부터 정의해야 합니다. 과학자들이 '입자'가 무엇인지 '중력'이 무엇인지 '빛'이 무엇인지 먼저 정의하는 것과 같습니다. 어려운 말로 하면 '자기인식self-consciousness'입니다. 예술가들이 회화란 무엇인가에 대해 스

〈No.17A〉, 잭슨 폴록, 1948

스로 궁금해하고 연구하기 시작한 것입니다.

예술가들은 '회화'를 무엇이라고 정의했을까요? 보통 그림은 인물이나 풍경, 사물 같은 어떤 대상을 그대로 묘사하는 경우가 많았으니 '대상을 그대로 따라 그리는 것'이라고 정의할 수 있습니다. 하지만 이 정의는 완벽하지 않습니다. 세상에는 몬드리안의 그림같이 도형만 잔뜩 그려놓은 그림도 있기 때문입니다. 이 세상에 존재하는 모든 그림을 포괄하는 가장 상위의 보편적이고 본질적인 정의를 찾아야 합니다.

오직 '평면'

그림의 본질은 무엇일까요? 잭슨 폴록을 중심으로 한 미국의 예술가들이 고민 끝에 찾은 답은 의외로 단순했습니다. 바로 입체가 아닌 평면 위에 무언가를 표현하는 '평면 예술'이라는 것입니다.

오랜 시간 심오하게 고민한 것치고는 심심한 결론이지만 모든 것을 포괄하는 정의이기는 합니다. 세상에는 수많은 종류의 그림이 있습니다. 사실주의처럼 있는 그대로 묘사하는 그림도 있고, 고흐처럼 감정을 표현하는 그림도 있으며, 몬드리안처럼 관념을 표현하는 그림도 있습니다. 이렇게 다양한 그림들이 가지고 있는 단 하나의 공통된 특징은 종이든 캔버스든 벽이든 '평면'인 무언가에 그린다는 것입니다. 조금 허무하다는 생각이 들 만큼 단순하지만 세상의 그 어떤 그림도 예외 없이 적용되므로 논리적으로 가장 보편적인 정의에 가깝습니다.

〈하나 : 31번One : Number 31〉, 잭슨 폴록, 1950

미술의 새로운 길

회화를 평면 예술로 정의하고 나서 곰곰이 생각해보니 수많은 그림들은 사실 다 거짓이었습니다. 이게 무슨 뜻일까요? 과거의 그림들을 한번 생각해볼까요. 레오나르도 다 빈치와 미켈란젤로, 렘브란트 같은 대가들의 그림은 '평면'을 예술가의 기교로 '입체'적으로 보이도록 그린 것입니다.

그리스 신화에 제욱시스와 파라시오스라는 두 화가가 대결을 펼치는 이야기가 있습니다. 제욱시스가 먼저 포도나무를 그렸는데, 포도가 얼마

나 진짜 같았는지 지나가던 새가 포도를 쪼아 먹으려고 그림을 향해 달려들었다고 합니다. 우쭐해진 제욱시스는 파라시오스에게도 커튼을 열어 그림을 보여달라고 말했습니다. 그러나 놀랍게도 그 커튼은 진짜가 아니라 파라시오스가 그린 그림이었습니다. 이를 보고 제욱시스는 "나는 새의 눈을 속였지만, 자네는 화가인 나의 눈을 속였으니 내가 졌네."라고 자신의 패배를 인정했습니다.

이 이야기는 대상을 사실적으로 그리는 것이 화가로서 최고의 능력이라는 것을 보여줍니다. 평면에 입체를 완벽하게 구현하여 사람들을 속이는 것을 신에게 부여받은 천재적 능력으로 보았던 것입니다.

그런데 모더니즘 회화의 말미에는 반대로 이러한 능력을 허구를 창조하는 거짓의 능력, 즉 부정적으로 보았습니다. 그림의 본질은 '평면'인데 왜 거기에다 자꾸 '입체'를 구현해서 사람들을 속이느냐는 것이죠. 말하자면 수백 년 미술의 역사는 지금까지 오히려 본질에서 점차 멀어지는 '거짓의 길'로 가고 있었던 셈입니다.

그림을 이해하는 열쇠

회화가 '평면 예술'이라면 '가장 평면적인 그림'이야말로 가장 완벽한 그림이라는 논리가 성립됩니다. 여기에 잭슨 폴록이 그린 그림의 열쇠가 있습니다. 물감을 흩뿌린 그림이 모더니즘 회화의 완성에 가장 근접했다고 평가하는 이유는 가장 '평면적'이기 때문입니다.

잭슨 폴록은 사실상 아무것도 그리지 않았고 그저 물감을 흩뿌려놓았을 뿐입니다. 어떠한 깊이도 없고 어떠한 형태도 없으며 그저 '혼란스러운 평면'에 불과합니다. 역설적으로 아무것도 명확하게 표현하지 않은 잭슨 폴록의 회화가 오히려 가장 '그림의 본질', 즉 '평면'에 근접했다는 것입니다.

'그림의 본질은 평면'이라는 정의를 어떻게 받아들여야 할까요? 이 논리가 도무지 마음에 들지 않는다면 논리적으로 반박해볼까요. 반박에 성공한다면 당신은 당장 잭슨 폴록의 그림을 아무것도 아닌 쓰레기로 만들 수 있습니다. 하지만 많은 예술가들은 곰곰이 생각한 끝에 곧 이 정의가 가장 본질에 가깝다고 납득할 수밖에 없었습니다. 논리적으로는 도저히 반박할 방법이 없었기 때문입니다.

본질로 돌아가다

그런데 모더니즘 회화에서 나타난 '자기인식', 즉 스스로에 대해 궁금해하고 정의하려는 현상은 비단 미술에만 있었던 것이 아닙니다. 이것은 근대사회 전반에 나타난 현상으로, 또 다른 예로 근대 건축이 있습니다.

우리가 사는 도시의 빌딩들은 굉장히 단순한 형태를 가지고 있습니다. 현대인들에게는 너무 익숙해서 이상하게 보이지 않지만 과거의 건축과 비교해보면 지나치게 단순합니다. 노트르담 대성당이나 베르사유 궁전에 익숙하던 과거의 사람들이 근대의 빌딩을 보면 발가벗고 있는 것처럼 느

산타마리아 델라 살루테 성당(베네치아) 삼성전자 빌딩(서울)

껴질 것입니다.

　근대 건축이 단순한 형태로 발전한 이유는 미술과 마찬가지로 '자기인식'을 겪었기 때문입니다. 근대의 건축가들도 '건축의 본질'에 대해 치열하게 고민한 결과 '인간의 생활공간'이라는 결론을 내렸습니다. 이후 근대 건축은 이 본질에 따라 건설되었습니다.

　우선 근대 건축의 특징 몇 가지만 나열해보면 다음과 같습니다.

　1. 직사각형 위주의 단순한 형태

　2. 외부, 내부 장식의 제거

　3. 벽이 얇아지고 철골 기둥이 강화됨

　4. 유리 벽

첫 번째, 직사각형은 생활공간을 확보하는 데 최적의 형태입니다. 돔 같은 둥근 형태로 건축하면 아무래도 사용할 수 없는 모서리 공간들이 생기므로 비효율적입니다.

두 번째, 장식은 생활공간의 측면에서 보면 아무런 쓸모가 없습니다. 장식이 많아질수록 그만큼 차지하는 공간도 늘어나서 인간의 생활 반경은 줄어들고 동선은 복잡해질 수밖에 없습니다.

세 번째, 벽이 얇아져야 생활공간이 늘어납니다. 고전 건축에서는 건물 전체의 무거운 하중을 버티기 위해 벽을 미터 단위로 두껍게 만들어야 했습니다. 하지만 근대 건축에서는 건물의 하중을 대부분 철기둥이 받치고 벽을 얇게 만들어서 그만큼 생활공간을 더 확보했습니다.

마지막으로 벽을 통유리로 대체한 것은 공간 확보와 채광에도 훨씬 좋으므로 생활공간의 측면에서 훨씬 효율적입니다.

이렇게 근대 건축은 '생활공간'이라는 건축의 본질에 부합하지 않는 쓸모없는 것들을 모두 제거하고 나니 가장 단순한 형태만 남게 되었습니다. 근대 건축의 이러한 경향은 루드비히 미스 반 데 로에Ludwig Mies van der Rohe라는 건축가의 유명한 말에도 잘 드러납니다.

"적은 것이 많은 것이다Less is more."

해석을 덧붙이면 '(장식이) 적어야 (생활공간이) 많아진다'는 것입니다.

	그림	건축
모더니즘 현상의 특징	평면으로 돌아감	생활공간으로 돌아감

회화와 건축은 전혀 다른 분야인데도 거의 비슷한 현상이 나타났습니다. 이것은 일종의 '환원', 즉 무언가로 돌아가는 현상입니다. 아이가 어머니의 품으로 돌아가고 싶어 하는 것처럼 자신의 본질을 찾아가는 것이죠.

잭슨 폴록의 그림은 사람들에게 가장 많은 오해를 받는 그림이지만 분명 모더니즘 문화 전반에 나타났던 '자기인식'을 회화에서 가장 정확히 보여주었다는 점에서 가치를 인정할 수밖에 없습니다. 다만 이런 맥락까지 이해해야 온전히 감상할 수 있는 미술이니 어쩔 수 없이 대중과 멀어질 수밖에 없었겠죠.

〈가을의 리듬 : No.30 Autumn Rhythm : No.30〉, 잭슨 폴록, 1950

해석 없이 이해할 수 없는 그림의 등장

미술이 점점 어려워지면서 필요하게 된 사람들이 바로 평론가들입니다. 누군가는 이 어려운 그림들을 해석해주어야 했으니까요.

특히 평론가 클레멘트 그린버그Clement Greenberg의 등장은 미국의 미술이 세계 미술의 새로운 중심이 되는 데 중요한 역할을 했습니다. 아무래도 예술가들은 학자나 철학자가 아니기에 자신들의 예술을 이론적으로 정리하는 능력이 부족했습니다. 그런데 그린버그는 잭슨 폴록과 다른 추상표현주의 그림들이 모더니즘 예술에서 갖는 의미를 세련된 이론과 언어로 잘 정리해주었습니다. 잭슨 폴록의 그림을 이론적으로 뒷받침해주는 것으로 미국 미술의 슈퍼스타로 키워주었습니다.

잭슨 폴록과 평론가 그린버그의 등장 이후 미국의 미술은 확실히 세계의 중심으로 자리 잡았습니다. 그리고 평면성은 이제 모더니즘 회화의 기본이 되었습니다. 예술가들은 '평면성'을 기본값으로 두고 새로운 추상화를 그리기 시작했습니다. 잭슨 폴록의 물감 흩뿌리기 말고 어떤 평면적인 그림이 가능할지는 아직 아무도 모르는 상태였습니다. 모든 가능성이 열려 있었죠. 그렇게 등장한 수많은 가능성 중에 잭슨 폴록과 함께 전후 미국의 미술에서 가장 중요한 역할을 한 예술가는 바로 다음에 설명할 '색면추상' 화가들입니다.

숭고의 미술,
바넷 뉴먼 & 마크 로스코

BARNETT NEWMAN & MARK ROTHKO

BARNETT NEWMAN
& MARK ROTHKO

바넷 뉴먼 1905년 1월 29일~1970년 7월 4일
마크 로스코 1903년 9월 25일~1970년 2월 25일
미술사조 | 추상표현주의(색면추상)

모세는 황량한 사막에서 양떼를 몰다가 신의 산으로 알려진 호렙산에 다다랐다. 붉은 바위로 가득한 호렙산을 거닐던 모세는 한쪽 구석에 가시떨기나무가 붉게 불타고 있는 것을 보았다. 그런데 신기하게도, 나뭇가지가 전혀 그을리지 않았으며 불꽃은 계속 거세게 타오르고 있었다. 모세는 이 광경이 너무 신기해서 가까이 다가갔다. 그러자 하나님의 목소리가 불타는 가시떨기나무 가운데서 울리기 시작했다. "모세야, 모세야!" 모세는 깜짝 놀라 얼른 대답했다. "예, 제가 여기에 있습니다." 그러자 불꽃 사이에서 다시 음성이 퍼져 나왔다. "이리로 가까이 오지 말아라. 네가 서 있는 곳은 거룩한 땅이니, 너는 신을 벗어라." 모세는 명령대로 신을 벗었다.

유대인이었던 바넷 뉴먼은 책상 앞에 가만히 앉아 성경 속의 이야기를 생각했습니다. 그는 모세가 어떻게 해서 절대자를 만나게 되었는지 궁금했습니다. 그리고 중요한 것은 '장소'가 아닌 '위치'라고 생각했습니다. 아무것도 아닌 인간에서 의미를 가진 인간으로, 불완전한 인간이 완전함을 얻게 된 것은 어떤 '위치'에 다다랐기 때문이라는 것입니다. 신의 존재를 마주하는 바로 그 '위치' 말입니다.
뉴먼은 자신의 그림을 통해 사람들이 그 '위치', 마치 신의 앞에 서 있는 모세처럼 관객들도 신성한 위치에 서 있는 듯한 경험을 하기를 바랐습니다.

잭슨 폴록의 배신

뉴욕의 미술은 잭슨 폴록과 평론가 클레멘트 그린버그 아래 전성기를 맞이했습니다. 한때 수많은 젊은 예술가들이 꿈을 좇아 파리에 모여들었던 것처럼, 이제는 전 세계의 수많은 예술가들이 뉴욕으로 모였습니다.

그런데 성장해나가던 뉴욕 미술계에 갑자기 균열이 나타났습니다. 슈퍼스타 잭슨 폴록이 갑자기 이상 행동을 보이기 시작한 것입니다. 그는 평면성을 중시하는 지금까지의 방식을 버리고 갑자기 사람의 얼굴을 그렸습니다. 일탈의 이유는 알 수 없었지만 원래 그는 야생마처럼 자유로운 영혼이었죠.

그린버그는 격노했습니다. 그가 보기에는 충분히 '배신'이라고 할 만한 행위였습니다. 평면성을 완성하는 것이야말로 모더니즘 회화의 숙명이라고 굳게 믿었는데 다른 사람도 아니고 미국의 미술을 상징하는 최고의 예술가 잭슨 폴록이 갑자기 탈선한 것입니다. 인상주의부터 거의 한 세기

에 걸쳐 발전해온 끝에 겨우 평면성을 깨달았는데 다시 입체감을 표현하는 과거로 돌아간다는 것은 말이 되지 않았습니다. 그린버그는 당황스러웠지만 할 수 없었습니다. 마치 자신이 섬기던 메시아가 갑자기 가출하는 모습을 지켜봐야 하는 제사장 같은 기분이었을까요?

모더니즘 회화를 구원하라

그린버그는 잭슨 폴록의 대안을 찾았습니다. 모더니즘 회화의 꿈인 '평면성'을 완성해줄 또 다른 메시아가 필요했습니다. 그가 찾아낸 예술가는 당시 '색면추상Color-field Paintings'이라는 또 다른 추상화를 그리고 있던 예술가들이었습니다. 바로 바넷 뉴먼과 마크 로스코입니다.

바넷 뉴먼의 작품 〈숭고한 영웅〉에서 볼 수 있듯이 색면추상은 거의 한 가지 색만 칠한 그림입니다. 이 단순한 그림은 잭슨 폴록의 그림보다 훨씬 더 평면적으로 보였으니 그린버그에게는 최고의 대안이었습니다. 어쩌면 그린버그는 자신을 버리고 저 멀리 떠나버린 잭슨 폴록에게 외치고 싶었는지 모릅니다. '네가 날 떠나도 나는 다른 메시아를 찾아서 반드시 모더니즘 회화를 구원하고 말리라.'

하지만 그린버그의 고요한 외침을 들을 새도 없이, 잭슨 폴록은 술에 잔뜩 취해 전속력으로 운전하다 나무를 들이받아 비명횡사하고 말았습니다. 그의 나이 44세였습니다.

〈숭고한 영웅Vir Heroicus Sublimis〉, 바넷 뉴먼, 1950, 1951

추상화의 또 다른 메시아

잭슨 폴록의 죽음을 뒤로하고, 뉴욕의 미술계에는 또 다른 메시아 '색면추상'이 떠올랐습니다. 하지만 잭슨 폴록의 그림을 어느 정도 이해한 사람이라고 해도 이번에는 정말 코웃음을 칠지도 모릅니다. 색면추상은 그저 캔버스에 한두 가지 색으로 칠한 것이 전부입니다. 하지만 작품의 가치를 살펴보면 마크 로스코의 〈No.6(자주색, 녹색과 빨간색)〉는 2,500억 원에 어느 러시아의 부호가 소유하게 되었습니다.

어째서 이런 말도 안 되는 그림을 잭슨 폴록의 자리를 이어받은 최고의 예술이라고 하는 것일까요? 아직은 납득하기 어렵겠지만 이들의 설명을 한번 들어볼까요. 바넷 뉴먼과 마크 로스코는 자신들의 그림을 '숭고'를 표현하는 그림이라고 말했습니다. '숭고'를 표현하기 위해 어쩔 수 없이 단순하게 그릴 수밖에 없었다는 것입니다.

갑자기 나타난 '숭고'라는 단어가 낯설게 느껴지겠지만, 사실 미술사에서 꾸준히 등장했던 주제입니다. 숭고란 신, 악마, 귀신, 사후세계처럼 현세를 초월한 또 다른 세계에 대한 경외감을 뜻합니다. 역사 속 대부분의 미술들은 숭고한 종교를 표현하면서 발전해왔습니다.

숭고함의 표현 방식

우선 과거의 예술 작품을 비교해볼까요. 고대 그리스의 조각인 밀로의

밀로의 비너스, 기원전 2세기

경주 석굴암 본존불상, 8세기

비너스와 경주 석굴암 본존불상은 그냥 보기에도 서로 느낌이 다릅니다. 밀로의 비너스가 관능적이라면 본존불상은 차분한 느낌이죠.

비너스는 꼭 젖가슴이 드러났기 때문이 아니라 적당한 살집과 이상적인 비율, 그리고 살짝 꼰 듯한 자세로 관능적인 분위기를 풍깁니다. 그리스 로마 신화에서 비너스는 '사랑의 여신'이기도 합니다.

반면 석굴암 본존불상은 가슴이 드러난 반라의 모습이지만 결코 관능적이라고 할 수 없습니다. 자세와 눈, 코, 입은 필요한 부분만 간결하게 묘사했고 옷의 주름도 밀로의 비너스에 비하면 거의 인위적으로 정리해놓은 느낌입니다. 하지만 표정과 자태에서 자비로움과 여유가 느껴집니다.

단순히 화려한 묘사가 없다고 해서 본존불상을 밀로의 비너스보다 못한 미술이라고 말할 수 있을까요? 전혀 그렇지 않습니다. 둘은 아름다움의 종류가 다를 뿐입니다. 비너스가 '관능의 미'라면 본존불상은 '숭고의 미'에 가깝습니다. 우리는 본존불상을 보면서 시각적 쾌감보다 마음의 위안과 경외심을 느낍니다. 깨달음을 얻은 부처를 표현하는 방식은 화려하기보다 차분할 수밖에 없습니다. 이것이 과거에 있었던 '숭고의 미술'입니다.

아름다움의 두 종류

이번에는 조금 더 가까운 시대로 가볼까요? 19세기 낭만주의 화가 카스파르 다비드 프리드리히의 〈바다의 수도사〉도 또 다른 '숭고의 미술'입

〈바다의 수도사Monk by the Sea〉, 카스파르 다비드 프리드리히, 1808~1810

니다. 어두컴컴해 보이는 이 그림은 검고 거대한 바다 앞에 홀로 서 있는 수도사의 모습을 그린 것입니다. 수도사는 거대한 자연 앞에서 겸허한 자세로 서 있습니다.

프리드리히의 풍경화는 분명 아름답지만 우리가 예쁜 꽃을 볼 때 느끼는 아름다움과는 조금 다릅니다. 바다와 우주 같은 거대한 자연 앞에서 느끼는 것은 또 다른 종류의 아름다움이죠.

그 차이를 처음으로 구분하기 시작한 사람이 바로 독일의 철학자 이마누엘 칸트입니다. 그는 저서 《판단력 비판》에서 아름다움을 크게 2가지로 구분했습니다. 바로 '평범한 아름다움'과 '숭고한 아름다움'입니다.

'평범한 아름다움beauty'은 꽃이나 미인을 보고 느끼는 감정입니다. 그

리고 '숭고한 아름다움sublime'은 거대한 자연을 볼 때 느끼는 혼란과 무질서, 혹은 두려움이 동반된 감정입니다. 분명 숭고의 아름다움은 평범한 아름다움과는 질적으로 다릅니다.

나의 형상을 그리지 말라

다시 돌아와 바넷 뉴먼과 마크 로스코의 그림을 살펴볼까요. 잭슨 폴록에 이어 미국 미술의 새로운 중심이 된 이들은 자신들의 미술은 '숭고의 미'를 추구한다고 말했습니다.

그런데 이들은 석굴암 본존불상이나 프리드리히의 풍경화보다 더 극단적으로, 아예 아무것도 그리지 않고 색만 칠하는 방식을 택했습니다. 그러고는 그것이 숭고의 미를 표현하는 최선의 방식이라고 했습니다.

이것을 이해하기 위한 열쇠는 먼저 두 예술가 모두 유대인이라는 것에서 찾아볼 수 있습니다. 유대교와 기독교의 경전인 성경에는 '십계명'이 있습니다. 신이 선지자 모세를 통해 직접 전한 만큼 유대인들이 가장 중요시하는 계율입니다. 그런데 십계명 중에는 고개를 갸우뚱하게 하는 부분이 있습니다.

너를 위하여 새긴 우상을 만들지 말고 또 위로 하늘에 있는 것이나
아래로 땅에 있는 것이나 땅 아래 물속에 있는 것의 아무 형상이든지 만들지 말라.
-십계명 중에 제2계명-

간단히 말하면 '신의 형상'을 만들지 말라는 것입니다. 그냥 들으면 그런가 보다 싶지만 잘 생각해보면 조금 이상합니다. 전 세계의 모든 종교는 항상 신의 형상을 만드는 것을 당연하게 생각해왔습니다. 불교, 힌두교뿐 아니라 토속신앙까지 대부분의 종교는 작은 나무 신상이든 거대한 석상이든 신의 형상을 만들었습니다. 그런데 유대교와 기독교에서는 특

〈일체 1Onement 1〉(인간이 삼위일체를 이해할 수 있을까?), 바넷 뉴먼, 1948

이하게도 신의 형상을 만들지 못하게 합니다.

게다가 이것은 십계명 중에서 두 번째로 중요한 계율입니다. 살인하지 말라, 부모를 공경하라는 것과 같이 도덕적으로 더 의미 있는 계율보다 우선하는 것입니다. 기독교의 신은 계명을 통해 인간들에게 자기 형상을 만들지 말라고 확실하게 엄포를 놓았습니다.

신은 어떤 모습인가?

신은 말 그대로 절대적인 존재입니다. 그렇다면 그는 어떤 모습일까요? 우리처럼 눈, 코, 입이 있을까요? 팔이 수십 개 달린 희한한 모습일까요? 필멸자인 인간의 지성으로는 절대신의 모습을 상상할 수 없습니다. 우주의 끝이 어디인지도 모르고 우주 전체가 어떻게 생겼는지도 모르는데 그 우주를 창조한, 그 우주보다 더 큰 존재의 모습을 우리가 어떻게 알 수 있느냐는 것입니다.

신의 형상을 만들지 말라는 이유는 피조물인 인간이 감히 절대신의 모습을 상상조차 해서는 안 된다는 뜻이고, 어차피 인간 지성의 한계로는 신의 형상을 이해할 수 없다는 뜻입니다. 다시 말해 형상이 존재하지 않는 것 자체로 신의 절대성을 더 정확히 보여준다는 것입니다.

인류는 지금껏 여러 가지 형태로 신을 표현해왔습니다. 미켈란젤로는 〈천지창조〉에서 아담과 신이 손가락을 맞대는 모습으로 아름답게 묘사했습니다. 하지만 이는 절대신을 인간의 지성으로 한정한 것에 불과합니다.

신의 형태를 윤곽선으로 가두었기 때문이죠. 윤곽선에는 한계가 있습니다. 하지만 가장 높은 지점에 있는 숭고의 아름다움은 한계가 없는 무한성, 절대성에 있습니다.

색면추상 예술가들은 미술사에서 지금까지 숭고를 표현해온 방법에는 한계가 있다고 생각했습니다. 그래서 가장 근원적인 숭고의 아름다움을 표현하는 가장 확실한 방법은 형태를 제거하는 것이라는 생각에 다다랐습니다. 이것이 바로 색면추상 화가들이 형태를 완전히 제거하고 색으로만 숭고의 아름다움을 표현했던 이유입니다.

지극히 근대적인 방식

유대인 출신의 바넷 뉴먼은 실제로도 유대교에 상당히 심취해 있었습니다. 특히 그의 아버지는 이스라엘 민족이 신의 선택을 받았다는 소위 '선민사상'에 대한 깊은 믿음을 가지고 있었습니다. 어릴 적부터 아버지를 통해 유대인들의 사상을 듣고 자란 바넷 뉴먼은 예술가가 되고 나서 자연스럽게 자신의 종교적 정체성을 어떻게 예술로 풀어야 하는가를 고민했습니다.

이런 성향은 그의 작품 제목에서도 알 수 있습니다. 〈여리고 성〉, 〈아브라함〉, 〈아담〉, 〈우리엘〉(구약성경에 나오는 천사의 이름) 등 성경에 등장하는 사건이나 인물들이 많습니다.

그래서인지 바넷 뉴먼은 자신의 그림을 예술이라기보다 일종의 종교

〈제목 없음 : 파랑 위 녹색Untitled : Green on Blue)〉, 마크 로스코, 1956

행위라고 생각했습니다. 그리고 관람객들이 자신의 그림을 통해 종교적 체험을 하길 바랐죠. 단순히 조금 떨어져서 팔짱을 끼고 그림을 감상하는 것이 아니라, 불상 앞에서 불공을 드리는 불자나 교회에서 기도를 드리는 신도처럼 그림을 보면서 영적인 체험을 하기를 원했습니다. 그래서 전시 도우미들을 고용해 관객들이 1미터 안쪽으로 최대한 그림 가까이 붙어서 '체험'하도록 유도했습니다.

마크 로스코는 바넷 뉴먼만큼 유대교에 심취해 있지는 않았지만, 뉴먼을 만나 함께 숭고의 미술에 대해 고민했습니다. 같은 유대인 출신이었으니 쉽게 공감대가 형성되었을 것입니다. 이들은 뉴욕에서 같이 활동하며 자주 만나 미술에 관한 토론을 나누었습니다. 인상주의 시절 모네와 르누아르처럼 말이죠. 뉴먼과 로스코도 서로의 생각을 공유하면서 색면추상의 아이디어를 발전시켰습니다.

다만 로스코는 종교보다는 조금 더 철학적으로 접근했습니다. 그는 인간의 영적인 본성에 대해 고민했습니다. 사람들은 원래 '신비한 이야기'를 좋아합니다. 고대 그리스 신화는 신비한 이야기들로 가득하고, 중세 기독교에도 성자들의 기적과 천사와 악마들의 이야기들이 많습니다. 우리나라의 '심청전'이나 '선녀와 나무꾼' 같은 전래동화에도 항상 용왕이나 옥황상제 같은 영적인 존재들이 등장합니다. 아마도 인간이 가지고 있는 '영적인 세계'에 대한 호기심이 문학이나 예술을 통해 나타나는 현상일 것입니다.

로스코는 근대로 접어들면서 아무래도 인간의 영적인 욕망을 채워줄 신화가 점점 사라지고 있다고 보았습니다. 결과적으로 지금 시대의 사람

들에게는 영적인 공허함이 있다고 본 것이죠. 그래서 로스코는 예술이 일종의 '선지자' 역할을 해서 인간의 영적인 욕망을 해소해주어야 한다고 생각했습니다. 이것이 로스코가 숭고의 미술을 추구했던 이유입니다.

숭고를 표현하고자 했던 색면추상 예술가들의 노력을 어떻게 이해해야 할까요? 바넷 뉴먼과 로스코의 색면추상은 잭슨 폴록의 그림과 함께 가장 많은 오해를 산 미술 중 하나입니다. 고작 색만 칠해놓은 그림을 예술이라고 하니 납득하기 어려운 것이 당연합니다. 하지만 이들은 진지하게 숭고에 대해 고민한 끝에 형상을 제거하는 방법을 택했습니다. 그들의 생각을 천천히 곱씹어보면 고개를 끄덕일 수밖에 없습니다. 숭고를 표현하는 데 이보다 더 설득력 있는 방법이 딱히 떠오르지 않습니다.

숭고는 인류 미술에서 한 번도 빠지지 않고 이어져온 주제입니다. 다만 바넷 뉴먼과 마크 로스코는 참으로 '근대적이다'라고 할 만한 방식으로 표현했습니다.

고급 미술과 저급 미술의 분리

잭슨 폴록과 색면추상의 그림들이 유난히 이해하기 어렵다고 느끼는 사람들이 많을 것입니다. 이 현상에 대해 그린버그는 '고급 미술'과 '저급 미술'의 자연스러운 분리라고 말했습니다. 자본주의사회에서 고급 스포츠카를 타는 부자들과 대중교통을 타는 서민들로 양극화되는 것처럼 미술도 위아래로 나눠졌다는 것입니다.

예를 들어 레오나르도 다빈치의 〈모나리자〉는 고급 예술일까요, 대중 예술일까요? 르네상스의 거장 다빈치의 그림은 당연히 고급 예술이라고 생각할 것입니다. 하지만 그린버그는 저급(대중) 예술이라고 생각했습니다. 상류층이 더 이상 독점하지 않기 때문입니다. 〈모나리자〉는 분명 한때는 고급 예술이었지만 이제는 대중들에게 널리 알려져 있고 누구나 쉽게 접근할 수 있으므로 더 이상 고급 예술로서 가치가 없습니다. 시간이 지나면서 자연스럽게 대중 예술로 변화한 셈입니다.

반면 잭슨 폴록의 그림과 색면추상은 고급 예술의 전형을 보여줍니다. 설명을 듣지 않으면, 또는 깊이 생각하시 않으면 쉽게 이해할 수 없는 미술이니까요. 다르게 말하면 '시간적, 물질적 여유가 있는 소수만 향유할 수 있는 예술'입니다.

미술이 현대사회의 숙제 중 하나인 양극화 현상까지 반영했다고 하면 어쩐지 씁쓸하다는 생각도 듭니다. 하지만 언제나 그랬듯이 미술은 시대의 열매입니다. 오히려 시대를 가장 정직하게 반영하기 때문에 의미 있는 것인지도 모릅니다.

추상표현주의 예술가들의 활발한 활동과 함께 뉴욕의 미술은 최고의 전성기를 맞이했습니다. 예술가들뿐 아니라 최고의 비평가들과 상류층, 그리고 자본까지 몰려들면서 점점 더 활기가 넘쳤습니다. 이젠 누가 봐도 미국이 전 세계 미술의 중심이라고 할 만했습니다. 다만 이때까지만 해도 모더니즘 회화가 앞으로 어떤 종말을 맞이하게 될지 그 누구도 예측하지 못했습니다.

마치며

모더니즘 회화는 스스로를 온전히 완성한 것처럼 보였습니다. 모네의 인상주의부터 시작된 모더니즘 회화는 100여 년간 수많은 예술가들의 고민을 거치며 계속 발전해왔습니다. 그리고 마지막에 잭슨 폴록과 색면 추상에 이르러 회화의 정체성이 '평면 예술'이라는 것을 확실히 깨닫게 되었습니다. 이제 예술가들은 그렇게 깨달은 본질에 따라 열심히 그림을 그리기만 하면 될 것 같았습니다.

하지만 예술가들은 곧 깨달았습니다. 자신들이 지금까지 잡을 수 없는 꿈을 좇고 있었다는 것을 말입니다.

그 깨달음은 일군의 예술가들의 의심에서 시작되었습니다. 나중에 '미니멀리즘'이라는 미술을 창조하는 이들은 잭슨 폴록의 그림에 어떤 오류가 있다고 생각했습니다. 처음에는 잭슨 폴록의 추상표현주의가 모더니즘 회화의 꿈, 즉 '평면성'을 완성했다고 믿었습니다. 하지만 가만히 살펴

보니 뭔가 이상했습니다.

이들은 우선 잭슨 폴록의 회화에서도 어쩔 수 없이 어느 정도의 입체감이 생길 수밖에 없다는 점에 의문을 품었습니다. 잭슨 폴록이 물감을 열심히 뿌리고 있는 모습을 한번 상상해볼까요. 먼저 뿌린 물감과 나중에 뿌린 물감이 겹치면서 어쩔 수 없이 '높낮이'가 생깁니다. 이것은 곧 깊이가 생긴다는 것, 즉 평면이 아닌 입체를 의미합니다.

그렇다면 이 오류를 어떻게 해결할 수 있을까요? 잭슨 폴록은 물감들을 흩뿌리다가 의도하지 않게 높낮이가 생겨버렸으니, 바넷 뉴먼의 그림처럼 아예 완전히 하얀색 하나로만 칠하면 어떨까요? 그렇게 되면 평면성을 완벽하게 구현할 수 있을까요? 하지만 이것만으로도 오류를 완전히 해결할 수 없습니다. 같은 색 물감이라도 붓질하면서 여러 번 겹치다 보면 미세하게 높낮이가 생길 수밖에 없기 때문입니다.

그렇다면 붓이 아닌 스프레이 같은 다른 도구로 거의 완벽하게 평평한 회화를 그리면 어떨까요? 사람이 눈으로 식별하기 어려울 만큼 촘촘하게 평면을 만드는 것입니다. 하지만 그래도 완벽한 평면은 될 수 없습니다. 극단적으로 말하면 물감 분자들 사이에도 높낮이는 존재하니까요.

너무 비약적이라고 할 수 있지만, 진정한 '평면성'을 완성하고 싶다면 사소한 논리적 오류까지 찾아내서 제거해야 합니다. 억지를 부리는 것이 아니라 모더니즘 회화의 꿈을 정말로 이루고 싶었던 것입니다.

예술가들은 계속 고민했습니다. 극단적으로 단순한 미니멀리즘Minimalism도 시도해보고 수많은 비평가들과 함께 이런저런 논쟁의 과정도 거쳤습

니다. 그리고 어느 순간 깨달았습니다. '무오류의 위벽한 평면성'은 결코 도달할 수 없다는 것을 말입니다. 잡을 수 있을 거라고 생각했지만 결코 잡을 수 없는 꿈이었습니다. 그리고 여기에서 모더니즘 회화 전체를 관통했던 '그림이란 도대체 무엇인가?'라는 질문도 멈추게 되었습니다. 한 세기를 이어온 모더니즘 회화가 끝나버린 것입니다. 완성할 수 없다는 것을 깨달았으니 더 이상 앞으로 나아갈 방법이 없었습니다.

이것은 불교에서 말하는 해탈의 과정과 놀라울 만큼 비슷합니다. 석가모니는 젊은 시절 병든 사람이 고통스럽게 죽어가는 모습을 보고 '인생이란 과연 무엇인가?'에 대한 답을 찾기 위해 출가했습니다. 속세로 내려가 사랑도 해보고, 쾌락도 느껴보고, 슬픔도 겪어보고, 고뇌도 해보며 삶에서 느끼는 고통의 근원이 무엇인지 답을 구하려 했습니다. 하지만 어느 순간 그 모든 것이 허무하다는 것을 깨달았습니다. 그러고는 보리수 밑에서 모든 것을 놓아버리고 해탈의 경지에 올랐습니다.

석가모니가 '인생의 답'을 구하고자 했던 것처럼 예술가들도 '회화의 답'을 찾으려 했습니다. 모더니즘 회화의 발전 과정은 수많은 질문에 대한 예술가들의 고민과 방황의 흔적입니다. 예술가들은 마침내 답을 찾았다고 생각했지만 결국 이마저 도달할 수 없는 허상이었다는 것을 깨달았습니다. 인생의 무상함을 깨달은 석가모니처럼 모더니즘 회화도 완성할 수 없음을 깨닫는 순간 수많은 고민과 질문에서 벗어났습니다. 그렇게 모더니즘 회화는 종언을 고합니다.

모더니즘 회화가 끝났다는 것은 현대미술이 시작되었다는 의미입니

다. 근대미술이 회화와 조각을 극한까지 완성하고 싶어 했다면, 현대미술은 반대로 회화와 조각을 완전히 포기하고 설치미술이나 퍼포먼스, 영상 같은 다양한 방식으로 확장했습니다. 이것이 가장 큰 차이점입니다. 현대미술이 다양한 방식을 시도한 가장 큰 이유는 모더니즘 회화의 마지막에서 조각과 회화가 도저히 '완성'의 지점에 다다를 수 없다는 것을 확실하게 깨달았기 때문입니다. 완성할 수 없는 회화와 조각이라는 장르를 포기하고 대신 다른 장르를 탐색한 것이죠. 현대미술에서 회화와 조각은 그저 흔적만 남아 있을 뿐입니다.

수많은 예술가들에 의해 한 세기 동안 이어져온 모더니즘 회화의 결말은 회화의 완성이 아니라 해방이었습니다. 이렇게 말하면 허무한 느낌도 들지만 모더니즘 회화의 아름다움은 결말보다 발전 과정에 있습니다. 한 세기가 지난 시점에 살고 있는 우리는 모더니즘 회화가 꿈을 완성하지 못한 채 끝나버렸다는 것을 알고 있습니다. 하지만 그 끝을 향해 달려가던 예술가들의 마음은 진심으로 가득했습니다.

동쪽 끝으로 가면 해가 떠오르는 세상의 끝에 다다를 수 있을 거라고 생각했던 알렉산드로스 대왕처럼, 예술가들도 그 끝에서 무언가를 잡으려고 했습니다. 모더니즘 회화가 아름다운 이유는 이것입니다. 꿈을 좇던 예술가들의 이야기이기 때문입니다.

참고 문헌

Cees de Jong, *Piet Mondrian : Life and Work*, Abrams, 2015

Clement Greenberg, *Art and Culture*, Beacon Press, 1961

Harold Rosenberg, *The Tradition of The New*, Da Capo Press, 1994

Richard R. Brettell, *Modern Art 1851~1929*, Oxford University Press, 1999

Vincent van Gogh, *The Letters of Vincent van Gogh*, Ronald de Leeuw(Editor), Arnold J. Pomerans(Translator), Penguin Classics, 1998

Werner Haftmann, *Painting in the Twentieth Century*, Praeger, 1965

모니카 봄 두첸, 《세계 명화의 비밀》, 김현우 옮김, 생각의나무, 2002

빈센트 반 고흐, 《반 고흐, 영혼의 편지》, 신성림 옮기고 엮음, 예담, 2019

미셸 푸코, 《마네의 회화》, 그린비, 2016

수잔나 파르취, 《당신의 미술관Haus der Kunst》, 홍진경 옮김, 현암사, 1999

에른스트 한스 곰브리치, 《서양미술사The Story of Art》, 백승길·이종승 옮김, 예경, 1997

이주헌, 《지식의 미술관》, 아트북스, 2009

조원재, 《방구석 미술관》, 블랙피쉬, 2018

존 핀레이, 《피카소 월드》, 정무정 옮김, 미술문화, 2013

진중권, 《미학 오디세이1, 2, 3》, 휴머니스트, 2004

진중권, 《진중권의 서양미술사 : 모더니즘》, 휴머니스트, 2013

진중권, 《진중권의 서양미술사 : 후기 모더니즘과 포스트모더니즘》, 휴머니스트, 2013

허나영, 《다시 쓰는 착한 미술사》, 타인의사유, 2021

도판 목록

변화의 시작, 시민혁명에 관하여

이지도르 스타니슬라스 헬만, 〈루이 16세의 처형Execution of Louis XVI, 판화에 잉크, 1793, 파리 국립 도서관

아브라함 혼디우스, 〈얼어붙은 템스강The Frozen Thames〉, 캔버스에 유화, 1677, 런던 박물관

클로드 모네, 〈곡물 더미Grainstacks〉, 캔버스에 유화, 1890, 바르베리니 미술관

낭만주의와 사실주의 이해하기

외젠 들라크루아, 〈민중을 이끄는 자유의 여신Liberty Leading the People/French : La Liberté guidant le peuple〉, 캔버스에 유화, 1830, 루브르 박물관

존 컨스터블, 〈건초 마차The Hay Wain〉, 캔버스에 유화, 1821, 영국 내셔널 갤러리

카스파르 다비드 프리드리히, 〈얼음 바다The Sea of Ice/German : Das Eismeer〉, 캔버스에 유화, 1823~1824, 함부르크 미술관

장 프랑수아 밀레, 〈이삭 줍는 여인들The Gleaners/French : Des Glaneuses〉, 캔버스에 유화, 1857, 오르세 미술관

귀스타브 쿠르베, 〈마을의 여인들Young Ladies of the Village/French : Les Demoiselles de Village〉, 캔버스에 유화, 1851~1852, 메트로폴리탄 미술관

에두아르 마네, 〈뱃놀이Boating〉, 캔버스에 유화, 1874, 메트로폴리탄 미술관

미켈란젤로 메리시 다 카라바조, 〈그리스도의 체포The Taking of Christ〉, 캔버스에 유화, 1602, 아일랜드 국립 미술관

빛을 그리는 화가, 클로드 모네

페테르 파울 루벤스, 〈십자가를 세움The Elevation of the Cross〉, 나무에 유화, 1610~1611, 성모 마리아 대성당(벨기에 앤트워프)

클로드 모네, 〈루앙 대성당Cathédrale Notre-Dame de Rouen〉, 캔버스에 유화, 1894, 보스턴 미술관

조반니 안토니오 카날(카날레토), 〈세인트폴 대성당St. Paul's Cathedral〉, 캔버스에 유화, 1754, 예

일 영국 미술 센터

클로드 모네, 〈루앙 대성당Cathédrale Notre-Dame de Rouen〉, 캔버스에 유화, 1894, 보스턴 미술관

클로드 모네, 〈루앙 대성당Cathédrale Notre-Dame de Rouen〉, 캔버스에 유화, 1892~1894, 폴라 미술관(일본 하코네)

클로드 모네, 〈루앙 대성당Cathédrale Notre-Dame de Rouen〉, 캔버스에 유화, 1892, 내셔널 갤러리 오브 아트(워싱턴 D.C.)

장 오귀스트 도미니크 앵그르, 〈카롤린 리비에르의 초상Mademoiselle Caroline Rivière〉, 캔버스에 유화, 1805, 루브르 박물관

클로드 모네, 〈양산을 쓴 여인-카미유와 장Woman with A Parasol-Madame Monet and Her Son〉, 캔버스에 유화, 1875, 내셔널 갤러리 오브 아트(워싱턴 D.C.)

클로드 모네, 〈인상, 해돋이Impression, Sunrise/French : Impression, Soleil Levant〉, 캔버스에 유화, 1872, 마르모탕 모네 미술관

에두아르 마네, 〈올랭피아Olympia〉, 캔버스에 유화, 1863, 오르세 미술관

윌리엄 터너, 〈노예선The Slave Ship〉, 캔버스에 유화, 1840, 보스턴 미술관

클로드 모네, 〈수련Water Lilies〉, 캔버스에 유화, 1914~1926, 뉴욕 현대미술관

봄처럼 따뜻한 그림을, 오귀스트 르누아르

오귀스트 르누아르, 〈피아노 치는 소녀들Young Girls at the Piano/French : Jeunes Filles au Piano〉, 캔버스에 유화, 1892, 메트로폴리탄 미술관

오귀스트 르누아르, 〈배우 장 사마리의 초상The Daydream or Portrait of Jeanne Samary/French : La Reverie〉, 캔버스에 유화, 1877, 러시아 푸쉬킨 미술관

오귀스트 르누아르, 〈물랭 드 라 갈레트의 무도회Dance at Le Moulin de la Galette/French : Bal du Moulin de la Galette〉, 캔버스에 유화, 1876, 오르세 미술관

오귀스트 르누아르, 〈선상 파티의 점심Luncheon of the Boating Party/French : Le Déjeuner des Canotiers〉, 캔버스에 유화, 1880, 필립스 컬렉션(워싱턴 D.C.)

벨 에포크의 어둠, 에드가 드가

에드가 드가, 〈압생트L'Absinthe〉, 캔버스에 유화, 1875~1876, 오르세 미술관

장 프랑수아 밀레, 〈만종Angelus/French : L'Angélus〉, 캔버스에 유화, 1857~1859, 오르세 미술관

에드가 드가, 〈무대 위의 댄서Dancer on Stage/French : Danseuse sur Scène〉, 모노타입 프린트에 파스

텔, 1876~1877, 오르세 미술관

장 베로, 〈오페라 무대 뒤Les Coulisses de L'opéra〉, 캔버스에 유화, 1889, 프랑스 카르나발레 미술관

에드가 드가, 〈14세의 어린 무용수Little Dancer of Fourteen Years/French: La Petite Danseuse de Quatorze Ans〉, 청동·면직물·실크·나무, 1879~1880, 메트로폴리탄 미술관

에드가 드가, 〈두 명의 댄서Two Ballet Dancers/French: Deux danseuses〉, 종이에 파스텔과 과슈, 1879, 쉘번 미술관(미국 버몬트)

에드가 드가, 〈무대 위에서 발레 연습The Rehearsal of the Ballet Onstage〉, 종이에 붓과 잉크로 드로잉, 파스텔로 마무리 후 캔버스에 고정, 1874, 메트로폴리탄 미술관

그림으로 감정을 표현한 영혼의 화가, 빈센트 반 고흐

페테르 파울 루벤스, 〈채찍질당하는 예수The Flagellation of Christ〉, 패널에 유화, 1617, 세인트 폴 성당(벨기에 앤트워프)

빈센트 반 고흐, 〈오베르 성당The Church at Auvers/French: L'église d'Auvers-sur-Oise〉, 캔버스에 유화, 1890, 오르세 미술관

빈센트 반 고흐, 〈별이 빛나는 밤Starry Night〉, 캔버스에 유화, 1889, 뉴욕 현대미술관

빈센트 반 고흐, 〈슬픔(시엔의 누드, Sorrow)〉, 석판화, 1882, 뉴욕 현대미술관

빈센트 반 고흐, 〈귀에 붕대를 감은 자화상Self-Portrait with Bandaged Ear〉, 캔버스에 유화, 1889, 개인 소장

빈센트 반 고흐, 〈아를의 붉은 포도밭Red Vineyards at Arles〉, 캔버스에 유화, 1888, 푸쉬킨 주립 미술관(러시아 모스크바)

빈센트 반 고흐, 〈까마귀가 있는 밀밭Wheatfield with Crows/Dutch : Korenveld met kraaien〉, 캔버스에 유화, 1890, 반 고흐 미술관(네덜란드 암스테르담)

빈센트 반 고흐, 〈밤의 카페 테라스Café Terrace at Night〉, 캔버스에 유화, 1888, 크뢸러 뮐러 미술관(네덜란드 오테를로)

태초의 자연을 꿈꾼 도시의 남자, 폴 고갱

폴 고갱, 〈아베 마리아La Orana Maria〉, 캔버스에 유화, 1891, 메트로폴리탄 미술관

비슈누 신, 브라마 신과 함께 광적인 춤을 추는 시바 신, 종이에 금·은·수채, 18세기 인도, 로스엔젤레스 카운티 미술관

폴 고갱, 〈설교 후의 환상The Vison after the Sermon〉, 캔버스에 유화, 1888, 내셔널 갤러리 오브

스코틀랜드

폴 고갱, 〈망자의 영혼 감시Manao Tupapau〉, 캔버스에 유화, 1892, 버펄로 AKG 아트 뮤지엄

폴 고갱, 〈낮잠The Siesta〉, 캔버스에 유화, 1892~1894, 메트로폴리탄 미술관

폴 고갱, 〈우리는 어디서 왔으며, 누구이며, 어디로 가는가?Where Do We Come From? What Are We? Where Are We Going?/French : D'où Venons-nous? Que Sommes-nous? Où Allons-nous?〉, 캔버스에 유화, 1897~1898, 보스턴 미술관

철학자들이 사랑한 사과, 폴 세잔

폴 세잔, 〈앙브루아즈 볼라르의 초상Portrait of Ambroise Vollard〉, 캔버스에 유화, 1899, 프티 팔레 미술관

폴 세잔, 〈사과 바구니The Basket of Apples/French : Le Panier de Pommes〉, 캔버스에 유화, 1890~1894, 시카고 미술관

미켈란젤로 메리시 다 카라바조, 〈성 마태의 영감The Inspiration of Saint Matthew〉, 캔버스에 유화, 1602, 산 루이지 데이 프란체시 성당

클로드 모네, 〈건초 더미, 여름 끝Stacks of Wheat, End of Summer/French : Meules, fin de L'été〉, 캔버스에 유화, 1891, 오르세 미술관

폴 세잔, 〈생빅투아르산과 아크강 계곡의 다리Mont Sainte-Victoire and the Viaduct of the Arc River Valley〉, 캔버스에 유화, 1882~1885, 메트로폴리탄 미술관

폴 세잔, 〈주방의 탁자Kitchen Table/French : La Table de Cuisine〉, 캔버스에 유화, 1888~1890, 오르세 미술관

폴 세잔, 〈체리와 복숭아가 있는 정물화Still Life with Cherries And Peaches/French : Nature Morte au Plat de Cerises〉, 캔버스에 유화, 1885~1887, 로스엔젤레스 카운티 미술관

투탕카멘 왕과 아누비스가 그려진 이집트 벽화, 기원전 14세기경

폴 세잔, 〈여러 개의 사과Apples〉, 캔버스에 유화, 1878~1879, 메트로폴리탄 미술관

파블로 피카소, 〈언덕 위의 집House on the Hill〉, 캔버스에 유화, 1909, 베르구르엔 미술관

자포니즘, 유럽의 일본 따라 하기

클로드 모네, 〈일본풍La Japonaise〉, 캔버스에 유화, 1876, 보스턴 미술관

제임스 애벗 맥닐 휘슬러, 〈도자기의 나라에서 온 공주La Princesse du Pay de la Porcelaine〉, 캔버스에 유화, 1865, 프리어 미술관

가쓰시카 호쿠사이, 〈가나가와의 큰 파도(The Great Wave of Kanagawa/일본어: 神奈川沖浪裏)〉, 목판화, 1830~1832, 메트로폴리탄 미술관

안도 히로시게, 〈신오하시 다리와 아타케의 소나기(Sudden Shower over Shin-Ōhashi Bridge and Atake/일본어: 大はしあたけの夕立)〉, 목판화, 1857, 브루클린 미술관

빈센트 반 고흐, 〈빗속의 다리The Bridge in the Rain〉, 캔버스에 유화, 1887, 반 고흐 미술관

렘브란트 하르먼손 반 레인, 〈니콜라스 튈프 박사의 해부학 수업The Anatomy Lesson of Dr. Nicolaes Tulp〉, 캔버스에 유화, 1632, 마우리츠하위스 미술관

폴 고갱, 〈황색의 그리스도Le Christ Jaune〉, 캔버스에 유화, 1889, 버펄로 AKG 아트 뮤지엄

가쓰시카 호쿠사이, 〈붉은 후지산Red Fuji〉, 목판화, 1831, 영국 박물관

가쓰시카 호쿠사이, 〈피리새와 벚나무Bouvreuil et Cerisierpleureur〉, 목판화, 1834, 파리 기메 국립 아시아 미술관

빈센트 반 고흐, 〈꽃피는 아몬드 나무Almond Blossom〉, 캔버스에 유화, 1890, 반 고흐 미술관

죽음과 맞닿은 사랑을 표현하다, 에드바르트 뭉크

에드바르트 뭉크, 〈절규The Scream/Norwegian : Skrik〉, 종이에 유화·템페라·파스텔·크레용, 1893, 노르웨이 내셔널 갤러리

에드바르트 뭉크, 〈병든 아이The Sick Child/Norwegian: Det syke barn〉(시리즈 중 네 번째), 캔버스에 유화, 1907, 영국 테이트 갤러리

에드바르트 뭉크, 〈잿더미Ashes〉, 캔버스에 유화, 1895, 노르웨이 내셔널 갤러리

에드바르트 뭉크, 〈마돈나Madonna〉, 캔버스에 유화, 1894, 뭉크 미술관(오슬로)

에드바르트 뭉크, 〈살인녀The Murderess〉, 캔버스에 유화, 1906, 뭉크 미술관

에드바르트 뭉크 〈폭풍The Storm〉, 캔버스에 유화, 1893, 뉴욕 현대미술관

야수처럼 자유롭게 날뛰는 색, 앙리 마티스

앙리 마티스, 〈디저트, 빨간색의 조화The Dessert : Harmony in Red〉, 캔버스에 유화, 1908, 에르미타주 미술관

앙리 마티스, 〈모자를 쓴 여인The Woman with a Hat/French : La Femme au Chapeau〉, 캔버스에 유화, 1905, 샌프란시스코 현대미술관

앙리 마티스, 〈콜리우르의 지붕Les Toits de Collioure〉, 캔버스에 유화, 1905, 에르미타주 미술관

앙리 마티스, 〈춤Dance/French : La Danse〉, 캔버스에 유화, 1910, 에르미타주 미술관

앙리 마티스, 〈뒤로 기댄 큰 누드Large Reclining Nude〉, 캔버스에 유채, 1935, 볼티모어 미술관
앙리 마티스, 〈앵무새와 인어The Parakeet and the Mermaid〉, 종이에 수채·색종이·목탄, 1952, 암스
테르담 시립미술관

창조적 붕괴와 새로운 미술, 파블로 피카소

파블로 피카소, 〈만돌린을 든 소녀Woman with a Mandolin〉, 캔버스에 유화, 1910, 뉴욕 현대미술관
파블로 피카소, 〈첫 번째 성찬First Communion〉, 캔버스에 유화, 1896, 피카소 미술관(바르셀로나)
파블로 피카소, 〈삶The Life/French : La Vie〉, 캔버스에 유화, 1903, 클리블랜드 미술관
앙리 마티스, 〈생의 환희The Joy of Life/French : Le Bonheur de Vivre〉, 캔버스에 유화, 1906, 반스 파
운데이션(필라델피아)
파블로 피카소, 〈아비뇽의 처녀들Les Demoiselles d'Avigno〉, 캔버스에 유화, 1907, 뉴욕 현대미술관
파블로 피카소, 〈바이올린과 포도Violin and Grapes/French : Violon et Raisins〉, 캔버스에 유화, 1912,
뉴욕 현대미술관
파블로 피카소, 〈마 졸리Ma Jolie〉, 캔버스에 유화, 1912, 뉴욕 현대미술관

추상화를 탄생시킨 젊은 법대 교수, 바실리 칸딘스키

바실리 칸딘스키, 〈꿈 같은 즉흥Dreamy Improvisation〉, 캔버스에 유화, 1913, 렌바흐하우스 미
술관
바실리 칸딘스키, 〈제목 없음Untitled〉, 종이에 수채, 1910(또는 1913), 퐁피두 센터
바실리 칸딘스키, 〈청기사The Blue Rider/German: Der Blaue Reiter〉, 캔버스에 유화, 1903, 개인 소장
클로드 모네, 〈건초 더미, 여름 끝Stacks of Wheat, End of Summer〉, 캔버스에 유화, 1890~1891, 시
카고 미술관
바실리 칸딘스키, 〈인상 3, 콘서트Impression III, Concert〉, 캔버스에 유화, 1911, 렌바흐하우스 술관
바실리 칸딘스키, 〈구성 7Composition VII〉, 캔버스에 유화, 1913, 트레티야코프 미술관
힐마 아프 클린트, 〈그룹 4, 3번째, 가장 큰 10개, 젊음Group IV, No. 3. The Ten Largest, Youth〉, 종이
에 유화·템페라, 1907, 힐마 아프 클린트 재단

오컬트에 숨겨진 예술의 비밀, 피에트 몬드리안

피에트 몬드리안, 〈빨강, 파랑, 그리고 노랑의 구성 IIComposition with Yellow, Blue and Red II〉, 캔버
스에 유화, 1930, 취리히 미술관

피에트 몬드리안, 〈생강 단지가 있는 정물 2Still Life with Gingerpot II〉, 캔버스에 유화, 1912, 구겐하임 미술관

피에트 몬드리안, 〈타블로 2/구성 7Tableau No.2/Composition No.VII〉, 캔버스에 유화, 1913, 구겐하임 미술관

모더니즘 회화의 비주류, 초현실주의

살바도르 달리, 〈기억의 지속The Persistence of Memory/Catalan : La Persistència de la Memòria〉, 캔버스에 유화, 1931, 뉴욕 현대미술관

호안 미로, 〈태양The Sun/Spanish : El Sol〉, 캔버스에 스크린판화, 1949, 뉴욕 현대미술관

르네 마그리트, 〈피레네의 성The Castle of the Pyrenees/French : Le Château des Pyrénées〉, 캔버스에 유화, 1959, 예루살렘 이스라엘 박물관

미국이 선택한 예술가, 잭슨 폴록

잭슨 폴록, 〈No.17A〉, 섬유판에 유화, 1948, 개인 소장

잭슨 폴록, 〈하나 : 31번One : Number 31〉, 캔버스에 에나멜 페인트·유화, 1950, 뉴욕 현대미술관

잭슨 폴록, 〈가을의 리듬 : No.30Autumn Rhythm : No.30〉, 캔버스에 에나멜 페인트, 1950, 메트로폴리탄 미술관

숭고의 미술, 바넷 뉴먼 & 마크 로스코

바넷 뉴먼, 〈숭고한 영웅Vir Heroicus Sublimis〉, 캔버스에 유화, 1950, 1951, 뉴욕 현대미술관

밀로의 비너스, 기원전 2세기, 루브르 박물관

경주 석굴암 본존불상, 8세기, 경주 불국사

카스파르 다비드 프리드리히, 〈바다의 수도사Monk by the Sea/German : Der Mönch am Meer〉, 캔버스에 유화, 1808~1810, 베를린 구 국립미술관

바넷 뉴먼, 〈일체 1Onement 1〉, 캔버스에 유화·마스킹 테이프 위 유화, 1948, 뉴욕 현대미술관

마크 로스코, 〈제목 없음 : 파랑 위 녹색Untitled : Green on blue〉, 캔버스에 유화, 1956, 애리조나 미술대학 미술관

이토록 재미있는 미술사 도슨트

초판 발행 · 2023년 10월 2일

지은이 · 박신영
발행인 · 이종원
발행처 · (주)도서출판 길벗
출판사 등록일 · 1990년 12월 24일
주소 · 서울시 마포구 월드컵로 10길 56(서교동)
대표 전화 · 02)332-0931 | **팩스** · 02)323-0586
홈페이지 · www.gilbut.co.kr | **이메일** · gilbut@gilbut.co.kr

편집 팀장 · 민보람 | **기획 및 책임편집** · 백혜성(hsbaek@gilbut.co.kr)
제작 · 이준호, 김우식 | **영업마케팅** · 한준희 | **웹마케팅** · 류효정, 김선영 | **영업관리** · 김명자 | **독자지원** · 윤정아

디자인 · 곰곰사무소 권빛나 | **교정교열** · 추지영 | **CTP 출력 · 인쇄** · 교보피앤비 | **제본** · 경문제책

· 잘못된 책은 구입한 서점에서 바꿔 드립니다.
· 이 책에 실린 모든 내용, 디자인, 이미지, 편집 구성의 저작권은 (주)도서출판 길벗과 지은이에게 있습니다.
 허락 없이 복제하거나 다른 매체에 옮겨 실을 수 없습니다.

ISBN 979-11-407-0640-2(03600)
(길벗 도서번호 020225)

ⓒ 박신영
정가 22,000원

독자의 1초까지 아껴주는 길벗출판사

(주)도서출판 길벗 · IT교육서, IT단행본, 경제경영서, 어학&실용서, 인문교양서, 자녀교육서 www.gilbut.co.kr
길벗스쿨 · 국어학습, 수학학습, 어린이교양, 주니어 어학학습, 학습단행본 www.gilbutschool.co.kr